三身穿透本質出：
自殘、裸體
與慈悲

鍾明德 著

智者會做，而不是擁有觀念或理論。真正的老師為學徒做什麼呢？他說：去做。學徒會努力想瞭解，將不知道的變成已知，以逃避去做。他想了解，事實上他只是在抗拒。他去做之後才能瞭解。他只能去做或不做。知識是種做（Grotowski 1997: 374）。

　　表演藝術是最困難的藝術形式之一。表演真的就是當下（presence）的事情。你從當下跑掉，表演也就完了。表演永遠必須是你、心和身都百分之百地調到此時此地。如果你做不到，觀眾就像條狗：他們會感到不安，然後走開（Abramovic 2010）。

銘謝

　　一本書的出現，狀似無啥叫人注意之處：不就是某個作者，不知道為了什麼內在或外在的原因，硬生生地寫了幾萬字又幾萬字，然後，不知道是努力敲出版社的門，或某個編輯突然有了感動，然後，無聲無息地一本書就面市了。

　　事實上，我們所讀到的每一個字都牽動著過去、現在和未來的每一個字。因此，我寧可相信，這本小書之所以會完成，乃因為我們所有的字都希望它被如此集結出來。也因此，如果我能完整地表達我的感謝，我必須再一次地感恩所有的有情眾生：沒有你們的在（Presence），這本書無法出現，也毫無意義。

　　回到斯坦尼斯拉夫斯基所說的最小的「注意力圈」，我在本書的每一章開頭都註出了該篇的緣由、發表和感謝名單。然而，我必須冒著令人厭煩而非再三聲明不可的是：謝謝學術文化界的寬容，尤其是幾位匿名審查人對本書和書中各篇論文給出了許多積極的意見。謝謝臺北藝術大學，特別是戲劇學系師生，過去這三年的朝暉夕陰依然在某些扉頁上跳動。謝謝臺北藝術大學學術出版委員會的細心審核和臺北藝術大學出版中心的用心編輯。

　　最後，非常重要地，我必須全心全意地感謝這二十年來一直跟我保持互動的師長、朋友、家人：承蒙你們不離不棄，我們好像終於可以「應無所住」地慢活去了。有詩為證：

閒來無事不從容，
睡覺東窗日已紅；
萬物靜觀皆自得，
四時佳興與人同。
道通天地有形外，
思入風雲變態中；
富貴不淫貧賤樂，
男兒到此是豪雄。

—— 程顥〈秋日偶成〉

目錄

┃代序┃

每個人都去矮靈祭

學姊那天說得很對，
你在矮靈祭上的體驗，
對我們是沒有意義的
（沒有說服力的）。
沒錯，我一直都知道，
對沒到過火星的人來說，
你跟她說火星多好，
她是不可能跟你去的，
特別是你要她拋夫別子，
路途遙遠，何時可達也沒個譜──

可是，同時之間，我又非常清楚：
不往 I_2（我 2、大我）前進，
I_1（我 1、小我）是毫無意義的，
隨著時間的流逝，
愈來愈毫無希望可言。

同時之間，我又非常清楚：
為了要讓有緣人有機會往 I2 前進，
矮靈祭的發生是個關鍵，而
每個人都有她自己的矮靈祭，
她必須自己讓矮靈祭發生——
所以我說：你必須削弱你的 I1，
削弱她，削弱她，然後，矮靈祭就發生了，
I2 就成了……

同時之間，我又非常清楚：
從矮靈祭回來以後，
我唯一的記掛就是如何回到矮靈祭了：
我發現王陽明有矮靈祭，
我發現朱熹有矮靈祭，
我發現惠能有矮靈祭，
我發現斯坦尼有矮靈祭，
我發現蘇格拉底有矮靈祭，
我發現黑麋鹿有矮靈祭，
我發現主耶穌有矮靈祭，
我發現穆罕默德有矮靈祭，
我發現魯米有矮靈祭，
以至於我開始想到底是哪些人沒有矮靈祭呢？

同時之間，我又非常清楚：

我在矮靈祭上的體驗，

對你們是沒有意義的

（沒有說服力的），因為，很簡單，

沒有矮靈祭你就不知道 I_2，而

你自以為知道的矮靈祭，

你最最心愛的矮靈祭，

多是沒到過 I_2 的人瞎編的。

因此，我必須再三地說矮靈祭，

鼓勵你去矮靈祭，

嘮叨你去矮靈祭，

恐嚇你去矮靈祭，直到

你們聯合起來把我綁上了異教徒的火刑柱，

化成了灰，我也要央求你去矮靈祭，

因為只有 I_2 是真實的。

I_2（我 2，覺性，本質，更高的聯結）

I_1-I_2（我 1-我 2，有機性，身體與本質交融，較精微的能量）

I_1（我 1，機械性，身體，日常稠濃的能量）

葛氏的「能量垂直升降圖」，詳本書第三章的「表 12」。

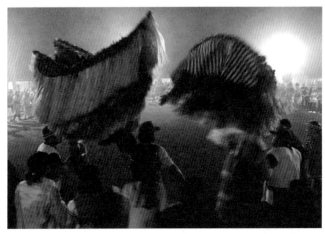

2016 年 11 月 13 日新竹五峰鄉大隘祭場子夜，矮靈祭歌舞方酣。（攝影：鍾明德）

表錄

圖錄

‖ 第一章 ‖

三身穿透本質出：
葛羅托斯基的身體觀再探 [1]

戰士在那身體與本質交融的短暫時期，即應趁機掌握到他的過程。融入過程，身體將不再抗拒，幾近乎透明。一切沐浴在光明之中，清楚確實。表演者的行動即近乎過程。（Grotowski 1997: 377）

[1] 在資料收集和重整過程中，我翻查了自己在 2001 年出版的《神聖的藝術》一書，發現在第六章已經對葛氏的身體觀有了初步的素描。所以，這篇論文名稱就改為「再探」了。差可安慰的是，相隔 17 年，我對葛氏的身體觀有了嶄新的體認，著重點也已經翻了兩翻。葛氏的真知灼見，值得一探再探，譬如本論文的重點「三身」、「本質體 MPA」和「垂直升降：從日常的機械性到有機性到覺性」，確實值得更多人的關注，而非只是學者專家的論文寫作、研習而已。這篇論文的完成，首先要謝謝 2017 秋「身體、儀式和劇場」課程常相左右的老師、同學們：周英戀、郭孟寬、吳文翠、劉祐誠、石婉舜、邱沛禎、戴華旭、李憶鉄、陳昶旭、劉宥均、顏珮珊、陳亮仔等人，謝謝你們的熱情參與、討論、歡笑。我們一起參加了台北萬華青山宮的「夜訪」、「繞境」，舉辦了第二屆「關渡宮身體儀式劇場研討會」，使得這篇論文師出有名。同時，也感謝遠道前來參加研討會的貴賓何一梵、張佳棻、林佑貞的熱情回應：真的，這一篇論文可以說是一座分水嶺，以後就是看我們自己如何走下去囉。PS1. 本文曾發表於 2018 年 5 月上海戲劇學院出版的《戲劇藝術》，特此申謝。PS2. 最後，由衷地感謝 2018 年秋的「北藝大博班實驗室平台」：許韶芸細心籌劃了「魔山指月論壇：MPA 三講」研討系列，讓我得以在 11 月 30 日下午再度分享了這篇論文──素昧平生的國立清華大學哲學研究所楊儒賓講座教授遠道而來擔任與談人，妙語如珠，機鋒處處，端的是妖山有幸，而我愧不敢當。

一、引言

　　首先感謝「從舞台到論述：表演者實踐後的聲音跨界學術研討會」籌備單位、主持人何一梵老師和蔣薇華老師的邀請，給我這個榮幸來跟大家分享一些「表演者實踐後的聲音」。[2] 這個研討會的宗旨立意獨具慧眼，所以容我請出大師斯坦尼斯拉夫斯基來給大家加持一下。我們這個研討會發出的英雄帖說：

　　　　表演是一個實踐的領域。表演理論的研究與討論相較之下因此常處在被忽略的位置。偶爾，當理論的重要性被記得與需要的時候，表演實踐者，演員或教師，也會諮詢那些權威的理論（來自斯坦尼斯拉夫斯基，葛托夫斯基，或邁可‧契訶夫）。長年以往，他們可能忘記了一個簡單的事實：這些理論家初始也都是實踐者，只是隨後才將他們表演經驗上的反省結晶成理論。<u>不然，隨著時間的流逝，他們的心得將被遺忘。</u>[3]

我非常同意這個看法：

　　　　這些理論家初始也都是實踐者，只是隨後才將他們表演經驗上的反省結晶成理論。<u>不然，隨著時間的流逝，他們的心得將被遺忘。</u>

[2] 本文初稿曾以專題演講的形式，2017 年 12 月 2 日在「從舞台到論述：表演者實踐後的聲音跨界學術研討會」（臺北藝術大學戲劇學系主辦）發表。

[3] 本書中加底線的文字為本書作者所做的強調。

這叫我想起上個月才讀到的這句話，十分有共鳴：

保羅·康納頓說過，人們「只有能夠解釋一種傳統才能夠繼續這個傳統」（轉引自李菲 2014: 79）。

表演實踐或表演方法更是面臨這種「無法解釋就難以傳承」的問題，連大師斯坦尼斯拉夫斯基都憂心忡忡地說：

但是，無法銘記下來留傳給子孫的是感覺的內在途徑，以及到達潛意識大門的意識之路，這一點，也唯有這一點才是劇場藝術的真正基礎。這領域屬於活的傳統。這是只能親手傳遞的火炬，而且不是在舞台上傳遞，必須經由親身教導，一面發掘奧祕，一面為了接受這些奧祕而練習，頑強而帶靈感地工作（斯坦尼斯拉夫斯基 2006: 343）[4]。

所以，多才多藝的斯氏除了精彩的表演和導演作品之外，還建構了一個「體系」，留下了六大冊的「斯坦尼斯拉夫斯基全集」（中文版）——我們今天可以說，真得很謝謝斯氏這些「表演者實踐後的聲音」，讓我們每隔一段時間可以把大師的身教、熱情、論述、典範請出來孺慕一番。

[4] 可參考史敏徒的譯本：

沒有任何一種東西能將情感的內在過程，把通往下意識大門的有意識道路（唯有這些東西才構成戲劇藝術的真正基礎）銘記下來，並傳給後代。這是活的傳統領域。這是只能從一些人手中傳遞到另一些人手中的火炬，而且不是在舞台上傳遞，而只能透過講授的方式，通過把祕密揭開的方式方法傳遞（斯坦尼斯拉夫斯基 1958: 473）。

二、表演者和 MPA 的重新定義

　　我今天在這裡就是想請出另一位如假包換的劇場實踐者——大師葛羅托斯基——藉由他的「身體觀」和「身體行動方法」（Method of Physical Actions，簡稱 MPA）的討論，來談談這位劇場天才對我們 21 世紀依然想做劇場的人，最重要的一些忠告和意義。在進入正題之前，這裡是關於葛氏的一個簡短的備忘：

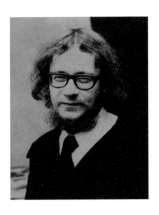

圖 1 耶日・葛羅托斯基（Jerzy Grotowski）1933 年 8 月 11 日生於波蘭，1999 年 1 月 14 日卒於義大利，享年 66 歲。1960 年代中期，葛羅托斯基（以下簡稱「葛氏」）以「貧窮劇場」的理論和實踐撼動了歐美前衛劇場界，奠定了「二十世紀四大戲劇家之一」的崇高地位。更令劇場界震撼的消息是：1968 年導演完《啟示錄變相》一劇之後，葛氏終生不再編導任何作品，轉而以表演（身體行動）來追索生命創作、昇華的可能管道。葛氏將自己一生的創作研究活動分為四期：一、演出劇場（Theatre of Productions），亦稱貧窮劇場（Poor Theatre）：1959-1969；二、參與劇場（Theatre of Participation），亦稱類劇場（Paratheatre）：1970-1978；三、溯源劇場（Theatre of Sources）：1976-1982；四、藝乘（Art as vehicle）：1986-1999。1981 年年底波蘭當局宣布戒嚴，葛氏申請政治庇護前往美國。滯美期間在加州大學爾灣校區（UC Irvine）舉辦客觀戲劇（Objective Drama: 1983-1986）研究傳習計畫。1986 年「葛氏工作中心」在義大利開辦，葛氏即在此讀書、研究、傳習以至辭世。（照片由波蘭佛洛茲瓦夫的「葛羅托斯基研究中心」提供）

　　這張照片和圖說原作於 1999 年 1 月 15 日那天晚上，突然接到葛氏在義大利過世的消息，於是哀思之中就發布了這個訃聞，同時跟優劇場和符宏征等在那年春天的《表演藝術雜誌》做了個葛氏專輯以資紀念。四大階段的分期主要根據葛氏自己晚年很重要的〈從劇團到藝乘〉這篇文字，葛氏說：

> 　　一路走來，我繞了一個長長的拋物線：從「藝術展演」來到了「藝乘」。從另一方面來說，目前這個「藝乘」計畫跟我最早期的一些興趣直接有關，而「類劇場」和「溯源劇場」則為這條拋物線上的兩個重點。

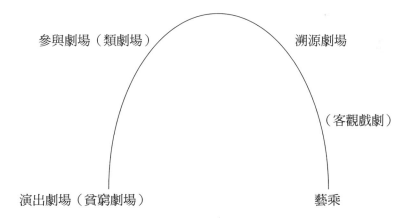

參與劇場（類劇場）　　　　　　　　　溯源劇場

（客觀戲劇）

演出劇場（貧窮劇場）　　　　　　　　藝乘

表 1 MPA 所畫出的拋物線連貫了葛氏一生的四大劇場探索階段。（鍾明德 2001: 161）

　　從我個人過去近二十年的「表演者實踐」來說，連貫葛氏這四個時期的拋物線正是本文即將論述的 MPA。現在回到今天的演講專題，首先，我想澄清一個最根本的立場問題：我今天是以葛氏所說的「表演者」這個位置來跟諸君分享「實踐後的聲音」。葛氏所定義的「表演者」是：

　　表演者（*Performer*，大寫）是個行動的人。他不扮演另一個人。他是行者（doer）、教士（priest）、戰士（warrior）：他在美學型類之外。儀式即表演，某種被完成的動作，一種行動。儀式退化即成秀（show）。我不尋找新的事物，而是要找回被遺忘的東西。這個東西非常古老，以致所有美學型類的區分都派不上用場（Grotowski 1997: 376）。

　　就這個重新定義而言，在座諸君多可以是「表演者」，亦即，以身體行動來征服無知的人。大家比較熟的我一般是「現代戲劇」或「後現代理論」教授，我何時變成了一個「表演者──以身體行動來征服無知的人」呢？一切發生在近二十年前，容我做個說明：

　　1998 年 12 月 13 日午後 3 點，我跟徐寶玲和郭孟寬兩位友人約好從台北信義計畫區的華納威秀影城出發，薄暮中抵達了新竹縣五峰鄉大隘村的 Pasta'ai（矮靈祭）祭場。我們參與了徹夜的 Kisipapaosa（送靈）歌舞儀式。第二天中午再回到繁華熱鬧的台北，我搞不清楚的是：我整個人變了──人類學家和戲劇學者說的 transformed（蛻變）？

　　那是非常美好的轉變，像是中了幾十億的大樂透一般，因此，也有其毀滅性的一面──我當時一無所知，只能就自己所能操作的研究工具，用波蘭劇場天才葛羅托斯基的術語「動即靜」（the movement which is repose）來加以標幟：我清楚地記得自己當時一直在唱歌跳舞，同時卻又安安靜靜、服服貼貼，一根針掉在地上也都清清楚楚。我好像醒著，卻又睡著了──總之，如何回到「動即靜」那個美好的境界／場域成了我的專業／業餘生活中唯

一重要的事。

　　我廢寢忘食地投入了「回到動即靜」的研究工作，不計任何代價，終於在 2009 年 11 月 29 日早上 11 點鐘左右，當我在客廳往返經行（walking meditation）時，突然即輕鬆地回到了「動即靜」，而且：屢試不爽！屈指一算，可整整花了 11 年（鍾明德 2013: 5）。

　　可以這麼說，在 1998 年 12 月 13 ／ 14 日的矮靈祭經驗之前，我是個學者專家、知識分子或甚至運動人士，主要藉由閱讀、談話、書寫、發表來認識自己、征服未知和與世界互動。在那矮靈祭之後，這部分的工作仍在持續，但我的主要探索活動已經是「身體行動」的研究了，如「表 2」所示：

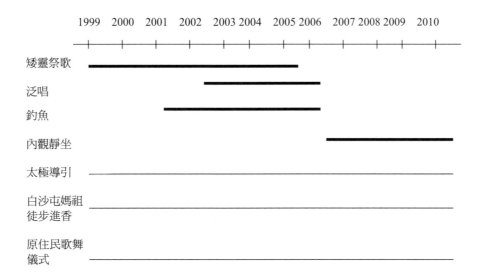

表 2　1999-2010 年間所探索過的各種 MPA 一覽表，粗黑線表示較主導性或占據了較多的時間。（鍾明德 2013: 38）

　　這種「表演者的實踐」並沒有終止的一天——上一個引文中說我花了整整 11 年的時間，嘗試了各式各樣的 MPA，終於在 2009 年 11 月 29 日上午 11 點左右，突然即輕鬆地回到了「動即靜」這個表演者的探索目標。找到了「動即靜」之後，可以說，一生的探問已經來到了目的地，但是，很弔詭的是：我的「表演者的實踐」並沒有因為達到了目標而停止了。[5] 剛好相反，我的 MPA 實踐反而因為抵達了目標而擴及、延伸入生活的各個層面，包括不曾一日中斷、持續了十幾年的經行、打坐，也包括今天在這個研討會上跟大家分享「表演者實踐後的聲音」。為什麼要持續不已呢？直接說是因為這種「表演者的實踐」很令人愉快，充滿法喜輕安。但是，在「實踐後的聲音」研討會中，面對諸位學者、專家、同好，我們可以做更深入和具體的分享，其中甚至包括一期一會——就是只有在你我相遇的這一時刻——才能迸出火花的東西：我們如何以葛氏所說的 MPA 來溯回人之「本質體」？哪怕只要有一個人從而開始往他的「本質體」移動了都好？

　　至於 MPA 的定義呢？簡單地說，MPA 是「身體行動方法」（Method of Physical Actions）的簡稱，是一種適用性非常廣泛的研究、創作方法，由很基本的走路、呼吸、屈伸、唱合、旋轉等身體行動出發，目標在找到你自己的創作力根源，如希臘哲學家蘇格拉底所忠告的，我們首先必須「認識自己」（Know thyself），找出作為創作力根源的「真正的自己」。MPA 是個經過再三試驗和證明成功的創作方法——斯坦尼斯拉夫斯基在 1930

[5] 這裡所使用的「動即靜」這個術語乃遵循葛氏的用法，顯然同時指涉「交融」（「我 1—我 2」、「有機性」）和「本質」（「我 2」、「覺性」）這兩種不同層次的狀態：本論文最重要的任務之一即以後見之明，依晚期葛氏的論述將這兩種狀態做出了必要的澄清和區隔，詳本文「六、本質體 MPA」和「表 7」。

年代發現了這個由身體行動出發的表演方法，葛羅托斯基利用它在 1960
年代完成了他的劇場大業，同時超越了劇場。巴爾巴（Eugenio Barba）則
從 1960 年代開始一直留在劇場，以他自己的 MPA 創造出了歐丁劇場的當
代傳奇（鍾明德 2018）。我們可以視需要區分出兩種 MPA：

> 狹義的 MPA：表演者（performer）藉由一套學來的或自行建
> 構的表演程式之適當的執行而進入最佳表演狀態的方法。在本論
> 文中將討論到的奇斯拉克的《忠貞的王子》和張斗伊的神祕劇〈恨
> 五百年〉即為著例。
>
> 廣義的 MPA：做者（Performer）藉由一套身體行動程式之
> 適當的執行而產生「有機性」或「覺性」的方法，例如葛氏在溯
> 源劇場階段所研發的運行（Motions）、蘇菲轉、持咒等等。

當然，MPA 並不只是對演員、編劇、導演、設計師、戲劇學者專家
有用：從舞者、編舞、藝術工作者、影像工作者、策展人、詩人、作家到
所有對文化藝術抱持著嚴肅關心的人，都能自這種獨特和充滿活力的 MPA
獲得意想不到的啟發。葛氏常說：「人不改變，劇場不會改變。」MPA 會
是 21 世紀適用的人之改造方法和藝術創作方法，所以，以下我將深入探
索的「表演者實踐後的聲音」主要有四個部分：

一、葛氏的「動即靜」與「三身」身體觀；

二、葛氏的表演者如何邁向「古老體」或「本質體」？

三、古老體 MPA；

四、本質體 MPA。

現在讓我們進入到第一個主要部分。

三、葛氏的「動即靜」與「三身」身體觀

　　關於剛剛談到的矮靈祭上的「動即靜」，葛氏有段很深奧神祕卻淺顯易懂的談話，對我幫助之大有如再造之恩，所以，在這裡跟大家做比較仔細的分享，希望他智慧的能量可以澤被八方：

　　　「動即靜」可能是各種溯源技術的源頭。因此，我們有了運動和靜止兩個面向。當我們能夠突破各種「日常生活的身體技術」而運動時，我們的運動即成了「覺知的運動」（movement of perception）：我們的運動就是看、就是聽、就是感覺，亦即說，我們的運動就是知覺。

　　　這些事情都很簡單。我之前提到一種「力量的走路」（walk of power），這個字辭太浪漫了一點……。但是在溯源劇場中，有個最尋常的行動即一種與日常習慣不同的走路方式：這種走路的節奏與日常習慣不同，因此打破了「有目的的走路」。**在正常狀態之下，你永遠不在你所在的地方，因為在你心中你早已到了你想去的地方，好像搭火車的時候，只見到一站接著一站，不見沿途風景。**可是，如果你改變走路的節奏（這點很難形容，但實際去做卻不難），譬如說，你把節奏放到非常慢，到了幾乎靜止不動的地步（此時如果有人在看，他可能好像什麼人都沒看到，因為你幾乎沒有動靜），開始時你可能會焦躁不安、質疑不斷、思慮紛紜，可是，過了一會兒以後，如果你很專注，某種改變就會發生：你開始進入當下；你到了你所在之處。每個人的性向氣質不同：有人能量過剩，那麼，在這種情況下，他首先必須透過運動來燒掉多餘的能量，好像放火燒身一樣，丟掉，捨，同

時，他必須維持運動（movement）的有機性，不可淪為「運動」（athleticisms）。這種情況有點像是你的「動物體」醒了過來，開始活動，不會執著於危不危險的觀念。它可能突然縱身一躍——在正常狀態之下，很顯然地你不可能做出這種跳躍。可是，你跳了；它就這麼發生了。你眼睛不看地面。你兩眼閉了起來，你跑得很快，穿越過樹林，但是卻沒撞到任何一棵樹。你在燃燒，燒掉你身體的慣性，因為你的身體也是種慣性。當你身體的慣性燒光了，有些東西開始出現：你感覺與萬化冥合，彷彿一草一木都是某個大潮流的一部分；你的身體感覺到這個大的脈動，於是開始安靜了下來，很安祥地繼續運動，像浮游一般，你的身體似乎在大潮流中隨波逐流。你感覺身邊的萬物之流浮載著你，但是，同時之間，你也感覺某種東西自你湧現，綿延不絕（Grotowski 1997: 263-65）。

這個藉「力量的走路」以進入「動即靜」的例子說得非常仔細，我們可以從「行者」／表演者的角度抓出以下幾個重點：

1.「動即靜」可能是各種溯源技術的源頭：換個角度來說，各種溯源技術的目標就是要回到這個「動即靜」。那麼，「動即靜」是甚麼呢？

2. 葛氏說「動即靜」有「運動」跟「靜止」這兩個面向，但是，他沒有進一步論述「運動為何可以是靜止的」這個弔詭。他選擇用下一段所說的「力量的走路」這個例子來解說，亦即，他的推理過程是：

（1）有個東西叫「動即靜」；

（2）你用非日常的方式來走路時，有可能會走入「動即靜」的狀態；

（3）因此，你就知道了——

這種「知道」的方式就是表演者特有的「覺知的運動」：「我們的運動就是看、就是聽、就是感覺，亦即說，我們的運動就是知覺。」特別值得我們留意的是，葛氏這麼說並不只是一般所說的「聯覺」（synesthesia），而是可能指向某種他一生都在關心的「二分之前」的「本質」（essence）、「原初」（the beginning）、「覺性」（awareness）或「更高的聯結」（the higher connection）——這些葛氏專有名詞我們在接下來的討論中會再三出現。[6]

3. 葛氏這裡做了日常的和非日常生活的身體技術的區分，特別指出「力量的走路」屬於非日常生活的身體技術，因為，這種走路方式去除了目的，因而可以走入當下——按照前述我們所做的 MPA 的定義而言，「力量的走路」就是一個常見的、甚至跨文化的「廣義的 MPA」，跟我自己至今每日奉行不輟的南傳佛教「經行」（walking meditation）似乎源出一脈。

4. 這種走入當下的感受即「動即靜」：一方面不停地在運動當中，一方面又一絲不亂、安靜妥貼。葛氏的這段形容十分仔細具體，在鳳毛麟角

[6] 葛氏說的「運動知覺」會不會就是分別意識未出現之前爬蟲體的知覺？偶然的機會讀到這段文字，姑且做個腳註，供日後再予考察：

生物的原始，尚未形成外肢內臟，沒有大腦神經時，就已經有識，有中心。隨著進化從生命的這一中心開始，形成外肢內臟，形成性別，直到具有神經與頭腦，但生命的中心還在原來的地方，即在肚臍以下一寸叫作丹田的地方。生命，亦即此識的這個識依然存於丹田。這個識即是末那識，與五官和大腦無多大關係，仍暗自運行，《老子》稱之為營魄。沉氣於丹田，沒有任何雜念與游離，將丹田的這一脈「識」，保存再喚醒，使之生發，即是修行，即是老子所說的「載營魄抱一，能無離乎」。……

發掘這個識，使之生發，足以形成驚人的神通力……中國人用魄來稱末那識之後，那種神通力遂稱為魄力（胡蘭成 2012: 126-27）。

一般的出神、開悟文獻中相當突出和珍貴，值得再唸一次：[7]

> 你感覺與萬化冥合，彷彿一草一木都是某個大潮流的一部分；
> 你的身體感覺到這個大的脈動，於是開始安靜了下來，很安祥地
> 繼續運動，像浮游一般，你的身體似乎在大潮流中隨波逐流。你
> 感覺身邊的萬物之流浮載著你，但是，同時之間，你也感覺某種
> 東西自你湧現，綿延不絕。

對我個人而言，這種「動即靜」，真巧，很貼切地說出了 1998 年 12 月 14 日凌晨我在矮靈祭場載沉載浮、不動亦動、靜而不靜的感受／認知，因此，成了我接下來 11 年的探索目標：如何回到「動即靜」呢？因為目標已經十分清楚，所以，我的「研究」已經不是之前那種透過文字思維所進行的「何為動即靜？」之類的叩問了；重點在「做」、「尋找」、「探索」，我因此一夕之間成了葛氏所定義的大寫的「表演者——以身體行動來征服無知的人」，展開了各式各樣的 MPA 的實踐研究功課：究竟哪個 MPA 可以帶我回到「動即靜」？大部分時間都是自己一個人悶著頭做——這種「對牆唱歌、門會聽到」的工作我廢寢忘食地進行了 11 個年頭，大略已經在我 2013 年出版的《藝乘三部曲：覺性如何圓滿？》一書中做了報告，這裡就不再多說了。從這個研討會的角度看來，接下來 2018 年出版的《MPA

[7] 這種文字和敏感度比許多的什麼「晴天霹靂」、「粉碎虛空」要真實體貼多了！既然談到了「出神、開悟」經驗，讀者諸君也許想知道：有沒有在舞台上開悟的人呢？帶著戰戰兢兢的審慎，我會舉出斯氏自己坦白說出的一個例子，煩請參見鍾明德 2013: 91-92。

三嘆：向大師史坦尼斯拉夫斯基致敬》這本書[8]，也都是百分之百「表演者實踐後的聲音」。而且，順便分享一下：很奇妙地，當「回到動即靜」的研究工作完成以後，這些「實踐後」的論文和專書就自己一一露出了。

上述有關「動即靜」的長段引文中，在「與萬化冥合」的「動即靜」體驗出現之前，有個關鍵時刻是：

> 這種情況有點像是你的「動物體」醒了過來，開始活動，不會執著於危不危險的觀念。它可能突然縱身一躍——在正常狀態之下，很顯然地你不可能做出這種跳躍。可是，你跳了；它就這麼發生了。

葛氏這裡所說的「動物體」（animal body）到底是甚麼呢？由於他小心地說——「這種情況有點像是你的『動物體』醒了過來」——所以不小心的讀者很容易以為大師只是在打個比方而已。「動物體」是葛氏相當珍愛的一個觀念，他說：「不可忘記：我們的身體是隻動物。」（引自 Richards 1995: 66）在其他地方，葛氏使用的同類術語為「爬蟲體」（reptile body）、「古老體」（old body）、「上古體」（ancient body, Grotowski 1997: 298-301）或「古老的身體」（ancient corporality, Grotowski 1997: 378），但是，卻一樣沒有進一步加以定義或解說。[9]從表演者摸索「回到

[8] 「史坦尼斯拉夫斯基」和「斯坦尼斯拉夫斯基」均為俄國導演 Konstantin Stan-islavski 的中譯名。為遵照語音對譯規則，本書採用「斯坦尼斯拉夫斯基」，但對書名、章名或引用文字則盡量維持原用法以示尊重。

[9] 為行文簡潔故，這本論文中 "old body"、"ancient body" 和 "ancient corporality" 在不致產生誤讀的情況下都一致翻譯為「古老體」。

動即靜」的道路這個角度來看，以下兩個問題關係重大，不容輕易放過：

　　1.「動物體」醒了過來，開始主導身體行動，那麼，日常生活的動作是誰在主導的？

　　2. 要如何來喚醒這種「動物體」呢？

　　葛氏不是一般的戲劇學者專家，交代引文出處或理論根據好像不是他的責任，因此，我在這裡幫忙做了點「動物體」的釐清工作：這是大師在1970年代的一個發明，來源是葛氏對當時「三重腦」的假說十分傾心。「三重腦」是腦神經醫學專家 Paul MacLean 在 1960 年代提出的模型，認為我們每一個人事實上擁有演化上、發生上和功能上大不相同的三個腦，分別是爬蟲類腦、舊哺乳類腦和新哺乳類腦。顧名思義，爬蟲類腦就是早期脊椎動物如蜥蜴、鳥類所擁有的腦，亦稱腦幹，於兩億多年前在脊椎頂端演化形成，職司運動（movement）、本能行為（instinctive behavior），以及呼吸、心臟活動、體溫調節等生命維持功能。舊哺乳類腦覆蓋在腦幹之上，亦稱大腦舊皮質，包含海馬迴、杏仁核等「邊緣系統」和中腦等，主司食慾、性慾和憤怒、恐懼等感情，約一億五千萬年前原始哺乳類動物如鴨嘴獸、袋鼠等即已演化出來的腦部。新哺乳類腦是靈長類特有的大腦新皮質層──覆蓋在舊哺乳類腦上頭那片灰白、褶曲的腦細胞組織，職司認知、判斷、語言等智能活動。在人類胎兒的腦部發展中，可以看出爬蟲類腦、舊哺乳類腦和新哺乳類腦依序成長成為人類特有的大腦。神經解剖學家 James Papez 將人類大腦這三個層次的功能特徵依序區分為「運動之流」（stream of movement）、「情感之流」（stream of feeling）和「思想之流」（stream of thought）（鍾明德 2018: 70-74）。以上「三重腦」的理論主要參考特納（Victor Turner）在 "Body, Brain and Culture" 論文中的說法（Turner 1987: 159-63），三重腦之間的差異和葛氏「三身」的可能關係可以摘要如

下表所示：

	解剖學內容	主要官能	特徵	三身
爬蟲類腦	腦幹	攻擊、占有、儀式等本能行為	運動之流	爬蟲體
舊哺乳類腦	舊皮質層（邊緣系統）	餵食、繁殖、養育行為中的情感	情感之流	舊哺體
新哺乳類腦	新皮質層	語言、思考、計畫、自覺	思想之流	新哺體

表 3 「三重腦」和「三身」可能的平行關係

　　根據佛拉森（Ludwick Flaszen）的說法，葛氏是個很精采的演說家、論辯者和自己夢想的詮釋者，但是，他同時也對「理論」十分感冒，一有機會便要批評那班光說不練的「理論家」（Flaszen 2010: 173）。我可以了解對葛氏來說，那些只會在無關緊要的問題上大驚小怪的「學者專家」自是十分惹人厭煩：他們就像平庸、懶惰而沾沾自喜的演員一樣多。但是，他是十分欣賞那些可以付諸實踐的「理論」的，譬如「爬蟲腦」在他腦中改頭換面就成了「爬蟲體」了（Grotowski 1997: 299）——而且，彷彿不言可喻，在我們日常生活中居主導地位的就是「舊哺體」和「新哺體」了。我們日常身體的技術就是它們的技術，而我們日常身體的慣性也就是它們日積月累運作的成果。那麼，如何回到動即靜呢？葛氏的回答可以簡單而詩意到如此：

　　　　你在燃燒，燒掉你身體的慣性，因為你的身體也是種慣性。
　　當你身體的慣性燒光了，有些東西開始出現：你感覺與萬化冥合，
　　彷彿一草一木都是某個大潮流的一部分……

「燒掉你的身體慣性」這個講法，藉由以上「三身」的身體理論，我們可以很清楚地看出葛氏的潛台詞為：你必須剷除「舊哺體」和「新哺體」的束縛，「爬蟲體」才能夠醒來做該做的工作——說到這裡，「三身」理論也可以幫助我們更清楚地掌握葛氏貧窮劇場的核心理念：演員為何必須「自我穿透」（self-penetration）、「自我揭露」（self-exposure）或「自我犧牲」（self-sacrifice）才能成為神聖演員？這些字詞充斥在〈劇場的新約〉這篇宣言中，葛氏說：

> 　　不要誤會：我不是信徒。我說的神聖乃一種「世俗的神聖」（"secular holiness"）。<u>演員如果以挑戰自己來公然挑戰其他人，藉由過度（excess）、褻瀆（profanation）和殘忍的犧牲（outrageous sacrifice），剷除掉日常生活的面具以揭露（reveal）自己，他使得觀者有可能進行類似的自我穿透（self-penetration）</u>。如果他不炫耀他的身體，而是清除它，燒毀它，讓身體從所有的身心障礙中解脫出來，那麼他就不是出賣身體，而是做了犧牲。他再度演出救贖，趨於神聖。如果這種表演不可流於短暫或偶然，形成一種無法事先掌控的現象：如果我們希望有個劇團，其每日食糧就是這種作品，那麼，我們必須採取一種特別的研究訓練方法（Grotowski 1968：34）。

文字溝通的障礙經常出自文字這個「必要之惡」。葛氏深知文字所構築的迷宮險惡異常，譬如他一針見血地指出印度人所說的「意識」（consciousness），事實上，西方人會稱之為「無意識」（the unconscious, Grotowski 1997: 260）。而東方人所說的「心」（heart），可以是意識（consciousness）、心智（mind）、心態（mentality）、精神（spirit）等

等（Grotowski 1989: 9-10）。因此，葛氏的工作法門傾向於避開文字概念和意識形態的糾纏，由身體行動下手，做了再說。由於《邁向貧窮劇場》（*Towards a Poor Theatre*）一書的英文表達甚不理想，坦白說，我以前經常叫「自我揭露」、「自我穿透」和「自我犧牲」這些葛氏術語帶進一知半解、不知葛氏悶葫蘆裡賣什麼膏藥的境界。但是，如果有「三身」的幫助，很多詞不達意的地方也許就一目了然了：

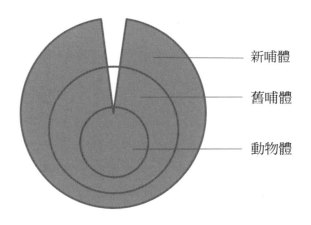

表 4　三身穿透圖

從表 4 來看，「自我穿透」在穿透什麼？很清楚地，我們可以說，葛氏的演員此時就是要穿透「新哺體」和「舊哺體」這些日常生活技術所累積下來的慣性。不穿透這兩個沉澱層，「動物體」無法醒過來。動物體醒過來以後，如前所述，演員就會進入能量綿延不絕的「動即靜」、「出神」或甚至「神通」狀態。在 1965 年前後，葛氏年方 32，波蘭仍然深處厚重的「鐵幕」之後，太精神性的論述是種禁忌，因此，葛氏欲言又止，只好說「世俗的神聖」，說自我的「穿透」、「揭露」、「捨棄」或「犧牲」。

有了以上的「三身穿透圖」也許我們差可消除了文字產生的歧義和困

擾，但是，在實際操作上，我們難免仍舊半信半疑：譬如說，為什麼「神聖演員」跟「動物體」那麼接近？真的要「絕聖去智」——我們從小到大辛辛苦苦所學到的各種知識、技巧、經驗全都必須一筆拋開嗎？答案是「是」也是「不是」，關鍵在於「做的時候」和「做的前後」必須在技術上區分開來。

首先，在做的時候，無論是採取「靜功」或「動功」，表演者必須心無旁鶩，注意力就只集中在「穿越」的身體行動而已。所以，這時候的「是非」（新哺體）、「好惡」（舊哺體）和「動靜」（爬蟲體）等等，都必須放鬆、沉靜，以致於「身體將不再抗拒，幾近乎透明。一切沐浴在光明之中，清楚確實。」（Grotowski 1997: 377）[10] 在這種「做」的時候，我們的確是要不思不想，無愛無恨，動靜一如，因為思想、感情和動靜的慣性都是我們必須去除、穿越的二分障礙。

其次，從「做的前後」來說，情形就完全相反了：我們需要很敏捷的身體、健全的感情和超級有效的大腦。在做之前，我們必須排除掉各種社會干擾和誤導，讓我們終於有機會潛心下來工作「自我穿透」這種曠日費神的身體技術。我們甚至需要很聰明、努力、善良地工作很久、很久以後，才可能找到對的方法、人物、地方、時候和必須的各種資源。做完之後——如果有所謂的「做完」的話——我們也會遭遇各種身體、感情、思想方面的考驗、困難與挫折，如葛氏說的：「黑暗可以穿透，但無法泯除。」（Grotowski 1968: 49）因此，在做的前後，我們的身體、感情、思想真的必須維持在一般人的健全水準之上，否則，我們就是有機會開始「自我穿

[10] 「靜功」如禪修靜坐，「動功」如儀式歌舞，但是對葛氏而言，因為他主要採取身體行動方法，強調「有機性」，所以，他的MPA比較接近這裡所說的「動功」（Grotowski 1997: 300-01, 1995: 128）。在劇場和儀式的藝術上，葛氏開拓出一種「有機的路線」（Slowiak and Cuesta 2007: 54）。

越」或抵達了目標，很快地就會敗下陣來或甚至一敗塗地！

　　第二個令人困惑的問題：為什麼「神聖演員」跟「動物」那麼接近？當奇斯拉克演出神聖的王子（主耶穌的化身）時，為何他不是「常作天樂，黃金為地，晝夜六時，雨天曼陀羅華」中的內聖外王，反而形同一隻被虐待、折磨、犧牲、哀號的動物？「聖者」跟「動物」如此接近，這豈不是跟我們人文想像中的天國聖王出入太大？

　　1984 年，奇斯拉克給葛氏後來的傳人湯瑪士・理察茲的第一印象，差點叫他從椅子上摔下來：「老天，這是隻恐龍，這種人早已絕種了。他走路像一隻老虎。」（Richards 1995: 10）1990 年，葛氏在追悼奇斯拉克時也提到他「像一隻野獸」：

> 　　現在我要談到理查 [・奇斯拉克] 的一個特點。你不可以推他或嚇到他。像一隻野獸，當他失去恐懼，不再害怕被看見，不需要躲藏，他可以好幾個月、好幾個月都處於一種敞開和完全的自由狀態，從生活和演員工作中所有的束縛解脫出來。這種敞開像一種極端的信任。而當他可以這樣地跟導演獨自工作好幾個月之後，他可以坦然於同事、其他演員面前，然後，甚至在觀眾面前也全然張開。他已經進入一個嚴謹的作品結構，可以確保他的安全無虞（引自 Richards 1995: 15）。

　　這種「敞開和完全的自由狀態」就是葛氏所謂的有機性（organicity）狀態。在奇斯拉克的例子中，他的「神聖狀態」跟「動物狀態」會如此接近，有兩個原因值得考察：首先是從執行（perform）結果來看，這兩者都是穿透「新哺體」和「舊哺體」之後的身心狀態。因為我們將機關算盡、七情

六慾的世界定義為「世俗狀態」，穿透這個世界所抵達的「無心」、「無情」、「無畏」世界，因此就相對地被命名為「神聖狀態」了——正好就是葛氏所說的「動物體」醒來的狀態。其次，穿透「新哺體」和「舊哺體」之後，容易會有「神通」的現象發生，譬如前引葛氏描繪的那位行者：「你眼睛不看地面。你兩眼閉了起來，你跑得很快，穿越過樹林，但是卻沒有撞到任何一棵樹。」其他動物體醒來後「唱入當下」、「舞到出神入化」、「自動書寫」、「用沒學過的外語寫詩」等等，並不罕見。[11] 因此，一般將「奇蹟」聯想為「神聖」的受眾就容易將「動物體醒來」的狀態目為神聖了。值得注意的是，一般而言，這種神通狀態並不能持久，在日常作息中只要貪、嗔、癡一念生起，我執立刻就會將「自我穿透」所打開的通路阻塞起來，如一位印地安行者、戰士、教士黑麋鹿所做的證言：

> 要等到在黑友卡儀式中表演狗之幻景後，我才擁有治癒病人的力量；我利用流經全身的力量治好很多人。當然不是我把他們治好，而是那來自外在世界的力量。各種幻景和儀式只是讓我像個洞，好讓力量穿透，抵達人的身上。如果我驕傲的認為那是我的功勞，這個洞就會關閉，力量將無從穿透。如此一來，我所做的一切就會變得很可笑（內哈特 2003: 186）。[12]

[11] 參見腳註 4，以及 Katz 1982: 349。如果我們不用「神通」這個字，改採「靈感」、「塔蘇」、"Presence" 等，也許就不至於那麼叫人側目了，可參見鍾明德 2018: 93-126。

[12] 有人，包括謝喜納，問神聖演員奇斯拉克為何窮途潦倒而死？言下之意似乎葛氏的方法不究竟或甚至有很嚴重的副作用——包括斯氏的「情緒記憶」方法也曾產生同樣的質疑。葛氏的方法沒錯，但是，「自我穿透」的實踐不可一日或斷，否則「這個洞就會關閉，力量將無從穿透」。

　　從後見之明看來，青年葛氏在 1960 年代中期的確掌控了「出神的技術」，亦即，穿透「新哺體」和「舊哺體」以喚醒「動物體」的技術。但是，他誤以為「動物體」的醒來，即為「覺醒」（awakening）。用表 4 來看，亦即，他不知道他的神聖演員必須繼續用功以穿透「動物體」——「穿透動物體」會如何呢？[13] 這是後話，讓我們在下幾節中再來繼續參透。

四、葛氏的表演者如何邁向「古老體」或「本質體」？

　　然而，葛氏的探索顯然不只停留在這種動物體醒來之後的「合一」（trance, communion or *communitas*）而已，他說：

　　「類劇場」和「溯源劇場」都可能造成一種限制：被定著在以肉身和直覺為主的生命力這個「水平」面，而不是由生命力的跑道起飛。只要我們用心加以處理，這個障礙是可以避免的。雖然如此，這個限制值得我們在此一提：生命能量的釋放和勃發可能導致在水平面上的膠著，使得一個人的行動無法**向上**提昇（Grotowski 1995: 121）。

　　所以，葛氏進入了藝乘階段的研究，「爬蟲體」從而蛻變為「古老體」（ancient corporality）或「本質體」（body of essence）了——這兩個名詞都出現在藝乘的宣言〈表演者〉這篇五頁不到的短文中。「古老體」或「本

[13] 葛氏在 1970 年代中期以後逐漸強調覺性（awareness）和警醒（alertness）的必要性（Grotowski 1997: 300），最後，終於在 1980 年代中期提出了「本質體 MPA」這個邁向覺性的藝乘法門（Grotowski 1997: 377-78），詳見本文「六、本質體 MPA」。

質體」的追溯成為藝乘 MPA 的工作核心，為什麼呢？為什麼「本質」跟現代人複雜的思辨、情緒無關，反而跟某個古老的、二分之前的某物有關？葛氏在想什麼？如果向上提升到某種「更高的聯結」真的很重要，那表演者又該如何進行他的身體行動呢？

　　〈表演者〉雖然簡短，但卻是葛氏「藝乘」階段的工作綱領，屬葛氏宣言中「最抒情和複雜的」（Wolford 1997: 374），總結了大師一生研究的傳世之作，值得所有關心「藝術與人生」的青年學子一讀再讀，因為，在這個「表演者」的「心經」中，葛氏提綱挈領地揭露了這些有普世意涵的 MPA 理論、實踐方法和成果：[14]

　　1. 如前面所引述，葛氏在此重新定義了「表演者」：藝乘的行動主體變了——他不再只是一個演員、舞者或歌手。表演者不扮演其他人。他在美學類型之外。他的表演行動是為了工作自己。他是一個以身體行動來征服無知的人，一個戰士、行者、教士。

　　2. 葛氏重新定義了「儀式」：儀式是一種完成的行動。儀式墮落了才成為給觀眾看的「秀」。儀式是個高度張力的時刻，可以讓參與其中的表演者和見證者都「進入」當下（presence）——就這種意義而言，葛氏認為他的「藝乘」就是種「儀式藝術」（Ritual Arts）。換句話說，行動的客體乃亙古即有的儀式，一種由行者完成的行動。藝乘的主要工作就是創造出一種名為「行動」（Action）的儀式。

　　3. 葛氏指出了透過「我－我」的培養以回到「本質體」的路徑。

　　4. 葛氏簡短地提醒了透過身體記憶以回到「古老體」的另一種溯源方

[14] 在最近的教學實務中，我經常將這篇短文比擬為藝乘的「心經」：任何人只要給我兩個小時，我都會很樂意跟您分享這個表演者的「心經」。

法。

　　5. 成為「內在的人」：跟「外在的人」大不相同，「內在的人」即前
述那個回到「本質體」或「古老體」的表演者？這些引用自德國神祕主義
者艾克哈特（Meister Eckhart, 1260-1328）的片段都在沉思人與上帝的關係
變化，但是，葛氏似乎刻意讓這些字句支離破碎，「雜揉交纏」，好像是
要引誘學者專家入彀的文字陷阱一般？

　　雖然對葛氏「反論述」不習慣的讀者可能會覺得他的「夫子自道」流
於「晦塞深奧」[15]，從「表演者」（行者、戰士、教士）實踐後的角度來看，
上述五個重點的內在關聯十分清楚，甚至可以依教育學院的教案編製要求
繪出以下的教學主體、客體、方法、目標的邏輯關係圖呢：

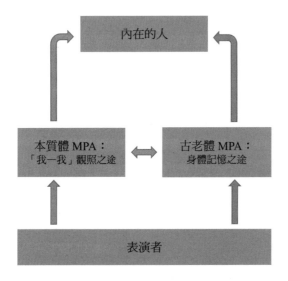

表 5　表演者的自我實現流程示意圖

[15] 譬如索雅克和桂士達即認為〈表演者〉一文乃葛氏最「個人」（personal）和「奧
妙」（esoteric）的文字之一（Slowiak and Cuesta 2007: 83）。

1986 年，當葛羅托斯基工作中心（Workcenter of Jerzy Grotowski）在義大利龐提德拉展開工作之際，索雅克和桂士達說葛氏的目的是「想要為行者創作一個儀式──引領一位難得的人走向他／她的本質」時（Slowiak and Cuesta 2007: 81），我們也許會認為表 5 中的「表演者」即葛氏工作中心那些跟著葛氏學習的湯瑪斯・理察茲（Thomas Richards）、馬利歐・比雅吉尼（Mario Biagini）等人，但是，葛氏顯然不喜歡這種聯想。〈表演者〉一文的尾註中特別聲明：

> 將**表演者**等同於葛氏工作中心的學員將是濫用這個名詞。事實應當是：在「**表演者的老師**」的所有活動中，學徒的歷程很少變化（Grotowski 1997: 380）。

準此，葛氏很清楚地交代了兩件事情：一、表演者可以是任何試圖運用身體行動來征服無知的人。二、表演者所要克服的障礙和可能的突破，從古至今幾乎可說沒什麼改變。原因是，從「三身穿透圖」看來，學徒都面臨了如何穿透新哺體、舊哺體和動物體等障礙的問題。每個人的三身結構不一，穿透方法和突破時機都不一樣，但是三身的慣性和抵拒卻同樣是每一個學徒責無旁貸、必須單獨面對的任務。綜合以上兩個警示，結論是：一個可能不曾跟葛氏工作過的人，只要他能為自己建構出某種可行的「行動」、「作品」或「儀式」，以此朝夕惕勵自己，他自然可以達到「古老體」、「本質體」或「內在的人」這個終極目標了。

在了解了葛氏在〈表演者〉短文中所強調的各項理念、目標、警告之後，現在，我們終於可以直接面對「藝乘中的 MPA」這個極為重要但卻頗為複雜的問題。按照表 5 所做的梳理，我們發現〈表演者〉宣示了兩種回

到「內在的人」的方法：一是透過「我－我」的培養而回到「本質體」的方法（以下簡稱為「本質體 MPA」），另外，則是透過身體記憶以回到「古老體」的途徑（以下簡稱為「古老體 MPA」）。葛氏為什麼特別指出這兩種方法呢？表演者必須同時執行這兩種方法？這兩種方法可以互補？他們所達到的「本質體」或「古老體」就是同樣的「內在的人」嗎？[16] 表演者又如何能知道他到了那裡？有沒有可能他會失落如晚年的奇斯拉克？這些以及其他種種可能的問題不見得有標準答案，而我自己也不敢宣稱以下的反思就是唯一正確的方向：「拋磚引玉」在這瞬間成了最美的事實──我們把磚拋向葛氏一生的研究成果，不管有任何回音，對一個全然投入的「表演者」而言，他會聽到自己的聲音，來自心底的聲音，或者，更正確的說法：回聲？

五、古老體 MPA

　　讓我們先由葛氏的看家本領──透過身體記憶的「古老體 MPA」──開始說起，雖然在〈表演者〉一文中，葛氏只花了以下這點篇幅做了個備忘：

　　　　有個創作門徑是：在你自己裡頭發現某個古老體（ancient corporality），此身體經由祖源關係與你密切相關。因此，你不在角色裡，也不在非角色狀態。從細節開始工作，你可以在你裡面發現其他人──你的祖父，你的母親……一張照片，一縷皺紋

[16] 索雅克和桂士達認為「內在的人」即「本質」（Slowiak and Cuesta 2007: 82）。

的記憶，某個音色遠遠的回音，都可以讓你重構出古老的身體。
首先，你發現你熟悉的人的身體；接下來你找到離你愈來愈遠
而不認識的人或你的祖先的身體。你找到的跟原來的是否真的
一樣？也許並不完全一樣，但是，卻是他們原來可能的樣子。
你可以回溯到非常遠古的時候，彷彿你的記憶甦醒了──一個
回憶（reminiscence）現象──好像你召回了原初儀式的表演者
（Grotowski 1997: 377-78）。[17]

　　事實上，這個引文所指的「古老體 MPA」是葛氏正港的出品：在貧
窮劇場階段稱為「出神的技術」；在「類劇場」中化身為各種「節日」或「相
遇」的技術如「守夜」、「上路」和「火焰山」等等；在溯源劇場中被稱
為「神祕劇」或「個人種族劇」；在藝乘階段則被形容為「雅各天梯」。
「出神的技術」最著名的例子為奇斯拉克所演出的《忠貞的王子》這個作
品及其創作方法，葛氏和學者專家都做了不少的說明，這裡就不再重複
（Grotowski 1995: 122-24，鍾明德 2013: 70-85）。現在讓我們來檢視一個
來自「客觀戲劇」時期的「神祕劇」，表演者是來自韓國的演員張斗伊，

[17] 這種藉由一首古調「召回原初儀式的表演者」的 MPA 讓人聯想到孔子學琴：

　　孔子學琴於師襄子，襄子曰：「吾雖以擊磬為官，然能於琴，今子於琴已習，
可以益矣。」孔子曰：「丘未得其數也。」有間，曰：「已習其數，可以益矣。」
孔子曰：「丘未得其志也。」有間，曰：「已習其志，可以益矣。」孔子曰：「丘
未得其為人也。」有間，孔子有所謬然思焉，有所睪然高望而遠眺。曰：「丘
迨得其為人矣。近黮而黑，頎然長，曠如望羊，奄有四方，非文王其孰能為此？」
師襄子避席葉拱而對曰：「君子，聖人也，其傳曰〈文王操〉。」──《孔子家語・
辨樂解第三十五》

　　所以，〈文王操〉就是文王成為聖賢的 MPA，傳了幾百年到春秋時代，初學琴
者孔子藉由反覆彈奏這首琴曲，竟然就可以召出文王：當然，此時操琴者跟「原
初儀式的表演者」應該也已經天人合一、物我予也了？

1984到1986年間擔任過「客觀戲劇」的技術助理。他回憶在葛氏的「導演」之下所創作的〈恨五百年〉這個神祕劇如下：

> 我毅然決然地，選擇〈恨五百年〉作為我個人的神祕劇（Mystery Play）。在父親的影響之下，對於「京畿民謠」與「西道吟唱」，自幼即耳濡目染。〈恨五百年〉不僅旋律優美動人，那蜿蜒曲折的完美曲調，猶如我國山川，是我平時特別喜愛的歌曲。我以該曲作為骨架，開始著手構思情節。爾後，湧現於腦海中的念頭，是生、老、病、死，也就是「生與死」。
>
> 首先，將人生分為五個階段。意即呱呱墜地、屈膝爬行的嬰兒時期、少年時期、青年時期、壯年時期以及老年時期⋯⋯
>
> 幼兒時期，以孩子剛開始學步之階段作為顛峰。從頭到尾，伴隨歌曲不斷出現的這個動作，為作品增添了不同的趣味。孩子在地上爬著，嘗試站起身子，最後一屁股跌坐在地⋯⋯（說真的，在那一刻，我自己也彷彿變身成了嬰兒似的）無論是歷經少年、青年，來到壯年，終至老年的「落葉之舞」（Do-sal-pool-ee，巫俗樂舞中的一款舞步）還是「襄席之舞」（揚州別山台中的一款舞步），於這當中所展現出來的舞姿動作，就連身為主角的自己，亦不可自拔地沉浸其中。
>
> 幼兒時期結束後，從少年蛻變成青年，開始在舞台上奔馳跑跳，瀰漫於空氣中那驚人的速度感以及激烈旺盛的生理動力，為了真實呈現這樣的感覺，我傾盡全力設法營造出令人畏懼的爆發力。跳躍的瞬間，喊聲劃破天際，舞台上頓時驚天動地，彷彿像是刮起一陣狂風似地。⋯⋯

　　其後，從壯年步入老年，我以「裹席之舞」作為詮釋。在我們的民俗舞步當中，尤以「落葉之舞」與「裹席之舞」的動作，最能細膩刻畫出人生。

　　從出生、茁壯，到逐漸年老衰亡的模樣，藉由手與身體的不斷擺動，如實融會於舞步之中。進行至這個階段，我的歌曲也不禁變得悲傷了起來。原本即是旋律淒美動聽的〈恨五百年〉，當曲調來到這個段落，更是教人格外揪心。不，是教人不得不揪心。然而，這絕非是無病呻吟的感性。音樂是人類共通的語言，不是嗎？〈恨五百年〉教所有團員皆淚濕衣襟（張斗伊 2011: 137-38）。

葛氏看完也頗為動容，也許〈恨五百年〉的張斗伊讓他想起奇斯拉克吧？美國戲劇學者 Robert Findlay 看完之後寫道：

　　當韓國人張斗伊演出時，譬如說，很多方面都叫我想起了理查・奇斯拉克。他在〈恨五百年〉演出中身體上全然的犧牲奉獻，令人想起奇斯拉克在《忠貞的王子》和《啟示錄變相》的表演（Findlay 1985: 176）。[18]

優劇場創辦人劉靜敏 1984/85 年間曾在客觀戲劇學習，看完〈恨五百年〉之後深受感動，從此葛氏的神祕劇這種「古老體 MPA」成為優劇場初期很重要的演員訓練和創作法門（Chang Chia-fen 2016: 235）。

[18] 謝謝張佳棻博士提供了張斗伊的自傳中文譯本草稿，以及核實這則引文的出處。

如張斗伊的神祕劇〈恨五百年〉所示，「古老體 MPA」的操作程序和重點約略如下：

1. 最好有個「工作夥伴」一起工作：他可以是你的老師、導演、同事；他是你的「安全伴侶」，另一個我——觀照的現存（looking presence）——這點葛氏非常注重，但語焉不詳。在神祕劇〈恨五百年〉中，張斗伊的「安全伴侶」就是葛氏。

2. 選一首對你有特殊意義的古老的歌謠，開始反覆地唱它。沒有人知道這首歌的來源，也許是小時候母親做家事時哼唱的歌曲。張斗伊的歌謠為對他和韓國人意義深遠的〈恨五百年〉：當你唱它時，它喚醒你什麼聯想或記憶？在記憶中你在做什麼？你要像斯坦尼斯拉夫斯基的演員一般，把那個記憶中的動作、場景，每一個細節都要清楚、具體地在你的心眼裡看見、聽到、感覺到，換句話說，你在召回那些只有你經歷過的「真實動作」。

3. 用你的歌當結構，開始剪輯你回想出來的「身體行動」——最險峻的考驗終於來到：你所有的能耐和個性都會被推到絕望的邊緣，就好像所有的「重生」一定先有「死亡」一般，在生死一瞬之間，也許你終於瞥見了你的「神祕劇」，仍然只是一瞥即逝的某個可能性而已。[19]

4. 繼續無止境地建構你的「身體行動程式」——在「藝乘」階段葛氏將這種「結構」或「作品」比喻為舊約聖經裡的「雅各天梯」，天使們可以藉由這個巨大的梯子在天地之間爬上爬下（Grotowski 1995: 125-26）。你的歌曲跟身體行動之間的關係好比一條河流：古謠是河床的話，身體行

[19] 理查茲在成為葛氏傳人之前，在創作神祕劇時即經歷了大大小小的迷惑、挫敗、絕望，甚至從一個為期兩個月的工作坊半途落跑，可參見 Richards 1995: 33-48。

動就是河水，但也可能相反，因此，你隨時必須將你的「雅各天梯」打掉重做（Grotowski 1997: 302-03）。

5. 雅各天梯成了，垂直升降（itinerary in verticality）成為真實：葛氏將這種完成的「身體行動程式」比喻為一種「升降籃」——現代電梯的前身：坐在「升降籃」裡的行者必須自己拉著纜繩把自己拉上拉下。這種「垂直升降」是整個「藝乘」的核心，葛氏說：

> 當我談到升降籃，也就是說到「藝乘」時，我都在指涉「垂直性」（verticality）。我們可以用能量的不同範疇來檢視「垂直性」這個現象：粗重而有機的各種能量（跟生命力、本能或感覺相關）和較精微的其他種種能量。「垂直性」的問題意指從所謂的粗糙的層次——從某方面看來，可說是「日常生活層次」的能量——<u>流向較精微的能量層次或甚至升向「更高的聯結」（the higher connection）。關於這點，在此不宜多說，我只能指出這條路徑和方向。</u>然而，在那兒，同時還有另一條路徑：如果我們觸及了那「更高的聯結」——用能量的角度來看，意即接觸到那更精微的能量——那麼，同時之間也會有降落的現象發生，將這種精微的東西帶入跟身體的「稠濃性」（density）相關的一般現實之中。
>
> 重點在於不可棄絕我們本然的任何部分——身體、心、頭、足下和頭上全都必須保留其自然的位置，全體連成一條垂直線，而這個「垂直性」必須在「有機性」（organicity）和「覺性」（the awareness）之間繃緊。<u>「覺性」意指跟語言（思考的機器）無關而跟「現存」（presence，當下，存有）有關的意識。</u>（Grotowski 1995: 125）

　　曾經有陣時日，我覺得葛氏這位實踐者滿厲害的，能夠用上述這些現代人可以理解的話語，將瑜珈或內觀禪修所可能發生的身心現象和終極目標，做出滿準確和實用的素描，其中更完全避開了神、脈輪、自性或三摩地等等傳統概念。然而，葛氏這種「六經為我所用」的自由心證、不顧傳統的作法，當然也有論述上的侷限和混淆（Slowiak and Cuesta 2007: 56-57）。從我們目前的三身討論來看，其中一個問題出在「有機性」並不是「日常生活層次」的能量，而是，如三身穿透圖所指出的，「有機性」（the organic）是動物體醒過來之後的特色。日常生活層次的能量，按照葛氏自己的用語來說，應當是「人造性」（the artificial）或「機械性」（the mechanical），某種視而不見、做而不知在做的知行二裂狀態（Slowiak and Cuesta 2007: 64-66）。我們可以將葛氏的「垂直升降」修正如下，以方便更清晰的理解和實踐：

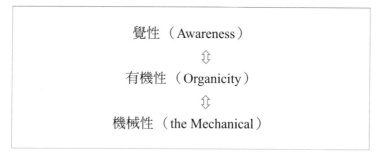

覺性（Awareness）

⇕

有機性（Organicity）

⇕

機械性（the Mechanical）

表 6 能量的垂直升降圖

　　有了「垂直升降」，然後呢？「更高的聯結」是什麼呢？「覺性」又是什麼？葛氏很聰明地欲言又止。「為了使傳統能夠繼續下去」，我們是否可以「拋磚引玉」呢？也許吧，但是，在為他人作嫁之際，對於「古老體 MPA」這個葛氏招牌法門，我必須再三強調：以上的五點概述只是個粗

略的路線圖，完全無法圈點出這個法門的堂奧之美、氣象萬千。這是葛氏一生的風景，「表演者」必須自己上路，按圖索驥。以下幾則訊息即為了行者的需要對「古老體MPA」所做的一些資訊整理——它們大都唾手可得，在網路上，在大學圖書館裡，在某個雲端都不難找到：

1. 葛氏的這幾篇經典文字：

 "Towards a Poor Theatre"（Grotowski 1968: 15-25）

 "The Theatre's New Testament"（Grotowski 1968: 27-53）

 "Theatre of Sources"（Grotowski 1997: 252-70）

 "Tu es le fils de quelqu'un"（Grotowski 1997: 294-305）

 "Performer"（Grotowski 1997: 376-84）

 "From the Theatre Company to Art as Vehicle"（Grotowski 1995: 113-35）

2. 葛氏門生的記述：

 At Work with Grotowski on Physical Actions by Thomas Richards

 Jerzy Grotowski by James Slowiak & Jairo Cuesta

 Land of Ashes and Diamonds: My Apprenticeship in Poland by Eugenio Barba

 The Occupation of the Saint: Grotowski's Art as Vehicle by Lisa Ann Wolford

 Grotowski's Bridge Made of Memory: Embodied Memory, Witnessing and Transmission in the Grotowski Work by Dominika Laster

 就走上「古老體MPA」而言，這些大概足夠了。雖然這一切聽起來有點自相矛盾：為了能夠進入「垂直升降」的核心，最可靠的路徑還是由獨自面對這些「背包客棧」式的文字開始，現在就可以開始。你沒有什麼可以損失的。

六、本質體 MPA

　　葛氏從小受到印度聖人拉曼拿尊者的啟迪，對印度教或佛教的內觀（*Vipassana*）禪修並不陌生，「覺知！」（"Be aware!"）、「警覺！」（"Be alert!"）、「不可睡著！」（"Do not sleep!"）和「覺醒！」（"Awake!"）這些字詞，充滿了他為數不算太多的論述。在他道場的每日食糧中，「看著」（Watching）、「醒來」（Waking Up）、「注意力循環」（Circulation of Attention）和「運行」（Motions）等等，都是跟觀照或培養覺性有關的身體工作。葛氏認為人是動物沒錯——人擁有爬蟲腦或爬蟲體——但是，人也是覺性，因此，成為人（*czlowiek*）就是要努力培養覺性（Grotowski 1997: 300）。然而，就我所知，這是葛氏第一次直接論述這種以觀照為核心的「本質體 MPA」，而且占了〈表演者〉這份宣言二分之一的篇幅。「本質體 MPA」的比重會大於「古老體 MPA」，揭示了這才是藝乘研究的挑戰和可能的新發現：如何「由生命力的跑道起飛」（Grotowski 1995: 121）？或者，直接地說：「覺性如何圓滿？」（鍾明德 2013: 111-40）在這裡我們主要從三身的角度將焦點放在「本質體 MPA」的幾個重要問題：說「本質」豈不太違反「反本質主義」的歐美時代潮流？葛氏這麼做自然有他自己的立場與堅持？「本質體」（body of essence）是啥？如何實現？實現了又會如何呢？突破？突破什麼？

　　首先，讓我們看看葛氏是如何提出「本質」和「本質體」這個概念的：

　　　　本質（essence），從字源學來看，乃存有（being）的問題，某種當下（be-ing）。我對本質感興趣，因其與社會因素無關，不是你從別人那兒拿來的，不來自外頭，不是學的。舉個例子，

圖 2　*本質體*可能像是年老、坐在巴黎一張長板凳上的葛吉夫的照片中的那個人。（圖片取材自網路）

良心（conscience）即屬於本質的某個東西，跟屬於社會的道德律（moral code）不一樣。打破道德律，你會有罪惡感，因為社會在你裡面說話了。可是，如果你的作為違反良知，你會懊悔——因為問題在於你和你自己，而不是在你和社會的關係。由於我們擁有的每樣東西幾乎都是社會的，本質似乎微不足道，但是，卻是我們的。在七○年代蘇丹 Kau 族人的村落中，仍有一群年輕的戰士。對有機性充滿（organicity in full）的戰士而言，他的身體和本質能相互交融，二者幾乎無從分解。但這並不是恆久狀態，不可能長久持續。用世阿彌的話說，此即*青春之花*。然而，隨著

年紀漸增，他有可能經由身體與本質交融（body and essence）達到本質體（body of essence）。這種成就得來不易，必須歷經困難的演變和個人的質變——雖說這也是每個人的功課。問題關鍵在於：你的過程為何？你忠於你的過程，或與之違抗？過程就像是每個人的命運（destiny），你自己的命運，在時間中發展（或者說，展開，如此而已）。那麼：你向自己的命運屈服的質地為何？一個人的做為若能守住自己，如果他不恨自己的所做所為，他就能抓住過程。這個過程跟本質相連，而且事實上導向本質體。戰士在那身體與本質交融的短暫時期，即應趁機掌握到他的過程。融入過程，身體將不再抗拒，幾近乎透明。一切沐浴在光明之中，清楚確實。表演者的行動即近乎過程（Grotowski 1997: 377）。

　　葛氏以一個蘇丹戰士為例，說這個年輕的「表演者」的身體與本質能夠相互交融，因而可以從中瞥見本質。交融狀態是短暫的，「本質」則否。葛氏直接地指出「本質體」就是表演者行動的目標，亦即，我們「征服未知的行動」的終點。「本質」也許不可界說，但「本質體」則可以被看見：他甚至一反過往那種語焉不詳的方式，舉出一張葛吉夫晚年坐在巴黎一張板凳上的照片為例，清楚說那就是「本質體」的狀態。表演者有幸瞥見「本質」之後，接下來就是走上「導向本質體的那個過程」——這並不容易，葛氏警告說：「必須歷經困難的演變和個人的質變。」那麼，接下來如何做呢？

　　「在表演者的道路上——他首先在身體與本質的交融中知覺到本質，然後進行過程的工作；他發展他的『我－我』。」葛氏又說：

> 古書上常說：我們有兩部分。啄食的鳥和旁觀的鳥。一隻
> 會死，一隻會活。我們努力啄食，沉溺於在時間中的生活，忘記
> 了讓我們旁觀的那部分活下來。因此，危險的是只存在於時間之
> 中，而無法活在時間之外。感覺到被你的另一部分（彷彿在時間
> 之外的那部分）所注視，會有另個層面產生。有個「我－我」
> （I-I）的東西。第二個我半是虛擬：它不是其他人的注視或評
> 斷，因為它在你裡面；它彷彿是個靜止的眼光：某種沉寂的現存
> （presence），像彰顯萬物的恆星太陽——也就是一切。過程只
> 能在這個「沉寂的現存」的脈絡中完成。在我們的經驗中，「我－
> 我」從未分開，而是完滿且獨特的一個絕配（Grotowski 1997:
> 378）。

葛氏這裡事實上是在引用內觀的修行方法，只是他不明說而已：兩隻
鳥的寓言出自印度教聖典《奧義書》，而「我－我」（I-I）則是拉曼拿尊
者常用的一個術語，譬如，尊者說：

> 自我（Ego）消失時，另個真我（I-I）自然地現出，光明普照。[20]

[20] 這些有關「真我」的術語有待進一步整理：

Questioning 'Who am I?' within one's mind, when one reaches the Heart the individual 'I' *sinks crestfallen*, and at once reality manifests itself as 'I-I'. Though it reveals itself thus, it is not the ego 'I', but the perfect being, the Self Absolute. (*Ulladu Narpadu*, verse 30)

'Whence does this 'I' arise? Seek this within. This 'I' then *vanishes*. This is the pursuit of wisdom. *Where the 'I' vanished*, there appears an 'I-I' by itself. This is the infinite [*poornam*]. (*Upadesa Undiyar*, verses 19 and 20)

遍在一切的梵自己在我們心中閃耀為「我－我」，亦即，心智之觀照者。[21]

如果一個人追問「我是誰？」，那麼他將發現祂（神或自性）以「我－我」的模樣，閃動在我們心中的蓮花。[22]

Where this'I' *vanished and merged* in its source, there appears spontaneously and continuously an 'I-I'. This is the Heart, the infinite Supreme Being. (*Upadesa Saram*, verse 20)

[21] The all-pervasive Brahman itself is shining in the heart as 'I-I', the witness of the intellect.

[22] If one asks 'Who am I?' then He [She] (the Deity or the Atma) will be found shining (throbbing) as 'I-I', in the lotus of the heart.

我在這裡將「我－我」置於邁向「本質」的路上，跟葛氏的言下之意似乎有些出入。我的根據主要是拉曼拿尊者的教誨，譬如以上三則有關「我－我」的談話。其次，佛教唯識論的看法也可以佐證：

1-1 探討心識問題的佛教經典（包括《解深密經》）把整體心識活動歸納為心、意、識三類別，唯識學派（瑜伽行派）的祖師無著在其論著（《攝大乘論》等）中，亦以心意識的概念為基礎開展唯識學說。其中「心」（*citta*）指阿賴耶識（第八識）；「意」指第六「意」（巴利文 *mano*）識及第七末那識（梵文 *manas*）；「識」指眼耳鼻舌身等五識。……

3-2 前五根（眼耳鼻舌身及其神經系統）只能感知物象而沒有分別作用。能分別的是意根（大腦及其神經系統），它運用語言（名）形成概念（名相），用來思考、分別事物，從而產生認知作用。前五根因有意根的分別認識作用參與其中，才能分辨及認知不同的物象。意根除了協助五根以外，自己也能運用語言概念（名相）去思考及認知抽象事物（如善惡、美醜、和平、愛心、包容、寬恕等等）。

3-3 就佛法而言，意根的分別作用有一個嚴重問題，即藉由語言概念（名相）虛構一個「我」，執著為實有之物，並把「我」與「非我」劃清界限，形成人我（主客）二元對立的妄想。這是人類由無明而造業（貪瞋習性所驅動的身口意三惡業），因造業而受苦的根源所在。唯識學把意根的這種自我認同及人我對立的虛妄分別作用稱為「末那識」（第七識），其餘的思量分別作用則稱為「意」識（第六識）。（陳玉璽 2014）

　　從「身體」到「本質」的「過程」變成了發展「我－我」——葛大師
事實上在此施用了「偷天換日」的挪移大法——藉由「我」注視著「我」，
某種「我－我」就會產生，從而「本質」就與「身體」合體為「本質體」了。
如前所述，葛氏在這裡事實上是將內觀法門融入到他的「古老體 MPA」之
中，原因很簡單，但幾乎不見任何人提過：「古老體 MPA」可以讓表演者
進入交融狀態，但是，只有觀照（witness）才可望能企及覺性的高度。理
論上來說，「古老體 MPA」和「本質體 MPA」是可以並駕齊驅的，在實
踐上也不會有不可解決的根本問題：如果你的目的只是交融，那麼「古老
體 MPA」和「本質體 MPA」都可以把你帶到那裡；但是，如果你的目的
地是覺性，你就非「本質體 MPA」不可了。[23] 覺性是葛氏藝乘研究的目標，
因此他在〈表演者〉一文中花了一半的篇幅來談「本質體 MPA」。總結以
上兩段頗長的引文和葛氏「能量的垂直升降」論述，我們有了以下的「藝
乘 MPA」摘要：

本質（體）	essence（body of）	三身穿透或空掉	目標	我 2	覺性	超日常的微妙能量
身體與本質（交融／合一）	body and essence	動物體主導	過程	我 1 －我 2	有機性	非日常的精微能量
身體	body	新哺體主導	出發點	我 1	機械性	日常的粗重能量

表 7　從「身體與本質交融」到三身穿透的「本質體」的圖示：這裡將「我－我」的兩個「我」
　　　 區分為「我 1」和「我 2」，「我－我」因此成了「我 1 －我 2」。[24]

[23] 進一步分析不難發現有些「古老體 MPA」，只要操作得宜，也可以轉化為「本
質體 MPA」。以太極拳為例，把它當作強身禦敵的操作，它就是武術；用來修
身養性，它就是「古老體 MPA」；如果用來培養覺性，穿透三身到本質，它就
是「本質體 MPA」了。

[24] 按照葛氏自己的說法——「隨著年紀漸增，他有可能經由*身體與本質交融*（body

　　從表 7 看來，用三身理論來總結這篇論文有關「古老體 MPA」和「本質體 MPA」的討論，我們發現「動物體醒來」及其所產生的「交融」、「我 1－我 2」和「有機性」等現象，都是表演者在劇場實踐中可能達到的最佳表演狀態。此時，如果表演者有機會繼續前行，努力「保持清醒」、「儆醒」、「不要睡著」，將自己在機械性和覺性之間垂直地繃緊，那麼，他將有機會穿透三身，超越身心的二元世界抵達「本質」、「我 2」和「覺性」：「交融」可以消失於「本質」，「本質」也可以顯化於「交融」。這就是葛氏跟他的門徒在義大利葛氏研究中心希望開山濟世的藝乘法門。

　　葛氏說自己是「表演者的老師」，他所提出的身體理論——包括這裡所說的「藝乘 MPA」——都有身體實踐的根據，同時，也是為了達到身體實踐的成果。大師的說法高明引人，也可以付諸實踐，但是，「論述」——合乎邏輯的一套說辭——說得通麼？你相信麼？由於「交融」與「本質」都已經是穿透新哺體之後的身心狀態，很難用語言和邏輯推理工具加以界定，很容易流於各說各話的巴卑爾塔混亂，連上述表 7 這些名詞的定義或統一都很困難。本章的 8 表 2 圖所勾勒出來的 MPA 論述離「體系」當然有一大段距離，但是要付諸傳承實踐卻已綽綽有餘？也許表演者所需要的論述並不需要無懈可擊，可以適可而止？這些問題，包括表 7 中

and essence）達到*本質體*（body of essence）」（Grotowski 1997: 377）——「本質體」是表演者自我鍛鍊的終極目標，因此這個名詞應該放在「表 7」的最上層。然而，「有身體的本質」不就是「身體與本質交融」麼？葛氏將本質和身體二元對立起來，其交融或合一理當發生在「表 7」的中間層，而非最上層。之所以發生這種命名上的混淆，只能說葛氏太愛三身的理念了，以至於非把第三層那不可言說之物都稱為「體」不可？在「表 7」中我暫且將「本質體」的「體」括號起來，以尊重葛氏很詩意的創造性用法，同時又維持住整個解釋體系的適用性和一致性。至於「本質」為何，本章在接下來的第七節將有比較具體的解說。

的名詞定義與統一，就先讓它們坐下來一陣子，等哪天有人覺得非直面不可時我們再說好了？葛氏說：「這點很難形容，但實際去做卻不難。」（Grotowski 1997: 263）我們今天時間也差不多了，暫且說到這裡，有興趣知道更多的人，接下來我們一定會有機會來說的。

七、結論

最後的最後，還有一點點時間，我們就利用這個機會幫今天的討論做個總結：

首先，這是一個「表演者」、「實踐後的聲音」，藉由這種「跨界學術研討會」，我們希望學術界可以更珍視身體行動的研究方法，因為這會帶來很不一樣的研究成果，譬如說協助一個表演者「自我穿透」、踏上溯回「動即靜」或「本質體」的過程，成為*真正的人*（*czlowiek*）：因為，人成為真人，藝術就改變了。套用艾略特（T. S. Eliot, 1888-1965）的名言來說：過了 25 歲還想上台表演、創作的人，你必須「認識汝自身」（Know Thyself）──「*戰士在那身體與本質交融的短暫時期，即應趁機掌握到他的過程*」以成為*真正的人*。[25]

其次，表演者的「身體理論」並不一定要依循新哺體主導的科學思辨所建構出來的東西，但是，表演者必須有自己一套嚴謹的「去妄存真」的

[25] 楊凱麟教授這學期前來我們「身體、儀式和劇場」班上演講時，將德爾菲神廟的 "Know Thyself" 翻譯成「認識汝自身」來演說西方哲學、藝術大家對身體與自我的關照。興奮之餘，我也說出我心底的回聲："Know Thyself" 也可以依六祖惠能或拉曼拿尊者的說法譯成「認識自性」，亦即，「找出你的本質」是我們每一個人的責任，非常甜蜜的負擔。

方法（芭芭、沙瓦里斯 2012: 6）。以「古老體」或「本質體」為例，科學家一聽說這兩種「身體」可能就要我們「拍照存證」或拿出 MRI 數據，但葛氏很務實的回答是：

> 智者會做（the doings），而不是擁有觀念或理論。真正的老師為學徒做什麼呢？他說：去做。學徒會努力想瞭解，將不知道的變成已知，以逃避去做。他想了解，事實上他只是在抗拒。他去做之後才能瞭解。他只能去做或不做。知識是種做（Grotowski 1997: 376）。

所以說，表演者的「身體理論」也有很強的「實驗」基礎呢。我們必須尊重表演者不同的知識需求和求知方法：他所需要的知識被埋在三身深處；他的求知方法則為「三身穿透本質出」。在歐美一片反本質主義的學術潮流中，葛氏老神在在地宣說他的「本質」，最重要的根據就是他有「本質體 MPA」：「知識是種做。」

第三，說了半天，「本質」是啥？為了節省篇幅，這裡我直接回答：前面第二、三節中，我說過 1998 年 12 月 14 日從矮靈祭的「動即靜」回來，花了 11 年才又回到「動即靜」——花了那麼長的時間才回到原點，原因是我採用了向外追求的錯誤模式。這種身外求法的知識生產過程，有個「博士生成圖」說得扼要有趣，我就把它稍微延伸一下來圖解我所犯的錯誤：

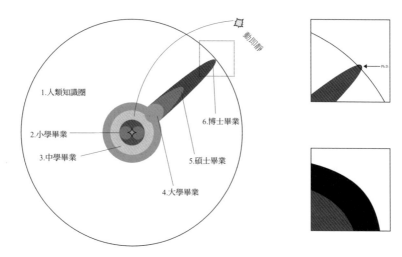

表 8 根據 Matt Might 的「博士生成圖」所延伸出來的「動即靜定位圖」。

1. 這個大圈代表人類所有的知識：剛出生時，你的知識是一張白紙。

2. 念完小學，喔，長了好多知識。

3. 念完中學，喔，長了更多知識。

4. 念完大學：像奶嘴凸出來那個部分就是你的專業。

5. 念完碩士：奶嘴更長了。

6. 寫博士論文時，你終於來到了人類知識的邊界：你開始推啊、擠啊、頂啊、鑽啊，全力往外面突破（表 8 右上小圖）。有一天博士論文終於完成了，對人類知識有了貢獻，你感覺自己十分強大（表 8 右下小圖）。

依照「博士生成圖」的知識生產習慣，我很自然地假定「動即靜」就在人類知識大圈外頭的某個地方。我努力依寫博士論文的推啊、擠啊、頂啊、鑽啊全力往外面突破。等到我苦頭吃盡、冤枉路走不完之後，如前所述，2009 年 11 月 29 日那天早上 11 點多：

　　我在客廳裡經行，突然間一切輕輕鬆鬆、明明白白、毫無異狀，有個念頭安安靜靜地浮了起來：這就是「動即靜」了——終於。但是，叫我嘿然苦笑的是：「動即靜」一直都在那裡，你只要聽得懂像隆波田所叮嚀的「**動時，知道在動；停止時，知道停止**」，你的「覺性」或「動即靜」就在那裡了——只是，我之前為「回到動即靜」所做的所有努力幾乎都是反其道而行。我那時的思考是：如果「動＝靜」就是目標，那麼，我的努力方向就是要讓動與靜之間的距離縮小、讓它們消融化為一體，所以，我試了各種各樣的方法來達到忘我、合一的經驗，亦即，泯除自己的分別意識，而非讓自己的意識清明，以為這樣做是在拉近動與靜的距離，以致於「乃不知有動與停、無論覺性」……唉，這真是個奇妙的世界——不做，能知道麼？（鍾明德 2013: 59-60）

　　事實上，從「動即靜定位圖」來看，更大的錯誤是 11 年來，我一直都以為「動即靜」在人類知識圈的外頭。當我回到想像中的知識地平線上閃閃發亮的「動即靜」那一點時，瞬間豬羊變色：我赫然發現原來「動即靜」就在我心中，我們存有的核心，「表 8」那個不存在的圓心（心不存在，但為知識故，姑且以白點示之）。直到今天，我依然可以聽見豬羊變色瞬間「滄海一聲笑」的回聲：找了 11 年，笨到如此可愛，它從來就不曾失去過啊——簡單地說，做了才會知道：「本質」就是我們存有那個不存在的心。

　　最後，再回到葛氏的「身體觀」這個值得發展下去的議題：在一篇名為〈環形劇場：東方－西方〉（Around Theatre: The Orient-The Occident）

的文章中，葛氏再度強調東方和西方的劇場可以互補，不同的身體觀、表
演訓練和創作方法，都有互相觀摩和反省的空間。在這篇文章的結尾，葛
氏談到了禪學公案如「父親未生之前，你長得像誰？」或「一隻手如何拍
出掌聲？」葛氏抱怨說：有些受過西方文化薰陶的日本人老喜歡對西方人
說這些「公案」，以為境界挺高了──事實上，做為茶餘飯後的奇聞軼事
而言，這些「公案」實在不怎麼有趣。「公案」的本質在實踐，不是說出
來娛樂或思考，因此，葛氏的結論是：

> 也許真正的公案源自生活？有一天，我們掉進了陷阱，走進
> 死巷，無路可出。我們找不到任何解答。一輩子陷入絕境。就是
> 我們自以為逃脫之時，事實上只是又掉進了另一個困境。終於，
> 我們必須直面我們的難題：說「是」──災難；說「否」──災難；
> 向前──災難；向後──災難；上或下──災難。然而，在這麼
> 做當中，我們將自己奉獻到某些未知的潛能之前。而這就是公案
> ──讓我們的本性（nature，或者就是「自性」（Nature）？）現
> 身來面對一個無解的難題。沒有解套是真的，因為我們心裡知道
> 不可能有任何答案。但是，這些潛能可是多麼輝煌亮麗啊！我們
> 將來一定還有許多事情做了卻不知道如何或為何──但這些作為
> 卻是我們做為一個人獨特的反應，也就是說，個人的，但是，同
> 時之間，這些作為很獨特地充滿各種潛能，因此是非個人的。重
> 要的是去嘗試，而不是言語（Grotowski 1989: 11）。

「重要的是去嘗試，而不是言語。」這句話的原文是：“It is the trial

that counts, not the sentence." 葛氏一語雙關，中文翻譯無法讓人滿意，但是，重點在公案就是一種穿透三身的「本質體 MPA」，表演者可以「*去做*」，從而發現：「這些潛能——本性或自性——可是多麼輝煌亮麗啊！」

自殘、裸體與慈悲：
阿布拉莫維奇的身體行動方法研究

　　時間是 2010 年 3 月，地點是紐約市現代美術館（MoMA）的中庭展場：這是「表演藝術祖媽」瑪莉娜・阿布拉莫維奇（Marina Abramovic 1946-，以下簡稱「阿布拉」）籌畫了一年多的《藝術家在現場》大展。觀眾非常踴躍。他們排了很長的隊伍，就只是為了坐在阿布拉面前與她對看——靜靜地坐著，不說話，什麼事也沒做，要坐多久由參觀者自己決定。按照阿布拉自己訂定的表演規則：她將從早上 9:30 美術館開門就坐在那兒，與每一位願意坐下來的觀者對看，沒有任何休息直到下午 5 點美術館打烊。那 7.5 小時中，她沒有飲食，也不可能上廁所，而且，單是坐在那兒幾個小時不動幾乎就是要人性命的疼痛與考驗——讀者諸君不信可以自己坐著不動一個小時試試看。[26]

[26] 我們真的反覆試過靜坐和凝視一個小時不動——這篇論文的完成，首先要謝謝參與 2018 春天「劇場人類學」這門課的老師、同學們：周英戀、郭孟寬、吳文翠、劉祐誠、石婉舜、邱沛禎、林冠傑、Titan、陳亮仔、董旭芳、魏燕君、瞿利容等人，謝謝你們的熱情參與、討論、歡笑、合作、互通有無。我們一開學就研讀了阿布拉的自傳《疼痛是一道我穿越了的牆》，期中參加了「白沙屯媽祖徒步進香」，期末舉辦了「2018 劇場人類學研討會」，使得這篇論文師出有名。因著 MPA 作為一種研究方法的需要，我要特別謝謝跟我一起嘗試「凝視」的同學們：林冠傑、劉祐誠、董旭芳、邱沛禎、吳文翠、陳亮仔等等——這是一門探討 MPA 的課程，很高興我們都勇於以身試法；這是一篇進出「表演者意識的轉化」的論文，如

這樣的「表演藝術」有甚麼意義呢？難不成折磨自己就是一項功德或成就？觀眾為什麼要來看？他們到底看到了什麼？藝術不是要「溝通」或「表達」什麼嗎？（Marco 2012）

開展後不久，有天早上有個亞裔女子抱了個小寶寶坐在阿布拉面前，眼睛直直地看著她。她內心的痛苦讓阿布拉幾乎無法呼吸。三分鐘後，她緩緩地拿掉孩子頭上的帽子，露出了一道很大的疤痕，接著就抱著孩子離開了，不發一語。（Marco 2012）[27] 過了一年多，那位亞裔女子寫了一封信給阿布拉說：

> 我看到 [照片] 了，我想說的是，我的孩子一出生就有了腦癌，而她當時在接受化療。就在那天早上，我去 MoMA 之前，先去了醫生那裡，而他對我說：「已經沒有希望了。」於是我們停止了化療。某種層面來說，孩子不需要再接受化療讓我鬆了一口氣，因為化療實在太可怕了，但同時我也知道我的寶寶就只能活到這裡了。所以，我到了妳面前坐下，而那張照片捕捉的就是那個畫面（阿布拉 2017: 332）。

果缺少持續的身體行動，所有的「我－我」、「有機性」、「出神」、「合一」、「入定」、「當下」、「存有」等等談話，只不過是一些語意模糊、陳義過高的空話罷了。感謝涂維政老師和林宏璋老師讀完論文並給予支持。感謝「2018 劇場人類學研討會」上擔任我的論文與談人的謝淳清老師。感謝 2018 年秋的「北藝大博班實驗室平台」：許韶芸細心籌劃了「魔山指月論壇：MPA 三講」研討系列，9 月 21 日下午，在林佑貞博士主持之下，我有幸與國立師範大學英語系蘇子中教授同台並與會眾分享了這篇論文。最後，感謝《藝術評論》（第 39 期）在 2020 年 7 月刊出本論文，實現了本文推廣 MPA 的初衷。

[27] 礙於版權限制，本書無法在此印出相關作品的圖片，只好請讀者參閱引用資料書目來按圖索驥，或上網查訊相關作品的影音資料。

　　她為什麼不抱小孩到隔壁街的聖派翠克教堂或安德魯教會呢？在絕望中，她竟然投奔 MoMA 到了阿布拉面前？她似乎以行動證明了我們的確需要「表演」這種依然有點奇怪的「藝術」，但是，單是這麼坐著不動互相對看幾分鐘，真的就能大慈大悲、救苦救難麼？阿布拉身為「表演藝術的祖媽」，她的力量來自何處？一路走來——從 1970 年代初期灰暗醜陋的南斯拉夫到 2010 年代光鮮亮麗的紐約市、第五大道、蘇活區，阿布拉篳路襤褸的勇猛精進，應當有不少深刻或隱晦的教訓值得我們取捨？

　　答案是肯定的。在反覆觀看《藝術家在現場》的紀錄片《凝視瑪莉娜》（*Marina Abramovic: The Artist Is Present,* 2012），閱讀阿布拉的自傳《疼痛是一道我穿越了的牆》（2017），以及查考汗牛充棟的阿布拉作品畫冊、訪問、評論過程中，以下這些念頭一再地升起、徘徊不去：

　　一、阿布拉就是葛羅托斯基（Jerzy Grotowski, 1933-99，以下簡稱「葛氏」）所謂的「神聖演員」（holy actor）——有點荒謬的是：這種演員在劇場裡已經絕種了，竟然在表演藝術裡還存活著，並且還成了名流富婆——所以，葛氏著名的「出神的技術」（technique of trance，鍾明德 2013: 63-109），事實上可以用來詮釋和豐富阿布拉在表演藝術界的艱苦奮鬥和得來不易的成功？她的創作生涯幾乎就是葛氏「第二方法」的寫照：

　　1. **忠實**於你真實的感受，不要隱藏或逃避。

　　2. **冒險**，真正進入未知之境。

　　3. **用心**去做，不要想到你將完成的東西。

　　4. **付出自己**：如果你表演，不是為觀眾，也不可為自己，而是要百分之百奉獻自己（Schechner and Hoffman 1997: 36-39，鍾明德 2001: 5-14）。

　　二、阿布拉無意中發現了她所謂「液態知識」，並且對佛教禪修、薩滿儀式和靈異事件充滿了興趣──這些知識或現象都跟葛氏所強調的「能量的垂直升降」或「意識的轉化」有密切的關係。以《藝術家在現場》的表演來說，靜坐和凝視都跟內觀（Vipassana）佛法有密切關係，可惜西方學者專家對這些禪修課題──特別是居於核心重要地位的「能量的垂直升降」或「意識的轉化」──多缺乏實修體證，因此，在解釋或評論阿布拉的作品時難免有隔靴搔癢、搬弄是非或甚至緣木求魚之憾。[28] 舉個簡單的例子，譬如說：「The Artist Is Present」這個大展名稱──對阿布拉而言，她想說的不只是「藝術家在現場」而已，而是「藝術家是當下的」。那麼，她強調再三的「當下」（presence）又是甚麼東西呢？[29]

　　抱著讓戲劇界和美術界可以互通有無的初衷，這篇論文就試試看用葛氏的「身體行動方法」（MPA，定義詳本文「五、她不扮演另一個人：她

[28] 譬如 Marina Abramovic 這本傳記的作者 Mary Richards：她對出神、入定、三摩地、開悟等等禪修名詞幾乎只有字面的理解（Richards 2010）。When Marina Abramovic Dies: A Biography，由阿布拉自己主導的另一本傳記，其作者 James Westcott 連內觀（Vipassana）禪修是什麼都搞不清楚（Wescott 2010: 1-5），竟然也針對阿布拉的身心或精神與肉體寫了一整本的藝術創作傳記。Art, Love, Friendship: Marina Abramovic and Ulay: Together & Apart 的作者 Thomas McEvilley 算是眾藝術作家、評論家中，對禪修方法或修行體驗抱持比較同情理解的西方知識分子，但是，他的論述也僅止於西方哲學的關懷省思而已，無法深入阿布拉表演生命的三昧（McEvilley 2010）。至於一般藝術評論，舉個例來說，《紐約時報》著名藝評人 Holland Cotter 對儀式或宗教相當無感，因此對阿布拉的靈性努力只有溫開水式的熱情而已（Cotter 2010）。

[29] "Presence" 這個字翻譯做「當下」非常勉強，本論文稍後視不同的語境會譯成「存在感」、「能量」、「魅力」、「臨在」、「神靈」等等。有關 "presence" 的系統性定義及其與 MPA 的關聯，煩請參閱鍾明德 2018a: 99-109，在此不贅。有點嚇人的是在台灣，竟然有人將 "The Artist Is Present" 牽強附會成藝術家是個「禮物」，還以此取得了碩士學位！

是行者、教士、戰士」）來發掘阿布拉的機密——如果有所謂「祕藝」的話——同時，也利用阿布拉豐沛的創作能量和作品，來彰顯葛氏的真知灼見：真正的創作理當是沒有戲劇或美術之分的，一個適用於美術人的創作方法，理當也適用於戲劇表演者，因為所有的創作力都來自於人生命最幽微的底層或源頭？

一、藝術不是目的，藝術是條道路

　　巨人是由小人兒開始長大的。「表演藝術的祖媽」阿布拉也是，而且是從一個哭哭啼啼、自憐自艾、極端鬱卒的小 P 孩成長的。但是，如眾所皆知的，她算得上是「天之嬌女」：在二次大戰結束的第二年 11 月 30 日出生於南斯拉夫首府貝爾格勒，父母都是二戰期間的抗德英雄，郎才女貌，戰功彪炳。戰後爸爸是著名獨裁者狄托禁衛軍的將領，媽媽是藝術與革命博物館的館長。阿布拉跟小他六歲的弟弟是典型的「高幹子弟」，住在首都中心地段的豪宅，自己有自己的房間，洗衣、做飯、打掃都有傭人料理。享盡吃喝玩樂的「新階級」特權之外，阿布拉可以學藝術，欣賞藝術，出國去威尼斯看雙年展。她說：「我從六、七歲開始就知道自己想成為藝術家。我母親會為了很多事情懲罰我，只有藝術這件事獲得她的鼓勵。」（阿布拉 2017: 19，韋斯科特 2013: 9-21）

　　然而，根據阿布拉自己的說法，她的青少年時期實在是尷尬無比又悲慘無盡（阿布拉 2017: 28），原因是她父母婚姻不合，吵鬧打架不休。聰明有潔癖和偏頭痛的媽媽屬行游擊隊管教方式，經常因為小事把她體罰到渾身青腫：閱讀是阿布拉逃避家庭苦難的重要管道。有一次大概在十一、二歲時，她坐在房間沙發上邊看書邊吃心愛的巧克力，太舒服了，兩腳就

攤在沙發靠背上。美麗的媽媽不知打哪兒闖進來狠狠地賞了她一巴掌，噴出鼻血，原因是：「坐在沙發上不准把腳張開。」（阿布拉 2017: 38）這種斯巴達管教更令人難以置信的是每天晚上十點回家的「宵禁」一直延續到阿布拉29歲：她那時候已經結婚、在大學教書並逐漸成為聲名狼藉的「表演藝術家」了。

除了永遠得不到父母足夠的愛之外，共產主義那種集體、唯物、教條的社會現實管理也叫阿布拉無法呼吸，以至於她的自傳一開頭就說：「我來自一個黑暗的地方，一九四○年代中期到七○年代中期的戰後南斯拉夫。」她認為共產主義是種「純粹醜陋的美學」、「恆久的物質短缺，和甩不開的單調乏味」、「不管你做什麼都會感到壓迫，外加一絲抑鬱」。（阿布拉 2017: 9）十六歲那年她割開了自己的手腕，割得很深，流了很多血，但幸好沒割到重要的動脈。

阿布拉喜歡引用布魯斯·瑙曼（Bruce Nauman）的一句話：「藝術是死生大事。」（阿布拉 2017: 65，Abramovic 2010）她進入了貝爾格勒的藝術學院，從裸體、靜物、肖像和風景等學院風格著手，但是，追求自由和個性解放的天生動力，配合著 1968 年的學生運動和西方前衛藝術風潮，使得阿布拉夢想著超越畫作的方式——「一種把生命本質注入藝術的方式」（阿布拉 2017：48）。1969 年，在貝爾格勒，她提出了生平第一個表演藝術作品《和我一起洗》（*Come Wash with Me*）構想：在展場擺設幾個洗衣槽，當有人進來參觀時，他們必須把身上的衣服脫掉，交由阿布拉清洗、脫水、整燙，最後穿上乾淨的衣服身心愉悅地離開畫廊。（韋斯科特 2013: 36-39）這個表演構想被拒絕了，但是，「洗滌」和「為觀眾服務」這兩個主題卻一直沿著阿布拉的藝術血脈持續地往前奔流。

討論阿布拉的生平與創作時，我們可以將她的表演藝術劃分為以下四

個時期——讀者可以自行想像為她創作上的春、夏、秋、冬：

一、1970 年代初期到 1975 年的青春之花：主要包括學生時代的一些「聲音裝置」、「節奏系列」和「解放系列」等表演作品。

二、1976 至 1988 年跟烏雷合作時期：她們的愛情萌生了「關係系列」、《夜海穿越》和《愛人：長城行》等經典作品。

三、1989 至 2009 年回到個人表演：中年奔波，從阿姆斯特丹移居紐約，創作了「能量傳送物件」、「巴爾幹故事」、「觀照系列」等，表演結合了裝置、錄像和歌劇演出，不一而足。《巴爾幹的巴洛克》（Balkan Baroque, 1997，演出 4 天，每天 7 小時）為她贏得了第 47 屆威尼斯雙年展的金獅獎，實至名歸，行年 51，堪稱表演藝術界的「祖媽」（Grandmother）無愧了。

四、2010 年至今：《藝術家在現場》大展以及在院線發行的紀錄電影《凝視瑪莉娜》，讓她成了藝術界的名流巨星。她集資買地成立了阿布拉莫維奇藝術學院，教授「阿布拉莫維奇方法」。四十多年來不斷地挑戰自己、征服觀眾的阿布拉，是否還有明天呢？各方都在觀望。

二、她可以奉獻自己，道成肉身

在阿布拉的早期作品中，《節奏十》是我印象最深刻、甚至可以稱得上「滿喜歡」的作品——雖然只要一想到其中的十把利刃，總還是有點莫明的焦慮、甚至恐慌。時間是 1973 年夏天，地點是愛丁堡藝術節的一個大學體育館，觀眾有約瑟夫·波伊斯（Joseph Beuys, 1921-86）等一大群人。作品內容取材於俄羅斯和南斯拉夫農民既瘋狂又愚蠢、黑暗、絕望的飲酒遊戲：你把手掌攤開放在桌上，用刺刀在指縫間迅速地來回穿刺。你要是

不小心刺到手指，就得罰酒一杯；而酒喝得愈多，你就會愈刺傷自己。

觀眾圍觀。阿布拉在體育館的地板上攤開了一大張白紙，在紙上擺了十把大小不一的尖刀和兩台卡式錄音機。阿布拉跪了下來，按下錄音鍵，拿起第一把刀用最快的速度嚓、嚓、嚓、嚓地在左手指縫隙間穿刺。當她不小心割到自己時，錄音機會錄下痛苦的呻吟，同時，她就換下一把刀繼續快速穿刺，嚓、嚓、嚓、嚓。阿布拉寫道：

> 很快地，十把刀都被輪流使用過一次，而白紙上濺滿了我的血。觀眾們全都直直盯著，不發出一絲聲響。我全身有一股奇特的感受：彷彿是電流穿透了全身，而我和觀眾融為一體，變成單一的生物體。在那一刻，空間內的危險感將我和觀者連結在一起：此時此刻，再無其他（阿布拉 2017: 67）。

這種珍貴稀有的「合一」（communion, *communitas,* or trance）發生了，可是《節奏十》才來到了一半：阿布拉將第一個錄音機倒帶播出剛才第一輪的錄音，按下第二台的錄音鍵，然後拿起第一把刀開始在左手指縫間「遊刃有餘」。為了避免機械性的無聊吧，阿布拉力圖讓第二回合十把刀的穿刺全都吻合第一輪的節奏、速度、失誤——連切到自己的呻吟點都要精確地落在同一個瞬間。她很天才：只漏掉了兩次。十把尖刀第二回合全部輪過之後，阿布拉將錄音機倒帶，同時播出兩次表演所錄下的聲音，起身離開，身後傳來熱烈的掌聲：她知道她找到了她的「藝術」，她自己的；終身不渝地，她會再三地回到這個祭壇，不辭勞苦地將自己奉獻給她不認識的觀眾。此時她 27 歲。葛氏大概沒看過她的表演，但是他 1964 年給貧窮劇場——神聖劇場——說出的這段話，可以很貼切地運用到阿布拉

美麗、勇敢、睿智的身上：

> 演員如果以挑戰自己來公然挑戰其他人，藉由過度
> （excess）、褻瀆（profanation）和殘忍的犧牲（outrageous
> sacrifice），剝除掉日常生活的面具以揭露（reveal）自己，他使
> 得觀者有可能進行類似的自我穿透（self-penetration）。如果他不
> 炫耀他的身體，而是清除它，燒毀它，讓身體從所有的身心障礙
> 中解脫出來，那麼他就不是出賣身體，而是做了犧牲。他再度演
> 出救贖，趨於神聖（Grotowski 1968: 34）。

　　按照這個說法，阿布拉在《節奏十》的演出足以使她成為「貧窮劇場
的聖人」了？她就是女性版的「神聖演員」奇斯拉克？這是劇場界的朋友
必須面對的問題。對美術界的善知識而言，葛氏這段話有兩大重點值得深
思：首先，從創作方法來說，表演者必須履行某種過度、殘忍的「自我穿透」
來剝除日常生活中的各種面具，暴露出「真實的自己」，她才能讓觀眾也
在進行類似的自我穿透中被源源不絕的更大的能量滲透。《藝術家在現場》
那位攜帶嬰兒的亞裔女子之所以得到了某種慰藉，原因即在於她們在傷痛
中成功地完成了某種程度的「自我穿透」，觸及了自身裡面更高、更大的
能量連結。這也解釋了為什麼阿布拉和許多的表演藝術家老是使用各式各
樣的殘酷手段來傷害自己：她們必須面對日常的自我／面具——或者說，
「疼痛」——這堵高牆。穿透這道牆，表演藝術才能成立。關於這種「自
我穿透」的創作方法，在第五節中我們將會進行更有系統的剖析。
　　其次，關於身體運用的兩種取徑：你是炫耀身體？還是清除、燒毀身
體？葛氏斷然地認為前者是娼妓式的出賣身體，後者是苦行僧式的「做了

犧牲」、「趨於神聖」。《節奏十》之所以那麼叫人屏息無念、進入當下，顯然是因為阿布拉利用斯拉夫農民那個愚蠢、黑暗、絕望的自殘遊戲來清除身體、穿透自我，其中絲毫沒有炫耀或沾沾自喜的成分——那麼，她作品中出現了那麼多的裸體也都是「做了犧牲」、「演出救贖」麼？

這讓我們來到阿布拉 1974 年的兩個作品：《節奏四》和《節奏0》，其中都有裸露，甚至讓阿布拉聲名狼藉以至今天。

三、西方社會已經遺忘了「意識的轉化」技術

《節奏四》於 1974 年在米蘭的圖解藝廊演出，時長 45 分鐘：阿布拉獨自在一個展覽房間赤身裸體地跪在地板上，臉朝下對著一個工業用強力吹風機的出口——她努力吸入吹風機送出的強勁氣流，不到幾分鐘就失去了意識，但是表演仍然持續了 3 分鐘。觀眾待在另一個房間觀看錄影轉播：鏡頭呈現了阿布拉臉部特寫，使她看起來好像在水裡一般。

《節奏四》是個「無意義的作品」作品？只算是阿布拉早期進出國外的表演嘗試之一？阿布拉自己提到這個作品時指出：她之所以利用強勁的氣流來讓自己失去意識，主要是想看看有意識和失去意識之下的自己究竟是什麼樣子？但是，為何要裸身呢？《節奏四》演出之後，阿布拉回憶說：

> 我希望我的作品獲得關注，但我在貝爾格勒獲得的多數是負面評價。我家鄉的報紙惡意地嘲弄我。我的所做所為與藝術毫無干係，他們寫道。我應該待在精神病院，他們宣布。
>
> 我在圖解藝廊內赤裸的照片尤其被當作醜聞（阿布拉 2017: 75）。

　　藝術或色情之辯每隔一段時日總是要在公共領域冒出來爭論一番，原因是所謂的「裸體」並不是不穿衣服而已。「裸體」充滿意義和禁忌。就像正統回教女性必須包頭戴面紗一般，我們的身體及其行動全叫歷史、社會銘刻了各式各樣、各種層次的戒禁（discipline），使得在公共場所脫下衣物就形同一種解放（liberation）、叛逆（rebellion）、自由（freedom）、新生（new birth）、獨立自主（autonomy）行動？許多評論阿布拉表演藝術的人都贊成：像《節奏四》中的自殘（用強風把自己吹到昏迷）和裸體（雖然是在不同的房間演出），都是阿布拉的叛逆、自我解放之道。（韋斯科特 2013: 63）「節奏系列」的演出作品就像一個現代年輕人的成長儀式，透過表演藝術行動來銷毀自身，掙脫壓制性的家庭、學校、社會：對女性藝術家而言，身體書寫更是種叫人窒息的文化壓力，因此，裸體自然地成為歸零儀式的一部分？抗爭活動的一個制高點？（韋斯科特 2013: 88-89）

　　《節奏 0》大概是阿布拉早期作品中最受矚目的一個演出：時間是1974 年，地點在義大利那布勒斯的莫拉工作室。演出從晚上 8 點到凌晨 2 點共 6 個小時。表演內容：阿布拉穿著黑色上衣、長褲，面無表情地站在展場中央。她旁邊有張桌子，上頭擺著 72 件物品如口紅、鏡子、圖釘、拍立得相機、手槍、子彈、剪刀、玫瑰、蜂蜜、香水、披肩、羽毛等等。觀眾可以隨意將這些東西施用在阿布拉身上，所有後果、責任完全由她概括承受——包括把子彈裝進手槍裡擊發。

　　《節奏 0》的前三個小時似乎沒有甚麼事情發生：阿布拉只是站在那兒不動，盯著遠方，不看任何東西或任何人。偶而有觀眾會把玫瑰給她，把披巾放在她肩上或親親她。三個小時過後，從街頭湧進了另一批觀眾，整個場景開始變得混亂、失控：有個男人用剪刀剪破並脫下阿布拉的上衣，有人把她擺弄成猥褻不堪的姿勢，有人用口紅在她前額上寫字，有幾個人

把她抬起來四處遊行，有人把圖釘釘在她身上，有人用刀子割了她的脖子吸吮流出的血液，有個男人把子彈放進手槍：他把手槍放到阿布拉的右手，把槍指向她的脖子……接下來一陣混亂、扭打、觀眾彷彿被催眠了一般。然而，按照原定計畫，阿布拉堅持演出到凌晨兩點才正式結束。很意外的結局：觀眾怕她。

　　這種任意、失序、混亂、虐待、被虐、集體歇斯底里就是「藝術」嗎？阿布拉很顯然地想利用表演這個空間，將「偶然」和「不作為」推到極致，看看疼痛這道牆的另一面是否有東西露出？結果是恐懼、孤獨、懊悔。（阿布拉 2017: 78-79）跟《節奏十》所獲得的合一、解脫、再生的能量相比，《節奏0》是個失敗的嘗試，雖然阿布拉如此自圓其說：

> 人類害怕非常簡單的事物：我們害怕受苦，我們害怕死亡。我在《節奏0》之中做的──如同我在所有其他表演做的──是把恐懼展示給觀眾：利用他們的能量將我的身體推到極限。這個過程中，我將我從自身的恐懼之中解放出來。隨著這件事發生，我變成了觀眾的鏡子──如果我做得到，他們也行（阿布拉 2017: 80）。

　　事實上，《節奏0》並沒有讓阿布拉從恐懼中解放出來。演出中她一直在怕那個將手槍填彈並擺弄她的那個非常矮小的男人。演出之後，她整夜滿懷恐懼，以致於第二天早上頭髮灰了一大塊。（阿布拉 2017: 78-79）

　　《節奏四》和《節奏0》都不能算是成功的表演。甚至同時期相當引人注意的《節奏五》（1974，在貝爾格勒學生文化中心演出）和《湯瑪士·

利普斯》（1975，奧地利克林欣格畫廊表演），也都不算達成了目標。[30]
我的理由如下：

《節奏四》：阿布拉被強勁的氣流吹昏了——失去了意識——而她原
本的目的應該是「意識的轉化」（transformation of consciousness）。

《節奏0》：她目光空洞地站著，任憑觀眾擺布——她誤以為被動地
經由別人極端的作為就可以穿透疼痛那面牆來進入到另一種意識狀態。從
葛氏的 MPA 來看，這種「無為」是種天大的誤解：你不是想做，但也不
是不做；你只是不拒絕去做——無為不是失控，事實上是全然地投入去做
——這種矛盾修辭我們在第五節中會進行有系統的解析，請讀者暫且見
諒。

《節奏五》：阿布拉點燃了汽油浸泡過的木屑，在五芒星周圍走動了
幾圈，然後，走進五芒星裡呈一個「大」字形躺了下來。火焰把周圍的氧
氣燒光了，阿布拉失去了意識，最後是被觀眾扛了出來。阿布拉差點把自
己燒死了，卻沒有穿透疼痛那堵牆。所以，很明顯地，意識轉換需要一定
的技巧和工夫。這是年輕的表演藝術家不知道的知識——偉大的波伊斯那
時候也在場，似乎也幫不上甚麼忙——她必須九死一生地自己去發現箇中
的奧妙。

《湯瑪士・利普斯》：阿布拉全身赤裸，用剃刀在腹部割出一顆五
芒星，之後，猛力鞭打自己到沒有感覺，然後躺在冰塊堆出的十字架上頭
——又是觀眾看不下去才破壞演出，把她從冰十字架上移了下來。無論是
裸體、切腹、鞭笞或躺冰十字架，宗教苦行或受難的意象相當明顯，但是，
她自己沒有感覺到《節奏十》那種豐沛的能量，觀眾也沒有。

[30] 這兩個作品的內容煩請參閱 Bisenbach 2010: 64-67, 196-99，在此不贅。

　　我細數這四件失敗的作品，內心事實上洋溢著對「青春之花」的敬意──對一個缺乏「意識的轉化」傳統的西方社會（共產主義或資本主義都沒差）而言，阿布拉必須憑靠自己初生之犢的勇氣蠻幹。她已經找到了「表演」這個媒介沒錯，但是，「表演藝術」仍然太年輕，龍蛇雜處，三教九流，對她實在沒有多少方法、經驗、知識可以傳授。從後見之明和旁觀者清來看，在 1973-75 年間，她連自己想要的「意識」是什麼都不清楚，更不要說達到意識轉化的「身體行動方法」了。

　　《節奏四》、《節奏 0》、《節奏五》和《湯瑪士・利普斯》雖然沒有成功，但是，卻已經摸索出幾種阿布拉後來反覆使用的手法了，諸如自殘、沉默、接受疼痛和苦難、堅持到底、逼近極限、裸體、不在乎個人外表或毀損外表、無條件的順服、不斷指向神祕的力量等等。阿布拉表演藝術的這些方法及特徵，跟文化人類學家維克多・特納所說的中介人（liminar）──非日常、反結構狀態人──的 26 個特徵甚相類似。

　　這種不謀而合並不是偶然的。對年輕的阿布拉來說，她創作的目的就是要擺脫結構的束縛，因此，她左衝右撞地在藝術中找到了身體行動／表演這個媒介：她只要利用表 9 中左側的諸多表徵為工具／方法來操作她的身體，就可以讓她進入中介（liminality）與合一（communitas）的反結構狀態了。從她一生的表演藝術創作來看，更是如此。[31] 在這裡我們先以「裸露」這個行為或現象為例來進行一些初步的省思：《節奏四》和《節奏 0》均出現了裸體，而它們的特徵都可以說是葛氏所說的「挑戰身體」或「摧毀身體」。在《節奏四》中，裸露只是阿布拉為促成意識轉化的一個手法──她在另一個房間中，觀眾透過螢幕本只看到她的臉部特寫。她並不是

[31] "Marina Abramović: An Artist's Life Manifesto" 這篇文字中揭櫫的藝術家生活作息規範，跟特納中介人的 26 個特徵有許多不謀而合之處，值得有心人進一步發明省思 (Abramovic 2011)。

在炫耀她的身體。從她對自己身體的厭惡、自卑和對母親斯巴達式的身體統治深惡痛絕來說，我們可以相信阿布拉是在摧毀或挑戰身體，亦即，利用裸體來穿透身體／自我／面具／衣制（dress code）的極限。

過渡狀態／穩定狀態
整體／部分
同質性／異質性
合一／結構
平等／不平等
沒有名字／有命名體系
沒有財產／擁有財產
沒有地位／擁有地位
赤身裸體或制服／著裝以區別彼此
性節制／有性行為
將不同性別之間的區別最小化／將不同性別之間的區別最大化
沒有級別／級別之間有顯著區分
謙卑／因地位而自傲
不在乎個人外表／很在乎個人外表
沒有財富多少的區別／有財富多少的區別
慷慨大度／自私自利
無條件的順服／只對比自己級別高的人表示順服
神聖／世俗
傳授神聖的知識／技術性的知識
沉默／言說
親屬權利義務的中止／親屬權利義務的承擔
不斷指向神祕的力量／間接指涉神祕的力量
憨厚／精明
單純／複雜
接受疼痛和苦難／逃避疼痛和苦難
他律／自律

表 9 中介性與地位體系之間的對比：中介人——非日常、反結構狀態人——傾向左側的 26 個特徵。（Turner 1969: 106-07，鍾明德 2018a: 169-78）

在《節奏0》之中，阿布拉原先只是穿著黑色的衣褲沉默地站在展場中央眼睛空洞地看著前方，無條件地接受觀眾的擺布或毀損，並沒有特意炫耀她的身體——半裸是下半場觀眾施加她身體的一項攻擊或懲罰；她必須全然接受這種痛楚和屈辱——這讓我聯想到佛陀時代與他齊名的耆那教創始人馬哈維亞：赤身裸體是馬哈維亞倡導的極端嚴苛的苦行，目地是為了完全的出離和解脫。直到今天，在印度依然有一群「空衣派」（Digambara）的修行人，赤身裸體就是他們出凡入聖的一個重要方法、條件和狀態。

然而，我們幾乎都被制約成將裸體解讀成某種的出賣肉體、誘惑、暴露狂或愛現癖，完全不顧及「中介」與「合一」的社會和個人需要。大部分不在現場的觀眾更只是看裸體照片即下判斷——這是販賣身體的反社會行為——她母親瘋狂的憤怒是最直白的證據：

> 她的臉因為憤怒而扭曲。為什麼？原來開幕時有人打電話給她說：「博物館裡有你女兒的裸照。」
>
> 她對著我咆哮。我怎麼能夠做出這麼噁心的創作？她問道。我怎麼能如此羞辱我的家庭？我還不如一個妓女，她怒罵我。接著她從餐桌上拿起一個很重的玻璃菸灰缸。「我給了你生命，現在我要拿回來！」她狂吼著，然後把菸灰缸往我頭上扔（阿布拉2017: 80-81）。

從後見之明看來，她狂亂無章地追索的「中介」與「合一」，首先應允在歐陸展開的一段波西米亞式的「為了藝術，也為了愛」。然後，他們

一起走向澳大利亞內陸沙漠，花了六個月跟原住民學到了「不動、不吃、不說話」，在接下來的靜坐凝視表演中偶然悟到了「液態知識」——某種非語言所能建構的知識。再然後，在釋迦牟尼佛成道地菩提迦耶，她終於找到了她所需要的「意識的轉化」法門，確保了那種無法言說的「液態知識」，並以此開創出「阿布拉莫維奇方法」。

四、長城行：愛人們，不要為我哭泣

1975 年 12 月在阿姆斯特丹，阿布拉遇見了德裔表演藝術家烏雷（Ulay，全名為 Frank Uwe Laysiepen，1943-2020）。他們瘋狂地墜入了愛河。他們是靈魂伴侶，透過年輕的愛情，彷彿在地上成就了天上的國。他們成了連體嬰，開始了為期 12 年的共同創作。過了一年多，他們決定從煙酒藥性瀰漫的阿姆斯特丹出走：靠荷蘭政府補助的一些錢，他們買了一台老舊的雪鐵龍警用卡車，帶著一張床墊、一只爐灶、一個檔案櫃、一台打字機和一個衣物箱，這個「雙人巡迴劇團」就開動了。

那是 1970 年代中期，歐洲年輕人依然可以餓著肚子、懷著夢想浪跡天涯。他們在買車時就寫出了「必要的藝術」（Art Vital）這個身體行動藝術家的「獨立宣言」：

不定居於一地。	No fixed living-place.
保持恆動狀態。	Permanent movement.
直接接觸。	Direct contact.
與地域結合。	Local relation.
自主選擇。	Self-selection.
穿越極限。	Passing limitations.
冒險。	Taking risks.
流動的能量。	Mobile energy.
不排練。	No rehearsal.
不預定結局。	No predicted end.
不重演。	No repetition.
長期的易碎狀態。	Extended vulnerability.
隨緣。	Exposure to chance.
直接反應。	Primary reactions.

（Abramovic 2016: 91，阿布拉 2017: 100）

　　他們藉著創作、表演來掙取一些收入。哪裡有邀請，他們就開著那輛老房車到那裡。有時候一連好幾個星期都沒演出，他們就餓肚子。但是，阿布拉回憶說：

　　我們當時很快樂——快樂到難以形容。我覺得我們真的是世上最快樂的人。我們幾乎什麼都沒有，幾乎身無分文，而風帶我們到哪我們就到哪（阿布拉 2017: 101）。

　　這種波希米亞的藝術遊牧生涯他們進行了近五年，從 1977 到 1980 年代初：

　　　　我們沒有錢，但我覺得我們很富有：擁有一些佩克里諾乳酪，一些花園種植的番茄，還有一公升橄欖油的樂趣：可以在車上做愛，有艾芭 [他們收養的一隻阿爾巴尼亞牧羊犬] 靜靜地睡在角落，這比財富來得美好。那一切是無價的。一切都美得不可思議——我們三個依著同樣的節拍呼吸，就這樣度過每一天……（阿布拉 2017: 111）。

　　學者專家們如果想請教「中介」與「合一」的定義——上述這兩段引文不就提供了最好的體驗和實證麼？按照特納的說法，儀式過程中會出現從「結構」過渡到「反結構」再回到「結構」這三個階段，所謂的「中介性」或「中介狀態」（liminality）指的就是「反結構」這個中間狀態。處於反結構的「中介狀態」的儀式參與者會體驗到合一（commanitas）、神聖（sacredness）、圓滿（totality）、狂喜（ecstasy）等等經驗，略如前述表 9 所列中介性的 26 個特徵所示。特納特別強調「貧窮」、「裸體」跟合一的密切關係：我們可以觀察到在中介狀態的人容易出現「貧窮」、「裸體」和「苦行」的現像，如中世紀的基督徒聖方濟各所示。同時之間，我們也可以推論出「守貧」、「裸體」、「鞭笞」等也可以被用來促使「合一」或「狂喜」體驗的發生。（Turner 1969: 146）在阿布拉的回憶中，雪鐵龍舊貨車上那幾年的快樂時光：身無分文、無籍籍名、隨風飄搖，有很多時間跟所愛的人和艾芭長相廝守——這就是愛人們在地上築出的天國了？

　　他們同時是表演藝術家，屬行「藝術與生活合一」這種「必要的藝術」，因此，他們回報這個世界以「關係系列」這些經典性的作品，

從 1976 年在第 38 屆威尼斯雙年展演出的《空間中的關係》（*Relation in Space*，長 58 分鐘）開始，到 1988 年執行的《愛人：長城行》（The Lovers，從 3 月到 6 月，一共進行了 90 天，兩人分別自長城的東西兩端出發，合作走完中國的萬里長城），寫出了表演藝術領域最動人心弦的戀人絮語。其中有些不那麼受注意的作品如 *AAA-AAA*（1978，列日，長 15 分鐘）：[32] 兩人只是面對面近距離發出母音 A，持續不斷，相互貼近，直到兩人都聲嘶力竭，近乎崩潰——其中似乎沒有任何愛意的渲染或銘記，但是，卻是百分之百相愛的人才能生產出來的作品，那麼簡單、赤裸、具體、原創、當下、絕對、無畏，彷如葛林堡對抽象藝術的謳歌：

> 在尋找絕對中，前衛派找到「抽象」或「非具像的」藝術——和詩。事實上，前衛詩人或藝術家戮力模仿上帝，創造出某種正確的東西——其正確與否，只根據它自身的條件來決定，如同自然本身即正確一樣，如同一片風景——不是風景畫——在美學上即為正確一般，是某種被給定的、原本就存在的東西，獨立於各種意義、仿作或真蹟之外。內容必須被完全融為形式，使得藝術或文學作品——無論其全體或部分——均無法被化約為它自身之外的任何東西（Greenberg 1961: 5-6）。

站在本文探索「阿布拉的身體行動方法」這個論旨來看，「關係系列」中最重要的作品是《夜海穿越》（*Nightsea Crossing*，首演時名為《藝術家

[32] *AAA-AAA* 原係為電視台錄影而做的演出，影像聲音保持較為完整，雖然是黑白的，但讀者應仍可感受到這對天堂戀人「愛的啼聲」——或說，「合一的聲音」？網址：https://www.youtube.com/watch?v=KeaUOdvo0BA

發現的黃金》，*Gold Found by the Artists*，從 1981 到 1987 年間在全世界的
幾個博物館做了 22 次演出，每次時長從 1 天到 16 天不等）。根據阿布拉
的說明，這個表演的核心是：

當下。	Presence.
長時間處於當下	Being present, over long stretches of time,
直到當下起起落落，從	Until presence rises and falls, from
物質到非物質的，從	Material to immaterial, from
色到空，從	Form to formless, from
時間到永恆。	Time to timeless.

（Biesenbach 2010: 138）

　　阿布拉的這個演出宗旨，叫人想起葛氏「藝乘」研究的核心——能量
的「垂直升降」——它們同樣都在形容表演者「意識的轉化」：

　　　　做者操控著升降籃【一種原始的電梯】的繩索，將自己往上
　　拉到更精微的能量，再藉著這股能量下降到本能性的身體。這就
　　是儀式中的「客觀性」（objectivity）。如果「藝乘」產生作用，
　　這種「客觀性」就會存在：對那些做「行動」的人來說，升降籃
　　就上上下下移動了⋯⋯。
　　　　當我談到升降籃，也就是說到「藝乘」時，我都在指涉「垂
　　直性」（verticality）。我們可以用能量的不同範疇來檢視「垂直
　　性」這個現象：粗重而有機的各種能量（跟生命力、本能或感覺
　　相關）和較精微的其他種種能量。「垂直性」的問題意指從所謂
　　的粗糙的層次——從某方面看來，可說是「日常生活層次」的能

量——流向較精微的能量層次或甚至升向「更高的聯結」（the higher connection）。關於這點，在此不宜多說，我只能指出這條路徑和方向。然而，在那兒，同時還有另一條路徑：如果我們觸及了那「更高的聯結」——用能量的角度來看，意即接觸到那更精微的能量——那麼，同時之間也會有降落的現象發生，將這種精微的東西帶入跟身體的「稠濃性」（density）相關的一般現實之中。

重點在於不可棄絕我們本然的任何部分——身體、心、頭、足下和頭上全都必須保留其自然的位置，全體連成一條垂直線，而這個「垂直性」必須在有機性（organicity）和覺性（the awareness）之間繃緊。覺性意指跟語言（思考的機器）無關而跟神靈（Presence，當下）有關的意識（Grotowski 1995: 124-25，鍾明德 2018a: 181-82）。

葛氏和阿布拉以不同的話語，同樣在關心表演者如何轉化她的意識，並以此做為整個演出最重要的任務：表演者的意識轉化到「當下」、「非物質」、「空」、「永恆」、「更高的聯結」、「神靈」和「覺性」之際，她對觀眾才有意義。阿布拉寫道：

> 表演藝術是最困難的藝術形式之一。表演真的就是當下（presence）的事情。你從當下跑掉，表演也就完了。表演永遠必須是你、心和身都百分之百地調到此時此地。如果你做不到，觀眾就像條狗：他們會感到不安，然後走開（Abramovic 2010）。

雖然葛氏在「藝乘」時期已不將觀眾納入考量，但是，他以「能量的垂直升降」來剖析表演者意識的轉化，卻可以幫助我們更清楚地看出阿布拉上述的「表演藝術」宣言中，她所強調的當下（presence）到底想說些什麼的東西。由於他們都是行動派的大師，讓我們先看《夜海穿越》做了哪些身體行動——以下是阿布拉自己針對 1987 年 10 月在里昂聖比耶博物館所做的《夜海穿越》的說明——那次只演出了兩天：

> 　　我們面對面不動地坐在一張長 210 公分、寬 90 公分、高 81 公分的桃花心木餐桌兩頭的兩把扶手椅上頭。餐桌有 30 年老，沒有任何金屬零件。我們服裝的顏色是依吠陀方格選配出來的。觀眾會看到我們看入對方眼睛的側影。
>
> 　　大部分博物館的開館時間是早上 10 點到下午 5 點，因此我們決定每天演出 7 個小時——觀眾不會看見我們進場或退場。
>
> 　　表演期間，無論在博物館內或外，我們全程禁語、斷食，只飲用開水（Biesenbach 2010: 138-39）。

單是這樣的素描，讀者似乎很難看出其中有何意識轉換——何來從物質的到非物質？從色到空？從時間到永恆？現場觀眾除了看到兩個藝術家呆坐在那裡之外，應該也很難融入什麼「當下」（presence）或「神靈」（Presence）？

關鍵在於全程禁語、斷食（這部分觀眾看不見），以及長達 7 小時的靜坐、專住地看著對方的眼睛（這部分觀眾看得見）。對熟習內觀（Vipassana）禪修的人而言，禁語、斷食、靜坐和專住於某個對象即可以導致禪定（意識的轉化），這點並不難理解。當阿布拉和烏雷 1981 年 7

月4日在雪梨的新南威爾斯美術館首演時，他們還未參加過內觀禪修。他們是花了六個月跟澳洲原住民學到了「不動、不吃、不說話」，於是，他們決定表演「不動、不吃、不說話」——當時名為《藝術家發現的黃金》，因為他們真的用金屬探測器在澳洲內陸發現了250公克物質上的黃金；後來正名為《夜海穿越》，因為他們事實上是在穿越意識的海洋，找到了非物質的新大陸：他們抵達某個有人名之為「當下」、「靈感」、「潛意識」或「超意識」的地方——阿布拉憑感覺稱之為「液態知識」，一種能量狀態，相對於我們色、聲、香、味、觸、法所規劃出的日常「固態知識」。很明顯地，某種「能量的垂直升降」發生了，而且，更重要的是：它不單可以重複，還可以再三地加以檢證（阿布拉 2017: 145-52）。

　　「不動、不吃、不說話」最大的挑戰來自於一整天坐著不動。阿布拉說，第一天剛開始的三個小時一切都很好，但是後來他們的小腿肌、大腿肌和髖骨肌開始痙攣，肩頸開始抽痛。疼痛變成一個巨大的障礙，像一堵無法穿越的高牆。你的大腦再三地勸你說：放棄吧，別蠢了，你只要動一下就不痛了——

　　　　但如果你不動，如果你有不退讓不妥協的意志，疼痛會變得非常激烈，讓你覺得你就快要失去意識了。而就在那一刻——也只有在那一刻——疼痛消失了……那一刻就是你進入到與周遭一切都和諧共處的時刻：那就是我所謂的「液態知識」（liquid knowledge）來到你身上的時刻（阿布拉 2017: 144-46）。

　　根據以上阿布拉的自述，她純粹是憑著不屈不撓的游擊隊英雄之女的鋼鐵意志力，穿越了以刺刀自殘或長時間靜坐不動所營造的疼痛的高牆，

才完成了意識的轉化，進入到「與周遭一切都和諧共處的時刻」，也就是她在描繪《夜海穿越》的宗旨時所再三強調的 "Presence"（當下、存在感、臨在、神靈等，請參見鍾明德 2018a: 93-126）。然而，從 MPA（身體行動方法）的理論與實踐來看，阿布拉的說法只對了一半：像大多數西方人的思考習性一樣，她只強調了「意志力」這個主動的、必要的條件，輕忽了「凝視」、「放鬆」和「專注」這些較被動的重要因素——　MPA 可以幫助我們進一步瞭解阿布拉是如何進入當下的，那麼，MPA 是什麼呢？

五、她不扮演另一個人：她是行者、教士、戰士

　　MPA 是 Method of Physical Actions（身體行動方法）的縮寫。二十世紀最偉大的表演老師斯坦尼斯拉夫斯基（Konstantin Stanislavski, 1863-1938，以下簡稱「斯氏」）集其優異的家世、教養、際遇、天份、努力和對劇場永無動搖的奉獻，為劇場表演藝術締造了一個史無前例的「體系」，而 MPA 就是這位大師在生命的最後十年間苦心積慮摸索出來的表演方法：為了讓演員每天晚上都能夠進入最佳表演狀態，知識、情感的磨練之外，身體行動會是最直接有效的方法。

　　波蘭導演葛氏——二十世紀另一位超級重要的戲劇家——自稱是斯氏的門徒，1950 年代唸戲劇學院時瘋狂地讀遍了斯氏的著述以及有關斯氏的每一個字。對葛氏而言，斯氏是個聖人，因為他的「體系」顯然已經不只是成為最佳演員的寶典了。「體系」要讓人成為真正的人。葛氏繼承了斯氏的 MPA 探索，在 1965 年前後鑽研出一種「出神的技術」（technique of trance）：葛氏的演員奇斯拉克利用這種改良的 MPA 成功地「犧牲了身體」、「演出救贖」、「趨於神聖」，成為震驚歐美劇場界的「神聖演員」。

　　然而，跟斯氏永無止息的創新、突破精神甚相類似，葛氏在 1960 年代後半葉成為戲劇界的「彌賽亞」、「救星」之後，並沒有在戲劇界分茅裂土、顧盼自雄。相反地，他將 MPA 帶進了城市、鄉野和全人類各種身心鍛鍊的場域：在史無前例、規模浩大的「溯源劇場」（1976-82）研究中，葛氏所探勘過的 MPA 有蘇菲轉、喀拉哈里沙漠善人的療癒舞蹈、印度鮑爾人的吟唱修行、日本禪僧的身體技術、墨西哥惠邱印地安人的仙人掌儀式、海地巫毒教的出神歌舞等等。這些跨文化的 MPA 研究讓葛氏在 1980 年代後期開展了自己的「藝乘」（Art as vehicle）法門，標誌出「古老體 MPA」和「本質體 MPA」兩種傳世之作（鍾明德 2018b，或詳見本書第一章）。

　　從葛氏一生的 MPA 研究來看，為了方便實際而有效的探索，我們可以將 MPA 分成「狹義的 MPA」和「廣義的 MPA」兩種，約略定義如下：

> 狹義的 MPA：表演者（performer）藉由一套學來的或自行建構的表演程式之適當的執行而進入最佳表演狀態的方法。
>
> 廣義的 MPA：做者（Performer）藉由一套身體行動程式之適當的執行而產生有機的身心狀態如「當下」、「合一」、「出神」、「入定」、「動即靜」和甚至「覺性」、「臨在」的方法。

　　無論是「狹義的 MPA」或「廣義的 MPA」，其運作的核心均為一種意識的轉化——譬如說，從日常狀態進入出神狀態，或者，從衝突狀態進入到合一狀態——葛氏晚年將之歸納為「垂直性」或「能量的垂直升降」，

略如本文上一節中所做的引述。在最近的一篇論文中，我將葛氏這個不容
忽視的文化遺產以下列兩個表格加以概括：

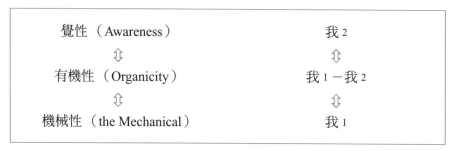

覺性（Awareness）　　　　　　　　　　我 2
　　　　⇕　　　　　　　　　　　　　　⇕
有機性（Organicity）　　　　　　　我 1 －我 2
　　　　⇕　　　　　　　　　　　　　　⇕
機械性（the Mechanical）　　　　　　　我 1

表 10 能量的垂直升降示意圖（鍾明德 2018b）

　　按照葛氏的說法，日常生活的自我由複雜的、自相矛盾的各種面具
組成，其能量因此也就是粗淺的、記號式的，缺少自覺，只能機械式地動
作和反應，在因果律的約束之下，沒有自由的可能。演員要能夠吸引觀
眾，讓觀眾心無旁騖，他首先必須摘下各式各樣的面具，露出真實、達到
身心反應的圓融狀態（a totality of physical and mental reactions）。（鍾明
德 2001: 60-62）這種「有機性」我們在阿布拉的表演中並不陌生。在《節
奏十》中，當她用尖刀在自己的左手指間嚓、嚓、嚓、嚓地快速穿刺時，
她說：「彷彿是電流穿透了全身，而我和觀眾融為一體，變成單一的生物
體。在那一刻，空間內的危險感將我和觀者連結在一起：此時此刻，再無
其他。」（阿布拉 2017: 67）這種「合一」就是葛氏所謂的「有機性」。
在〈阿布拉論表演藝術〉這篇宣言中，她稱這種「有機性」的意識狀態為
當下（presence）。她說：「對我而言，表演就是我用來把自己帶到當下
的工具。」（Abramovic 2010）

　　阿布拉在〈夜海穿越〉中發現的「液態知識」也可說就是這種「有

機性」：「那一刻就是你進入到與周遭一切都和諧共處的時刻：那就是我所謂的『液態知識』（liquid knowledge）來到你身上的時刻。」（阿布拉 2017: 146）

　　阿布拉發現能否將自己的能量從日常的「機械性」上昇到「有機性」（「當下」），是一個表演成敗的關鍵：

> 　　但表演藝術就是關於當下（presence），關於某種看不見的能量。你淨化自己，提昇意識，這真的會感動觀眾。那個危險瞬間就是讓我的身心躍入此時此地的時刻：觀眾知道它，而且會在那兒跟我一起……我在表演中逼近危險邊緣以提升心靈（mind）。當你提升了自己的心靈，它會自動地傳遞給觀眾：這就是為何他們變得那麼感動，為什麼人們會跑來哭（Abramovic 2010）。

　　以上的論述說明了「能量的垂直升降」可以用來觀察阿布拉的表演藝術，而且，跟阿布拉自己的看法、感受、宣言也頗有共鳴。但是，除了提供「佐證」之外，葛氏的 MPA 還可以幫我們發現一些除卻 MPA 就無法找到或弄清楚的東西麼？

　　答案是肯定的，且聽下回分解。

六、內觀可以用來表演嗎？

　　首先，MPA 的論述可以幫我們釐清阿布拉運用了哪些創作手法、工具來確保一個作品的成功。為了節省篇幅，以下的討論我們將盡量聚焦於前面描述過的《夜海穿越》，主要原因是這可算是阿布拉和烏雷合作期間

的轉捩點作品，值得由此更深入地挖掘她的創作方法和作品的意義。

眾所周知，阿布拉最常用的一個創作手法是利用各式各樣的身體、聲音行動來將自己逼近極限。因此，在對《夜海穿越》的省思中，她也一再地強調長時間的靜坐對身心所造成的巨大壓迫、疼痛：

> 你必須真的耗盡力氣，到什麼都不剩的程度：要累到你再也無法承受。當你的大腦已經累到無法再思考——那就是液態知識能夠進入的時候（阿布拉 2017: 147）。

靜靜地坐在扶手椅上不動 5 個小時之後，所產生的疲累和疼痛真的會讓人的大腦無法思考。然而，阿布拉再三地強調：只要你堅持下去，秉持「那種穿牆式的堅定意志」，就在你覺得自己快要完蛋了那一刻，很奇妙地，疼痛消失了，你進入到一個和諧、喜悅、甚至可說是某種開悟（液態知識）的狀態。阿布拉將回憶錄名為《疼痛是一道我穿越了的牆》（*Walk Through Walls: A Memoir*），顯得「疼痛穿越」就是她一生表演藝術的祕笈或顛撲不破的招牌。真的只是如此而已？從我對 MPA 理論和實踐的掌握來說，阿布拉似乎完全遺忘了靜坐之外一個可能更重要的身體行動：凝視——長時間地看著彼此的雙眼？

根據奧修（Osho）的說法，古代的印度瑜珈有一種叫做特拉塔克（*Tratak*）的凝視技巧。譬如說，你可以凝視你師父的照片：照片中的整個臉必須是正面的，兩隻眼睛直接看向前方。你將照片放在一臂遠的地方，大師的眼睛跟你自己的眼睛要維持在同一個高度上。你注視著大師的眼睛或兩眼之間的地方：

特拉塔克也可以跟另一個人一起做。每一個人都凝視對方的眼睛 30 至 40 分鐘。如果對方是你的愛人或者讓你有強烈感覺的人，不管是正向的感覺還是負向的感覺，那麼，另外一個層面會被打開。這個技巧也要每天做，與同一個人做，至少 21 天（奧修 n.d.）。

這不就是阿布拉和烏雷這對「天作之合」在《夜海穿越》中執意進行的 MPA 麼？一個表演者只要執行這種「凝視技巧」，她／他就可以停下大腦的作用，進入到表 10 所標示的「有機性」或「我 1－我 2」狀態：「有機性」有許多相近的同義詞，譬如「出神」、「合一」、「入定」、「當下」、「存有」、「狂喜」等，視文化和宗派脈絡不一而足，無需統一，事實上也難以統一，因為，它們都可以指出一些獨特的重要層面。譬如說，葛氏晚年的「藝乘 MPA」就特別珍視「我－我」（亦即「我 1－我 2」）這個技術。葛氏說表演者必須發展她的「我－我」：

> 古書上常說：*我們有兩部分。啄食的鳥和旁觀的鳥。一隻會死，一隻會活。* 我們努力啄食，沉溺於在時間中的生活，忘記了讓我們旁觀的那部分活下來。因此，危險的是只存在於時間之中，而無法活在時間之外。感覺到被你的另一部分（彷彿在時間之外的那部分）所注視，會有另個層面產生。<u>有個「我－我」（I-I）的東西。第二個我半是虛擬：它不是其他人的注視或評斷，因為它在你裡面；它彷彿是個靜止的眼光：某種沉寂的臨在（presence），像彰顯萬物的恆星太陽——也就是一切。</u>過程只能在這個「沉寂的臨在」的脈絡中完成。在我們的經驗中，「我－我」從未分開，而是完滿且獨特的一個絕配（Grotowski 1997: 378）。

　　《夜海穿越》演出到一半時，烏雷經常因為疼痛難耐而中途離席，剩下阿布拉一個人坐在那兒瞪著前方——此時她所做的就從「特拉塔克」轉進到「我－我」（「I-I」）的觀照（witness）技巧了！憑著游擊英雄之女「穿透牆壁的堅強意志」，阿布拉在克服靜坐所帶來的疼痛時，事實上，更重要的是：她已經在運用「內觀」這種佛教、印度教之前就已經存在的禪修技術了。

　　《夜海穿越》首演之後，從 1982 年的 3 月到 9 月，阿布拉和烏雷在阿姆斯特丹、芝加哥、紐約、多倫多、德國、法國、比利時等地一共做了 49 天的表演。1982 年年底，他們到印度東北部旅遊，去了釋迦牟尼佛成道的菩提迦耶，參加了 21 天的內觀修行。[33] 阿布拉寫道：

> 　　內觀講究的是全神貫注：呼吸、思考、感受、行動。我們齋戒，也做了平常會做的事——坐著、站著、躺下、行走，甚至進食——慢動作進行，讓我們能更加了解自己究竟在做什麼。<u>內觀後來便成為阿布拉莫維奇方法（Abramovic Method）的基礎之一</u>（阿布拉 2017: 158）。

　　內觀甚至成了阿布拉《有海景的房子》（*The House With the Ocean View*，2002 年 11 月 15-26 日，在紐約欣凱利畫廊演出 12 天）的整個內容：阿布拉事實上是將葛印卡老師式的「十日內觀」搬上了紐約市的畫廊舞台，原因是她找不到時間去靜心，於是，何不就在紐約觀眾之前來「表演」

[33] 阿布拉和烏雷在這裡呈現了一個「悟後起修」的例子，而且似乎憑著與原住民相遇就很自發性地悟得了「液態知識」，相當難能珍貴，值得有心人進一步查考，可參考鍾明德 2013: 5-62。

（perform，執行）內觀呢？

這種想法頗為駭人，但是阿布拉認為許多觀眾都深受感動——包括著名的藝評家蘇珊・桑塔格（Susan Sontag, 1933-2004）。演出之後，她們成了很要好的朋友。

從 MPA 的理論和實踐來看，阿布拉的「表演藝術」或「阿布拉莫維奇方法」還有一個天大的地方不曾開拓或尚未推出：亦即，在「能量的垂直升降」表格中標幟為「覺性」或「我 2」之處。也許，「有機性」或「我－我」（亦即「我 1－我 2」）就是所有「藝術」和「表演藝術」的極限？有著強烈穿牆意志的游擊隊之女有朝一日，是否也能穿透這個「上面的牆」而更上一層樓呢？

七、藝術家在當下之後：慈悲我 2

1965 年前後，葛氏才 30 歲出頭，在戲劇界，無論是在波蘭或在西方，都沒有多少人知道他。他守著波蘭的一個小劇場，像個精神上師一般地告誡那些冥頑不靈的演員：

> 藝術不能叫一般的道德戒律或是宗教教條所束縛。演員是「畫家」、「模特兒」和「作品」三位合為一體——至少部分如此。他不可以厚顏無恥，否則將陷入愛現主義（exhibitionism）的深淵。他必須有勇氣，不只是勇於展現自己——應該是種「被動的勇氣」，亦即完全不設防、坦蕩蕩地揭露自己的勇氣。這種深刻地坦露自己，或是任何觸及個人內在領域的動作，只要是創作過程或是作品的一部分，都不應該被認為是不當或邪惡的。只

要這些「揭露的動作」得來不易，而且，不只是出自偶然的靈動，而是源自有節有秩的掌握能耐，那麼就是創造性的行動：這種動作會揭開真實，淨化我們，而同時之間，我們則超越了有限的自我——事實如此，我們變好了（Grotowski 1968: 213，鍾明德 2001: 62）。

這段話可以用來為「阿布拉莫維奇的 MPA 初探」做個暫時的結論：

一、藝術不能叫一般的道德戒律或宗教教條所束縛。

二、藝術家必須有勇氣，一種「被動的勇氣」，要能夠完全不設防而坦蕩蕩地揭露自己。

三、揭露自己的行動會揭開真實，淨化我們：讓我們——藝術家和觀眾——都變好了。

2010 年 3 月 9 日，當《藝術家在現場》在 MoMA 揭幕時，策展人克勞斯·比森巴赫（Klaus Bisenbach）不無疑慮地說：阿布拉對面那張椅子總會有些空檔吧？[34]

沒想到三個月的表演期間，從早上 9 點半開館到下午 5 點美術館關門，那張觀眾席從來不曾空過——紐約人徹夜排隊，就是為了坐在阿布拉對面幾分鐘或幾個小時，跟她凝視，什麼也沒說，什麼也不做。觀眾超過 85 萬人次。阿布拉那年 64 歲，推出了這個體力和意志力都高度挑戰的作品。這是那位哭哭啼啼的貝爾格勒小女孩美夢成真，表演藝術又一個里程碑，斷食、禁語、長時間的靜坐、凝視和觀照這些 MPA 攜手合作，產生了驚

[34] 譬如說，《紐約時報》的藝評人 Holland Cotter 就不看好阿布拉的這個大展：冷眼旁觀之外，似乎覺得沒有多少觀眾會感興趣坐下來，或因為跟她凝視而有什麼發現或改變（Cotter 2010）。

人的果實：慈悲。

　　《藝術家在現場》結束兩年後，那位失去小孩的亞裔女子又寄了一封信給阿布拉說：「我又懷孕了。」

　　阿布拉寫道：「我們還保持聯絡，而她剛出生的孩子安然無恙。生活繼續往下過。」

　　這麼說下去、說下去，有一天我們會翻到這一頁：在「當下」之後，表演者終於帶著我們來到了「我2」。

▌第三章 ▌

中性涵養錄：
樂寇的「中性面具」的身體行動方法初探 [35]

已經過了退休年齡，蒙同仁們不棄，希望我「延畢」，繼續跟系所同仁們一同奮鬥。去年，2018 年秋間，矮靈祭圓滿之後，院系所領導們又要我回鍋接任院長職務。今年 2 月 1 日履新，直到母親節前後才把晦翁的「涵養天機」四個大字掛了出來。（請參見圖 3）

這個世紀當行政長官的工作主要有兩項：搶錢跟開會。有一天開完主管會報，魏德樂院長邊退朝邊跟我說：「哈哈，老驥伏櫪。」

我心裡苦笑：「志在千里？這麼搶錢開會下去，連 Costco 買菜都沒時間去了。」

我心裡最割捨不下的是這學期跟 Vicky 和凱臨兩位表演老師合開的

[35] 樂寇的「中性面具」這門課能夠開成，首先要謝謝張啟豐主任／所長，以及系所、院、校級課程委員會委員們的支持，讓這門比較另類的「表演專題」夢想得以成真。我個人作為本文作者，要特別謝謝蔣薇華老師——大家習慣暱稱她 Vicky ——和黃凱臨老師。她倆願意跟不會表演的理論組老師來合開一門研究所的「表演專題」課程，勇氣可圈可點。有關她倆的簡介和參與同學名單請見本文第二、三、四節，在此不贅。Vicky、凱臨和眾同學的 "Presence" 讓這學期的每個星期三都充滿了挑戰、喜悅和富足。謝謝小玫的打字協助。謝謝來參與期末呈現和論文研討的親朋好友。這篇文字如果傳遞了一些有用的訊息，我希望其中最重要的是對樂寇和葛氏等大師們藝術的熱情和感恩。PS. 謝謝《美育》雜誌陳怡蓉主編持續的支持，讓本文刊出於第 234 期的《美育》（2020 年 3 月）。

圖 3　太極導引的師友們說「涵養天機」四個字極令人震撼：所謂「天機」，就是 I2。（攝影：林郁玫）

「表演專題：一個身體行動方法的創作實習，從樂寇體系的『中性面具』和『四大元素』的實作出發」這門課。因此，從開學初我便將星期三從早到晚全面設置路障起來，除了緊急事項，只能備課、上課跟課後喝咖啡。我在北藝大當了三十年的老師，坦白說，近十年才恍然大悟：教學相長是我一生的志業，必須當仁不讓。

　　在以上這些因緣際會之下，有一個星期三上課到了晚上，我跟 3+1 個博士生分享說：該寫的論文我好像寫完了。[36] 去年一口氣就寫了三篇：

[36] 我所教的博士班「戲劇論述寫作」這門課後來決定挪到星期三晚上，亦即在「表演專題」之後接著進行，參與同學有羅揚、洪唯薇、程育君和黃彥儒。他們四位同時也都必須選修「表演專題」。為了他們的將來，每個人期末都要針對樂

　　〈三身穿透本質出：葛羅托斯基的身體觀再探〉

　　〈MPA 教戰手冊：煮開能量的 108 種身體行動方法〉

　　〈自殘、裸體與慈悲：阿布拉莫維奇的身體行動方法（MPA）初探〉

　　論文再寫下去，MPA 的推廣效益好像也不會更大？所以，我可能會採用札記或隨筆的方式，來參贊你們的「戲劇論述寫作」——這個轉向事實上已經醞釀了五、六年有了。

　　所以，這次就以「期末報告」的方式，來為這學期的「一個身體行動方法（MPA）的創作實習，從樂寇體系的『中性面具』和『四大元素』的實作出發」留下一些蛛絲螞跡，提供同行者和後來者一些可參照的素材和反省的空間。這個「期末報告」將由三大部分組成：

　　一、MPA 3.0 簡介

　　二、樂寇的「中性面具」、「四大元素」實習和討論：我們會圍繞著三大問題反覆發動攻擊：

　　　　1. 何為「中性」？

　　　　2. 如何用「中性面具」和「四大元素」練習來獲得「中性」？

　　　　3.「中性」表演訓練是種 MPA 嗎？

　　三、MPA 如何能幫助演員表演？

寇和MPA寫出一篇學術論文。在「戲劇論述寫作」這門課裡，我們將學術「論文」和「報告」做了個簡單的區分：「論文」一定要有「論旨」，某個可以證明其為對或錯的命題。「報告」可以只是資料的鋪陳、分類和分析——譬如課堂學習紀錄和訪談稿——不必然需要證明某個論旨或證誤某個錯失。當然，好的「論文」和「報告」都必須提出有原創性的材料和看法，因而「報告」也是重要的學術著作。

一、MPA 3.0 簡介

　　MPA 是 Method of Physical Actions 的縮寫。從 1987 年優劇場成立前的《第一種身體行動》演出開始，台灣就將 "Physical Action" 譯為「身體行動」。這比較接近波蘭劇場導演葛羅托斯基的理念，因此，我們理所當然地將 MPA 譯成「身體行動方法」。大陸統一譯為「形體動作方法」，顯然保留了 1930 年代以降對斯坦尼斯拉夫斯基（Konstantin Stanislavski, 1863-1938，以下簡稱「斯氏」）「體系」的理解。

　　從古至今，有魅力（Presence）的表演者一直叫我們的劇場藝術發光發亮，讓表演藝術綿延幾千年依然不曾滅絕，而且看起來也不會滅絕——就是面臨嚴酷的 AI 挑戰，我相信表演者的 "Presence" 依然會是我們生命中不可或缺的輕。

　　如何讓演員（actor）在舞台上有 "Presence" 呢？這是「現代演員訓練之父」斯氏終生企圖回答的問題：他著名的「體系」就是由這個問題在 1906 年前後開展出來的。斯氏是個鍥而不捨、不斷創新的天才：他從知識、情感和意志的不同路徑著手，終於在晚年的 1930 年代找到了 MPA 這個解決辦法，亦即，演員可以透過「身體行動」的發掘、建構、演練而讓自己進入活生生的當下（Presence）。

　　"Presence" 這個字演員都不陌生，但是，卻也幾乎說不清它究竟是什麼：「存在感」、「魅力」、「能量」、「當下」、「在」、「在場」、「出神」、「入神」、「臨在」、「神」或「神靈」，都可能是 "Presence" 的部分意涵。當代演員們會獻身表演這個古老的行業，可能都跟 "Presence" 有關：只要有過 "Presence" 的體驗，縱然說不出所以然，也許表演這行飯就一輩子吃定了，任勞任怨，顛沛流離終不悔。歐丁劇場的創辦人、導演

巴爾巴（Eugenio Barba, 1936- ）繼承了葛氏早年的 MPA，其所創立的「劇場人類學」更是努力投入演員 "Presence" 的探究。巴爾巴在其劇場跨文化研究鉅著《劇場人類學辭典：表演者的秘藝》中寫道：

> 活生生的身體（body-in-life）不只是活著的身體。活生生的身體會擴張演員的存在感（presence）和觀眾的感受（perception）。
>
> 有些演員不需要做什麼，就能夠用原始的能量來直接「誘惑」觀眾。在觀眾了解演員的行動、了解行動的意義之前，演員的魅力就已經在蕩漾了。……
>
> 我們常常將這種魅力稱為演員的「存在感」。但是它不是實體的，不是明擺在我們面前的，而是不斷的突變，在我們眼前持續成長。它是活生生的身體。日常行為特有的能量流動已經被轉化了。平常祕密地主宰著肢體的張力現在浮現到表面上，於是演員不知不覺地就變得引人注意（Barba 2012: 52）。

MPA 可以讓演員工作自己的 "Presence"，因此，晚年的斯氏從 MPA 的角度改寫了他的「體系」——我們只要對 MPA 有了清楚而具體的掌握，即不難了解「體系」的這層新意才是斯氏最偉大的非物質文化遺產。然而，如同 "Presence" 這個字的意義難以掌握，「體系」中的全新獻禮 MPA 也在歷史的偶然與知識的必然之間流失殆盡了：歷史的偶然是斯氏年歲大了，而 1930 年代的歐洲並不是發展藝術新思維的良好環境。知識的必然是人類的溝通畢竟受限於語言，凡語言難以言說之物如 "Presence" 或甚至「涵

養 "Presence" 的方法」，不過兩三代人物交迭即逾淮為枳、名存實亡。[37]
斯氏晚年改寫的「體系」即 MPA 1.0：劇場的、表演的、美學的，雖然跟
美學之外的世界有千絲萬縷難以割捨的關係。

圖 4　葛羅托斯基和理查·謝喜納兩位大師在 NYU。（攝影：鍾明德）

　　MPA 2.0 是葛氏貧窮劇場時期（1959-69）表演創作上的重大突破，有
對斯氏「體系」的繼承，也有自己的創新。葛氏其生也晚，並未直接受教
於斯氏，但是，在 1950 年代葛氏進入戲劇院校學習表導演之後，即成了
狂熱的斯氏門徒。他自稱讀遍了找的到的斯氏的每一個字。他一生視斯氏

[37] 這裡且舉一個例子。中央戲劇學院導演教授姜濤寫道：「斯坦尼斯拉夫斯基的『性
　　格化』學說相當新，我們中的某些人直到今天也沒有弄懂他的核心觀念與學術
　　價值。」我們中的「某些人」包括大師級的焦菊隱和他的「心象說」。姜濤的
　　舉證非常具體，值得抄寫出來供大家懸為鏡誡：
　　　　斯坦尼斯拉夫斯基的方法中的核心部分，也就是「從演員的身心中生發出形
　　象」的理念，從兩個方面被替換掉了：第一，「形象來自於演員自身內部」的
　　認識，被悄悄地替換成了「形象來自於被我們模擬的外部」；第二，方法論層面
　　的論題「從自我出發」，被悄悄地替換成了認識論層面的論題，「從生活出發」
　　（姜濤 2013: 43）。

為師父，稱之為「世俗意義上的聖人」。斯氏強調：你不可以用我的方法。你必須發明你自己的方法。葛氏後來也反覆提醒：「老師要讓學徒學會他的教誨，但是，學徒再發現這種教誨的方法必須是、且只能是他個人的。」（Grotowski 1997: 376，鍾明德 2018a: 231）在這種意義的教誨、傳承之下，1964 年夏天，葛氏在跟演員奇斯拉克工作他們的下一個演出時，頓悟一般地發現了讓演員進入當下（Presence）的方法。葛氏當時稱之為「出神的技術」。在《邁向貧窮劇場》這個經典作品的〈邁向貧窮劇場〉一文中，葛氏寫道：

> 我們的方法不是某種收集各種技巧的演繹法。在我們這裡每件事都聚焦於演員的「成熟」（ripening）過程，其徵兆是朝向極端的某種張力，全然的自我揭露，讓個人最親密的部分裸露出來──其中卻沒有絲毫的自我炫耀或沾沾自喜。演員將自己變成百分之百的禮物。這是種「出神」（trance）的技術，讓演員的存有和本能中最私密的層面所湧現的身心力量得以整合，在某種「透明」（translumination）中緩緩流出。
>
> 我們劇場中的演員教育並不是要教給他一些東西，而是要去除掉他的身體器官對上述心理過程的抵拒，結果為內在脈動和外在反應之間不再存有任何時差，達到「脈動即已是外在反應」的境界。脈動和行動合流：身體消失了，燒光了，觀眾只看到一系列可見的脈動。
>
> 我們的劇場訓練因此是種「減法」（via negativa）──不是一套套的技巧的累積，而是障礙的去除（Grotowski 1968: 16-17，鍾明德 2013: 72-73）。

　　這種「出神的技術」就是 MPA 2.0 版：突出了「減法」，但仍然是劇場的、表演的、美學的，盡管透過 MPA 2.0 演員已經成了「神聖的演員」（holy actor），叫觀眾震撼、驚喜或甚至蛻變。

　　葛氏對這種美學意義上的 MPA 並不滿意，因為，劇場的觀演關係很難讓觀眾跟演員同時進入當下。1970 年葛氏離開了劇場，宣稱一輩子不再製作任何的劇場藝術作品。他說：「藝術不是目的；藝術是一條道路。」就是這樣的根本信念，經過二、三十年的醞釀、摸索，MPA 2.0 發展成了 MPA 3.0：前者（包括 MPA 1.0）是一種表演訓練方法、角色創作方法，可稱之為「狹義的 MPA」；後者已經不再侷限於藝術創作，而是一條離苦得樂、溯回本真的道路，是一種「廣義的 MPA」，任何人都可以藉之走上自己的道路。無論是狹義的或廣義的 MPA，值得注意的是：他們都運用了呼吸、吟唱、走路等等「身體行動」來作為工作自己、穿透自己的根本工具。MPA 因此構成了藝術實踐與社會生活的一座橋梁，很具體地肯定、溝通了當代藝術與遠古儀式的必要性。葛氏在晚年的「藝乘」談話中，視「展演」和「藝乘」為一體的兩面，彼此可以互補，但是，也提出了相當嚴厲的警告：你的「展演」如果不能打動觀眾，千萬別自我解嘲說自己其實是在「藝乘」（Grotowski 1995: 133，鍾明德 2018a: 258）。

　　藝乘的核心是 MPA，而 MPA 的核心則是「能量的垂直升降」——讓我們直接聆聽葛氏的說法：

　　　　做者操控著升降籃【一種原始的電梯】的繩索，將自己往上拉到更精微的能量，再藉著這股能量下降到本能性的身體。這就是儀式中的「客觀性」（objectivity）。如果「藝乘」產生作用，這種「客觀性」就會存在：對那些做「行動」的人來說，升降籃

就上上下下移動了。……

　　當我談到升降籃，也就是說到「藝乘」時，我都在指涉「垂直性」（verticality）。我們可以用能量的不同範疇來檢視「垂直性」這個現象：粗重而有機的各種能量（跟生命力、本能或感覺相關）和較精微的其他種種能量。「垂直性」的問題意指從所謂的粗糙的層次——從某方面看來，可說是「日常生活層次」的能量——流向較精微的能量層次或甚至升向「更高的聯結」（the higher connection）。關於這點，在此不宜多說，我只能指出這條路徑和方向。然而，在那兒，同時還有另一條路徑：如果我們觸及了那「更高的聯結」——用能量的角度來看，意即接觸到那更精微的能量——那麼，同時之間也會有降落的現象發生，將這種精微的東西帶入跟身體的「稠濃性」（density）相關的一般現實之中。

　　重點在於不可棄絕我們本然的任何部分——身體、心、頭、足下和頭上全都必須保留其自然的位置，全體連成一條垂直線，而這個「垂直性」必須在有機性（organicity）和覺性（the awareness）之間繃緊。覺性意指跟語言（思考的機器）無關而跟神靈（Presence，當下）有關的意識（Grotowski 1995: 124-25，鍾明德 2018a: 181-82）。

這長段關於「能量的垂直升降」的引文可以摘錄如表 11 所示。此乃葛氏一生 MPA 研究的結晶，不只對藝術創作或個人工作自己有啟發作用，對儀式、非遺、哲學和宗教等學科的研究也都別具意義——某種程度上來說，它肯定了一種難以言說的經驗，並且提供了一個方法來讓研究者進行

檢測：「客觀性」讓我們確認這些能量升降現象是「客觀的」，亦即，普遍的，可以反覆出現的。「垂直性」則提出了一個判准：能產生「能量的垂直升降」的身體行動就是有效的 MPA。我自己在過去五年間就曾經將 MPA 這個研究方法和「能量的垂直升降」理論架構，運用到戲劇、舞蹈、儀式和非遺的研究，有興趣的研究者可以參考（鍾明德 2018a）。 現在，我們的探索問題變成了：賈克・樂寇的「中性面具」表演方法能產生「能量的垂直升降」嗎？

覺性（Awareness），更高的聯結

⇕

有機性（Organicity），較精微的能量

⇕

機械性（Mechanical），日常稠濃的能量

表 11　葛羅托斯基的「能量垂直升降圖」

在這裡，為了方便我們以 MPA 來對賈克・樂寇的「中性面具」表演方法進行交流討論，我請求大家一起再唸一段葛氏的諄諄教誨，讓做為 MPA 核心的「能量的垂直升降」成為更清楚、具體而周延的一個思想架構。在「藝乘」研究時期（1986-99）的宣言〈表演者〉一文中，葛氏說：

　　古書上常說：我們有兩部分。啄食的鳥和旁觀的鳥。一隻會死，一隻會活。我們努力啄食，沉溺於在時間中的生活，忘記了讓我們旁觀的那部分活下來。因此，危險的是只存在於時間之中，而無法活在時間之外。感覺到被你的另一部分（彷彿在時間之外

的那部分）所注視，會有另個層面產生。有個「我－我」（I-I）
的東西。<u>第二個我半是虛擬：它不是其他人的注視或評斷，因為</u>
<u>它在你裡面；它彷彿是個靜止的眼光：某種沉寂的現存（pres-</u>
<u>ence），像彰顯萬物的恆星太陽──也就是一切。</u>過程只能在這
個「沉寂的現存」的脈絡中完成。在我們的經驗中，「我－我」
從未分開，而是完滿且獨特的一個絕配。

　　在表演者的道路上──他首先在身體與本質的交融中知覺到
本質，然後進行過程的工作；他發展他的「我－我」。老師的觀
照現存（looking presence）有時可以做為「我－我」這個關聯的
一面鏡子（此時表演者之「我」與「我」的關聯仍未暢通）。當
「我－我」之間的管道已經鋪設起來，老師可以消失，而表演者
則繼續走向*本質體*；對某些人而言，*本質體*可能像是年老、坐在
巴黎一張長板凳上的葛吉夫的照片中的那個人。從 Kau 族年輕戰
士的照片到葛吉夫的那張照片，就是從*身體與本質交融*到*本質體*
的過程（Grotowski 1997: 378，鍾明德 2018a: 104-05）。

　　這段談話中出現的「我－我」（I-I）扮演了一個很關鍵性的角色：它
是表演者從「身體」進化到「本質（體）」的過渡階段，亦即「身體與本
質交融」的階段。「啄食的鳥」為「身體」之代表；「旁觀的鳥」則是「本質」
之象徵。表演者發展他的「我－我」的 MPA ──至少就在這個宣言說出
的 1986 年前後──很簡單：<u>讓「旁觀的鳥」注視著「啄食的鳥」就得了。</u>
這些名詞轉來換去似乎有點混亂，但是，實際去做並沒那麼困難──就只
是「觀照」（witness）而已。觀照到了一定程度，表演者自身就會感覺「我－
我」這個東西出現了，並且，反覆觀照下去，他就會如葛氏所說的在「身

體與本質交融」中──也就是在「我－我」中──首先發現了本質。

特別值得注意的是，作為「啄食的鳥」的第一個我，跟作為「旁觀的鳥」的第二個我，它們顯然有天壤之別。為了避免混亂，我們可以將第一個我標誌為「我1」（I1），第二個我為「我2」（I2）。現在，讓我們將以上葛氏所運用的幾個術語整理一下：

啄食的鳥 ＝ 身體 ＝ 機械性 ＝ 日常稠濃的能量 ＝ 我₁（I1）

鳥－鳥 ＝ 身體與本質交融 ＝ 有機性 ＝ 較精微的能量 ＝ 我₁－我₂（I1-I2）

旁觀的鳥 ＝ 本質 ＝ 覺性 ＝ 更高的聯結 ＝ 我₂（I2）

所以前面所繪出的「能量的垂直升降圖」可以換個「一覽表」的方式表述如下：

我 2 （I2，覺性，本質，更高的連結）
⇕
我 1 －我 2 （I1-I2，有機性，身體與本質交融，較精微的能量）
⇕
我 1 （I1，機械性，身體，日常稠濃的能量）

表 12 從身體（I1）到本質（I2）的轉化圖。[38]

[38] 細心的讀者不難發現：這個「能量垂直升降圖」在本書中經常出現，大同小異。然而，為了閱讀的流暢，省去前後查閱的麻煩，我最終還是選擇了「重複」這個必要的惡。同樣重複的尚包括為解釋葛氏的「垂直性」和「客觀性」所引述的葛氏說法，祈讀者見諒。

　　這就是 MPA 3.0 的核心了：在全世界各大宗教——包括薩滿教——的儀式操練中，我們都可以觀察到表 12 所例示的從 I1（啄食的鳥、身體、稠濃的日常能量、小我……）到 I2（旁觀的鳥、本質、更高的聯結、大我……）的轉化現象。以我辦公室所掛的字畫「涵養天機」為例，粗略地可以這麼說：「天機」即 I2。如何「涵養」呢？朱熹說的「去人慾、存天理」，「半日讀書、半日打坐」，觀照自己和事上磨練與時俱進，這就是他的 MPA ——都是以減法（*via negativa*）為主。（王雪卿 2015: 1-104）換句話說，我們不用天天去想 I2（天機）是什麼，你只要藉由觀照自己或事上磨練將 I1（日常的人慾）損之又損，I2（超日常的天理）就會浮現——此時你就進入到與 I1 不一樣的 I1-I2（非日常的天人合一）狀態了。

　　表演藝術創作者通常並不刻意追求 I2，反而相當重視 I1-I2 的「身體與本質交融」的狀態——葛氏在 MPA 2.0 中所揭櫫的「出神的技術」，其所企及的「出神」、「狂喜」、「合一」等「較精微的能量狀態」，事實上許多演員、舞者或歌手都不陌生。然而，由於這種「體驗」稍縱即逝，被認為是主觀的、無法言說的，其重要性因此常被忽略。現在，我們有了 MPA 3.0 的論述架構和實踐方法，可以更準確地探索對表演者十分重要的「客觀性」和「垂直性」，因此，我們可以一起來試試看：擺在我們面前的樂寇方法是個相當引人入勝的個案，特別是其核心的「中性」狀態，以及「中性面具」和「四大元素」這種「涵養中性」的表演訓練方法。在我們過去十八週的接觸涵養中，樂寇方法經常刺激我思考這些問題：

　　「中性」是 I1-I2？還是 I2？

　　「中性面具」的表演訓練是一種「減法」？能夠藉由日常習性的消除而產生「能量的垂直升降」，因此，類似 MPA 1.0 或 2.0？

　　「四大元素」中——譬如火的自燃——是否可以燒光 I1，讓 I2 浮現，

表演者就進入 I₁-I₂ 了？

　　MPA 可以讓我們成為更好的演員？更好的藝術創作者？更好的人？

二、做的同時我感受到一種完全的適切感

　　法國著名的戲劇教育家賈克・樂寇（Jacques Lecoq）1921 年 12 月 12 日誕生於巴黎，從小在田徑、體操、游泳等項目表現傑出，17 歲唸體育學校，後來成為體育老師。1941 年樂寇有幸接觸了劇場藝術，透過 Jean Daste 等劇場人的薰陶而受到戲劇家賈克・柯波（Jacques Copeau, 1879-1949）的影響，特別是其「中性體操」和「返璞歸零」的劇場理念。1948 到 1956 年間，他在義大利待了八年，教劇場動作為主，也加入米蘭著名的匹克羅劇場，跟羽翼未豐的大師們如達里歐・霍（Dario Fo）同台演出。「義大利之旅」讓他接觸了義大利即興喜劇，特別是肢體、聲音和面具的運用，為一生的身體劇場和動作分析教學打下了基礎。1956 年返國之後，樂寇即在巴黎市區成立了「默劇與戲劇國際學校」，以教授兩年制的默劇表演課程為主，到了 1975 年間即已蜚聲國際，吸引了世界各國的有志青年前來取經問學。樂寇並不以劇作、導演或表演聞名於世，卻能以表演方法和戲劇教育啟發了眾多的劇場工作者，在 20 世紀的戲劇大師中可謂獨樹一幟。Routledge 表演大師系列《賈克・樂寇》一書的作者 Simon Murray 經常將他與葛羅托斯基並列：「樂寇死於 1999 年 1 月 19 日，就在波蘭演員訓練老師和理論家葛羅托斯基逝世五天之後，時間上奇異的巧合令人反思形塑藝術創新、發展的種種文化力量。」（Murray 2003: 5）

　　跟葛氏一樣，樂寇的著述數量不是很多，主要有 1987 年出版的《肢體動作劇場》（*Le Theatre du Geste*）和 1998 年印行的《詩意的身體》（*Le*

Corps Poetique）兩種。這兩本書再加上 1999 年發行的《賈克・樂寇的兩個旅程》（*Les Deux Voyages de Jacques Lecoq*，紀錄片，90 分鐘）構成了親近樂寇最根本的入門材料。

英文方面有關樂寇的論文、專書數量也不是很多，我初步涉獵一番，只發現這幾本書在充場面而已：

Felner, Mira（1985）*The Apostles of Silence: the Modern French Mimes.* Cranberry and London: Associated University Presses.

Leabhart, Thomas（1989）*Modern and Post-Modern Mime.* London: Macmillan.

Chamberlan, Franc and Ralph Yarrow eds.（2002）*Jacques Lecoq and the British theatre.* New York: Routledge.

Murray, Simon（2003）*Jacques Lecoq.* New York: Routledge.

Evans, Mark and Rick Kemp eds.（2018）*The Routledge Companion to Jacques Lecoq.* New York: Routledge.

台灣最早關於樂寇的介紹大概是陳品秀譯的〈演員教室：「中性面具」訓練法〉，翻譯自 *The Drama Review* 的論文 "Actor Training in the Neutral Mask"，中譯版刊登在 1981 年三、四月間出版的《新象藝訊週刊》上。[39] 這篇論文言簡意賅，首先將樂寇──當時譯為「傑克・雷卡」──置入法國二十世紀初的的柯波流派的戲劇脈絡，追求一種樸素的劇場形式和中性

[39] 特別謝謝羅揚在中央圖書館的資料庫中發現了這個重要的參考資料，而洪唯薇則再度前往央圖幫同學們作出了較清晰可讀的影印本──詳細出版資料見文末的「引用書目」。

的表演風格。其次，它回答了「何謂中性？」這個核心問題，介紹了「中性面具」的種類和製作，最後討論了樂寇中性面具表演教學的特色、教材、教法等等。從今天的觀點看來，這篇文章毫無過時之感，相反地，反而更能讓讀者貼近 1970 年代樂寇所發展出來的真知灼見。因此，在這裡特別長段引述作者們對「何謂中性？」的回答，為本報告核心的「中性」問題做論述上的暖身：

　　　傑克‧雷卡 [亦即賈克‧樂寇] 認為中性面具就好像一個「槓桿支點」，而此槓桿支點並不實際存在。當演員達到了這個定點，他變成了一張白紙，「一張白板」。對巴里‧羅芙（Bari Ralfe）而言，「適切」和「經濟」的總和就等於中性。當學生執行所有的動作，如走路，只需要 [必要的] 能量和節奏的消耗。馬歇爾（Richard Hayes-Marshall）認為中性就像一種狀況 [：]「<u>在此種狀況下，演員察覺他自己在那裡，但他不知道下一步將做什麼。……你在那裡，却不知道是什麼，如果知道，那就不叫中性了。</u>」安德拉‧海本寫道：「中性就是純粹感覺中樞對刺激的反應。」

　　　一個中性有機體耗費的，只是手邊這個課題所需要的能量。而人的個性所耗費的，除了能量外，還有些別的東西，個性便是由於人們附加的東西，而和旁人有所區別。<u>所以，有個性，做自己 [，] 就無所謂中性，然而一個人不能避免做他自己。一個演員或許能做中性的表演，但是他本身絕沒有辦法是中性的──中性是一個「不存在的槓桿支點」。一個人必須丟掉自己，否定自己的態度和意圖，才能夠達到中性動作。</u>在中性動作的當兒，他並不知道下一步會做些什麼，因為「預備」是屬於個性的特點；而

他也無法描述他的感覺，內省無疑地會侵犯到單純性。中性動作是用感覺中樞來反應，因為當心智不受經驗限制時，感覺還是繼續作用。不管動態或靜態，都不是預先計劃的。<u>中性活動不壓制任何事情；它是一種貫注能量的情況，有如即席演講前瞬間所捕獲的靈感。</u>面具所要追尋的中性，是無論在休息或行動時，都能做到經濟的身心效用（陳品秀譯1981）。

所以，這裡所謂的「中性」很像葛氏所謂的「本質」（在有「個性」之前，我的「本來面目」），類似「空」、「無」或「零」（一張「白板」或「不存在的槓桿支點」）。不思不想，卻能自發性地做出最「適切」和「經濟」的反應（「都不是預先計劃的」）。不可說（他「無法描述他的感覺」）。減法（「一個人必須丟掉自己，否定自己的態度和意圖」）。所有這些描繪和作為，真的都直指葛氏的 MPA 3.0 以及其所望達成的覺性（I2）：「中性」與「覺性」的距離不遠矣？

樂寇自己在 1998 年出版的《詩意的身體》，構成了台灣另一個瞭解樂寇的重要材料，由馬照琪 2005 年翻譯初版，2018 年修訂再版。樂寇自己不常寫作，這本自傳性質的作品事實上乃由訪問稿經過多次編修而成，提供了關於樂寇生平志業和教學體系的許多資料。當然，對樂粉而言，《詩意的身體》充滿了引人入勝的吉光片羽，譬如全書的開宗明義就十分別緻：

是體育帶領我進入戲劇的。從十七歲開始，在一個叫做「往前行」的體操俱樂部裡，在平衡桿和固定桿的上下之間，我發現了動作的幾何學。當我們在做「德國式」或是「側面跳躍」時，身體動作在空間中的秩序是完全抽象的。<u>我從這之中發現了一種</u>

　　　　奇異的感官感受並且將這感受延伸到日常生活中。在地鐵裡，我
　　　　將這些動作重新在身體裡反覆做著；做的同時我感受到一種完全
　　　　的適切感，甚至比在真實情境中更為順暢。[40] 我在羅蘭加洛體育
　　　　館裡做田徑訓練，每當做跳高練習時，我總是「假想」自己一躍
　　　　便有兩 [公] 尺之高並且享受於這樣的感覺之中。我喜歡跑步，
　　　　但最讓我著迷的是由運動所傳遞的詩意：當田徑場上跑者被太陽
　　　　拉出或細長或壓縮的影子時、當一種韻律慢慢出現在跑步之中
　　　　時。我深深地體驗了這屬於運動的詩意（樂寇 2018: 19）。

　　這種「運動的詩意」和「一種完全的適切感」，似乎即他在劇場內外
數十年如一日的訓練目標，其另外的名稱即中性面具所追求的「中性」。
他說：

　　　　中性面具是一個很特別的物件。它是一張臉，代表**中性**，並
　　　　且永遠處於平衡，它引發出一種平靜的身體狀態。當我們將這個
　　　　物件戴在臉上，它能使我們感受到一種隨時準備好要行動的中性
　　　　狀態*，一種對周遭事物感受力極強、並且完全沒有內在衝突的
　　　　狀態。它代表的是一個具指標意義的面具，它是所有面具的基礎，
　　　　一切面具都以它為發展的根基。在所有面具的背後，不管是表情
　　　　面具或是義大利即興喜劇面具，都有一張背負著全體面具的面具

[40] 原本是不應該在引用文字中插入論文作者的腳注的，但是，對某些人而言，這
　　個注記——以及樂寇自白的「一種奇異的感官感受」——可能會是千載難逢的
　　機會來思考：樂寇是在述說某種 I1-I2（「身體與本質交融」的「較精微的能量
　　狀態」）體驗？他所說的「動作的幾何學」就是身體動作的程序、邏輯和必然
　　性了？他在地鐵裡反覆做的體操動作，事實上，即 MPA 中的「身體行動程式」
　　（scores of physical actions）？

──中性面具。<u>一旦學生開始感受到這一層中性狀態，他的身體將完全開放，就像一張隨時可以進行戲劇創作的白紙</u>（樂寇 2018: 57）。（＊為原文的註記符號）

有關樂寇的中文資料大概就如此了。比較豐富一些的資源是曾經留學巴黎的幾位表演老師或導演：

孫麗翠，上默劇團藝術總監，1983-86 年間在巴黎遊學於賈克・樂寇和馬歇馬叟，1991 年返台後從事表演創作和默劇教學，著有《到亞維儂：尋找自己的舞台──私房旅程》一書。

陸愛玲，北藝大戲劇學系導演教授，1987-88 學年在巴黎第三大學學士班表演課上學習過中性面具的演員訓練。1994-96 年在文化大學國劇組教了兩年表演課，以及 1998-2001 年在北藝大教表演課時，都有融入中性面具和義大利即興喜劇的練習。

馬照琪，沙丁龐克劇團團長，1999 年進樂寇學校學習，2002 年返台後在北藝大和台藝大教授樂寇表演方法，2005 年翻譯出版了《詩意的身體》，讓樂寇的中文粉絲遽增了好幾倍。

黃凱臨，頑劇場團長，2003 年臺北藝術大學戲劇學系表演組畢業後赴巴黎樂寇學校進修，完成了兩年的編導演課程，之後又完成第三年的教學課程取得教學認證。凱臨 2012 年返台後從事自己的創作，並在北藝大戲劇系開設「多元文化表演藝術」、「動作專題」等課程，甚獲師生一致的肯定。最重要的是，她是我們這學期「表演專題：一個身體行動方法的創作實習」的樂寇講師，這個期末報告的主角。她所傳授的「中性面具」和「四大元素」，細膩、敏感又深具啟發性，使得我們的學習紀錄和反思都因此熠熠生輝，很可以為我們所缺乏的樂寇中文資料作出即時而動人的補充。

凱臨為何會被 Vicky 和我拉進來，加入我們「一個身體行動方法

（MPA）的創作實習」旅程呢？

三、你我相遇是種緣分

以下這段報告務必簡潔，就算有疏漏也必須簡潔。

圖 5　拿著中性面具的凱臨老師。（攝影：羅揚）

時間大概要拉回到 2013 年，那年我出版了《藝乘三部曲：覺性如何圓滿？》這本小書。第一部曲直白地報告了我如何從 1998 年矮靈祭上的「動即靜」（I1-I2）經驗出發，在 2009 年終於溯回到了「動即靜」（I2）這個源頭。第二部曲辯證葛氏「出神的技術」（MPA 2.0），事實上乃源自於斯氏的「身體行動方法」（MPA 1.0）。第三部曲更單刀直入地挑明葛氏一生的探索乃精神性的，終極目標為「覺性」（I2，不只是 I1-I2），而其工作法門則為身體行動方法（MPA 3.0）。

這本小書不經斧鑿地自己完成了自己，因此，讓我誤以為自己作為一

個葛氏的 "Performer"（表演者／行者／做者）的任務已經完成了。請仔細再看表 11 和表 12 這兩張圖示：看到沒？中間那兩個 ⇕ 是雙向的，亦即，從工作成果來說，表演者永恆處於上下升降之中：你就是到了 I_2，還是會下降到 I_1-I_2 和 I_1，週而復始。從傳道、授業、解惑的角度來說更是如此：為了真正的傳授，你必須下降到 I_1-I_2 或 I_1 來活動，而不是像一個不生不滅的記號被供奉。I_2 是動態的、強而有力的、不可或缺的，所有創作的原點，但是，它也是一個「不存在的核心」──跟樂寇所謂的「不存在的槓桿支點」一樣──一般人實在很難了解或接受（鍾明德 2018b: 22）。很顯然地，我的「藝乘三部曲」工作依然是：革命尚未成功，同志仍須努力。

　　妖山是天之驕子。[41] 戲劇系因為有斯、葛兩個聖人加持更是得天獨厚，但是，能夠捨離 I_1 朝 I_2 前進的「表演者」畢竟不多。Vicky 是少數中的少數。我看過她導演的《航向愛情海》（2003）和《摩訶婆羅達》（2010），十分敬佩。偶爾她也會跟我聊聊瑜珈或玫瑰靜心。《藝乘三部曲》出版之後，我們還在藝大咖啡聊了一個下午。這叫我想像她是 MPA 1.0、2.0 或 3.0 最好的傳人──傳授一個方法的人──畢竟她是北藝大最有愛心和最受學生喜愛的表導演老師之一。

　　大概一年前我們就開始了對話，尋找合開一門「第三類接觸」性質的「表演專題」的可能性：2018 年 4 月間我們完成了第一個課綱草案。我自己因為 2018 春的「關渡講座：身體・行動・藝術」（與張佳棻老師和眾講者合開），以及 2018 秋的「身體實踐研究」（與古名伸老師合開），

[41] 北藝大僻處台灣「首善之區」北端的小山丘上，校小錢少，最近幾年來師生似乎愈來愈能接受「妖山」的自我定位──我們所追求的藝術是邊緣的、域外的、少數的藝術，亦即，顛覆性的藝術。當然，聖邪難分：所謂的「妖山」有可能才是真正的「聖山」？

開始醉心於「共同授課」的教學模式：在教學中相互激盪、共同成長真的是人生最幸福的事情之一。Vicky 的《哈姆雷特》忙到 12 月初，12 月 6 日我們重新整理「表演專題」課綱。她建議讓凱臨來帶樂寇的「中性面具」表演方法——之前一兩年即聽她說過幾次「中性面具」，感覺跟葛氏 MPA 有不少可以相互發明之處。在 2019 年 1 月 29 日雲門的大樹咖啡一下午的「相遇」（meeting）之後，凱臨提出了一份長達五頁的「課程架構」，具體列出了樂寇教法和葛氏 MPA 可以互補之處，譬如：

> 如果以「去除 I1」這個目的來說，那麼樂寇的工作途徑便是：「要去除 I1，便不能想著 I1」。「中性面具」是以追求平衡，來讓演員意識、覺察到自己的不平衡，並透過工作空間感、能量等等，打破自我的慣性。但除此之外，我們需要一個強而有力的「支點」，那個比我們任何個人都還要巨大，且具有永恆性的事物。樂寇以「**大自然**」作為演員工作「回到本質／源頭」的那個支點，是因為他認為<u>大自然才是我們的第一母語，而我們的身體還記得它</u>。
>
> 從「中性面具」到「對大自然認同」的這個旅程，都是讓我們去除日常的、社會的、語言的、理性邏輯的種種規範，讓人底層的真正「本質」浮現，而那個本質是巨大的，也是中性面具想要尋找的，那個在我們裡頭的「巨人」。
>
> 中性面具要找的是屬於每個人自己真正的「美」。一旦演員領悟了「中性狀態」，便會脫掉他的社會面具，放下自我，完全地放鬆，那從本質而來的美便會自然地流露。

決戰版的課程大綱遲至 2019 年 2 月 18 日在一次媽媽嘴咖啡廳的三人聚會之後才告定案，可參見本文「六、附錄：表演專題授課進度表」。

四、從第一次甦醒到土、水、風、火

白沙屯媽祖徒步進香近年來已經演化成重要的 MPA 訓練之一。2019 年的進香時程剛好落在 4 月 7 日到 4 月 17 日之間，因此，我們這學期「跟著樂寇去旅行」的課程可以徒步進香的參與分成前後兩階段：前期以「中性面具」的練習為主，後期則逐步進入「四大元素」的探索，最後以期末呈現告終。閱讀材料以提供「中性面具」的論述和 MPA 的核心經典為主，閱讀量並不很多，著重討論，目的在刺激同學將經典和自己的體驗做更深層的聯結。透過「中性面具」、「四大元素」、媽祖進香和經典閱讀，作為整個學期的透視消逝點的「中性」可以隱隱約約地浮現？

因為實做空間、設備和教具上的需求，我們將修習人數限制為 10 人。他們分別是：（依系級排列）

羅揚	博一	戴華旭	碩三
洪唯薇	博一	莊衿葳	碩二
程育君	博一	黃彥儒	劇設大二
廖苡真	碩三	李憶銖	外校生
吳飛君	碩三	李東霖	外校生

每次上課的前三個小時是在 T2204 排練教室進行「術科」，基本上由暖身（放鬆、行走、小跑步、拍打等）、肢體練習（波動、綻放、推拉、七級張力等），和中性面具（甦醒、巨人、惜別）或四大元素（土、水、風、火）構成。最後一個小時是「學科」，大家移步到 T2201 圍坐一起讀書、

報告、討論。

圖 6 四大元素的練習：由左至右為廖苡真、吳飛君、Vicky 和莊衿葳。（攝影：羅揚）

　　凱臨優雅的帶領和同學們熱情的投入，讓這學期「跟著樂寇去旅行」果然柳暗花明，驚喜處處，留下許多足以留念、反思、進一步發揮的空間。對我個人而言，感受最深而且有「他鄉遇故知」喟嘆的厥為以下諸端：

　　1. 中性是一個不存在的支點：這點跟我 2009 年底所發現的那個「不存在的核心」──覺性──多麼相近啊（鍾明德 2018b: 22）。

　　2. 戴上中性面具是為了脫下面具：用葛氏的話語來說，樂寇是用中性面具來協助演員穿透三身，卸除所有的面具，「全然的自我揭露，讓個人最親密的部分裸露出來──其中卻沒有絲毫的自我炫耀或沾沾自喜。演員將自己變成百分之百的禮物。」（鍾明德 2001: 60-62, 2013: 72）

　　3. 身體行動中的詩意：樂寇青年時期就發現了「運動中的詩意」，

而且如醉如痴地加以培養。他在地鐵裡「將這些動作重新在身體裡反覆做著」，讓我想起自己 2000 年之後，搭捷運時總是在做太極導引的「呼吸以踵」或葛印卡老師所教導的內觀，跟樂寇一樣，也是時時「感受到一種完全的適切感，甚至比在真實情境中更為順暢」。

4. 中性面具練習：「第一次甦醒」、「巨人」、「港邊惜別」等等練習，讓我們剝除掉日常生活中的面具／自我，卻又還沒有進入一個新的腳色。那是在兩個腳色／身分之間的「中介狀態」（liminality）──按照人類學家透納（Victor Turner）的說法，那也是最有創新能力的狀態（鍾明德 2018a: 169-78）。

5. 七級張力：中性面具的練習，一開始張力就必須達到四級，較上班工作能量還要高的身體狀態。七級張力為：

(1) 毫無張力的（*Sous-Décontraction*）：全身無力、不太能控制身體肌力使用的狀態，例如沙漠中垂死或喝得爛醉的身體狀態。

(2) 放鬆的（*Décontraction*）：身體放鬆、沒有特別的目的，例如渡假中的身體狀態。

(3) 經濟、節約的（*Économie*）：身體使用以經濟、節約、效率為原則，例如在辦公室工作的身體狀態。

(4) 懸置的（*Suspension*）：對未知感到好奇，身體感官全然打開，準備好了即將投入行動的身體狀態。

(5) 行動（*Action*）：運用全身肌力投入行動，例如勞力性的工作、玩遊戲、運動中的身體狀態。

（6）緊急（*Urgence*）：身體、生命受到立即威脅的狀態，例如失火了。

（7）最高張力（*Super-tension*）：將所有的能量凝煉起來，或是以強而有力的身體姿態承載，或是將能量轉化成風格式的表達，例如日本能劇。[42]

6. 四大元素土、水、風、火：你不是模仿土或水的外貌，你必須成為風、成為火，讓自己燃燒——在某一瞬間，我真的看見有個表演者點燃了自己，瞬間照耀了整個教室。

在讀書討論方面，以下這些點滴也依然不時浮現在妖山草地、小徑或課堂裡：

1. 「中性」就是《我倆經》[43] 裡所說的「旁觀的鳥」嗎？葛氏說表演者要工作他的「I_1-I_2」才能找到「旁觀的鳥」。當我們戴上中性面具做「第一次甦醒」時，醒來的不再是 I_1，那是什麼？

2. 「觀照」（witness）可以是中性面具訓練的一個元素？或者，具體地說，在做中性面具時，真的有感覺到被那隻「旁觀的鳥」（I_2）注視？至少當我自己在做中性面具練習時，我是要求自己觀照自己的。

3. 儀式性的 MPA，譬如白沙屯媽祖徒步進香，可以藉由集體性的脈動，讓行者超越身心的極限——突破 I_1，進入 I_1-I_2 狀態——可惜的是，這種突破可遇不可求，大部分的轉化儀式一年或多年才會舉辦一次。在北藝大我們穿透自我的方法是，譬如說，藉由中性面具的「練習」反覆操作，

[42] 謝謝凱臨對這「七級張力」的詳細解說和訂正——括號中的外語是她所使用的原文。

[43] 這是我們這學期「表演專題」的「心經」，請參見本書第四章〈《我倆經》注〉。

永無止境地剷除自己，也許哪一天最後一張面具碎裂，中性（I_2）就閃閃發光了？

4. 如果我們可以每天打太極導引至少四個小時，跟中性面具練習一樣，我們也可以進入「中性」那種最省力的狀態，隨時可以行動的狀態：你不知道你在哪裡、會做什麼、如何做，但就很自然地發生了。這叫我想起《禪與射箭》中有點神祕的說法：「它」射了，不是「你」在射箭（Herrigel 1999: 51-53）。

5. 葛氏的 MPA 要讓表演者溯回「覺性」這個源頭。（鍾明德 2013: 111-40）巴爾巴談了很多「表達之前」（pre-expressivity），要演員工作他的 "Presence"。（芭芭和沙瓦里斯 2012: 206-34）日本的暗黑舞踏要舞者回到「素的身體」、「轉變成無」。（中嶋夏 1998）斯氏在他的 MPA 1.0 中大談 "I am"（I_1-I_2）。（Stanislavski 1948: 286-95）羅蘭‧巴特說「白色寫作」、「中性書寫」和「寫作的零度」。（吳錫德 2007）樂寇談「中性」。這些大師們不約而同地指向同樣的消逝點，可是，為什麼我們好像都聽不懂他們異口同聲的呼籲？

以上這些蛛絲螞跡似乎都可以發展成為論旨，用一篇篇資料紮實、論述嚴謹的論文來深入探討，讓樂寇的真知卓見傳揚下去。然而，受限於我跟樂寇體系的接觸仍在磨合階段，我只能將這些關注先記錄存檔，以等待更佳的機緣來臨。在這裡，最後，我且先回答這個「表演專題：一個身體行動方法的創作實習，從樂寇體系的『中性面具』和『四大元素』的實作出發」一開始即設定的年度問題：MPA 可以讓演員變好嗎？

五、MPA 如何幫助演員演戲？

為了認真回答這個問題，讓我們回到 1964 年前後：那時候 MPA 的兩位大師——葛氏和巴爾巴，仍然是名不見經傳的兩個小劇場人——蝸居在波蘭東南部一個工業小城歐柏爾。他們在一個只有 13 排座位的小劇場做演員訓練、排練、演出。日子很平凡、瑣碎、孤寂，觀眾缺乏熱情，毫無改變的希望。排戲後到火車站的咖啡店抽煙、喝酒、聊天到夜闌人靜是唯一的消遣。巴爾巴很久之後寫道：

> 在我倆之間，葛羅托斯基和我談到兩種技術，分別稱作「第一技術」和「第二技術」（'technique 1'and'technique 2'）：「第一技術」指聲音和身體的各種可能性，以及由斯坦尼斯拉夫斯基傳下來的各項心理技術。「第一技術」可能錯綜而複雜，卻不難經由 *rzemioslo*，亦即劇場技藝，來修得成果。

「第二技術」目的在釋放出一個人內在的「精神」能量。這是個自我專注於自我的修行途徑，藉著主體性（subjectivity）之克服，進入巫師、瑜珈行者和密契主義者所知悉的身心合一領域。我們深信演員有掌握這種「第二技術」的能耐。我們努力揣想這條路徑，找出明確的步驟，讓一個人可以參透他內在能量的亙古長夜（Barba 1999: 54，鍾明德 2001: 268）。

這裡所說的「第二技術」，事實上即前面長段引用過的「減法」和「出神的技術」。這個技術依照「明確的步驟」，「讓一個人可以參透它內在能量的恆古長夜」，「釋放出一個人內在的『精神』能量」。簡單的說，作為「第二技術」的 MPA 可以讓一個人——不只是演員——經由一定的

步驟找到「有機性」，亦即，我們「能量的垂直升降圖」中的 I₁-I₂。

「第一技術」跟「第二技術」必須齊頭並進，相輔相成。嚴格來說，無論是 MPA 1.0、2.0、3.0 版，都應該同時包含「第一技術」和「第二技術」，然而，我們的思辯使我們傾向於用「第二技術」來定義 MPA，甚至將 MPA 和「第一技術」對立起來。為什麼會這樣呢？讓我們舉老子為例，因為他說得最簡潔有力：

> 為學日益，為道日損。
>
> 損之又損，而終至於無為。
>
> 無為而無不為（《老子》第 48 章）。

「為學日益」就是「第一技術」，採用加法，主要透過大腦和語言來學習。「為道日損」是「第二技術」，採取減法，多是身體和意的鍛鍊。理論上來看，「加法」和「減法」無法同時存在：你可以用「加法」來「減去」障礙嗎？答案當然不行。障礙只能減除，而非增加。如果我們將「為學日益，為道日損」付諸實踐，猶如朱熹說的：半日讀書〔加法，第一技術〕，半日打坐〔減法，第二技術〕，情況就對了。當我們提出「第二技術」做為救濟時，前提已經是我們在「第一技術」用功太久了，以至於陷入加法的迴圈中，直到能量耗盡：想想失眠的原因不就是你一直想辦法讓自己睡著？你愈努力，你愈睡不著。「第二技術」提出的救贖是「無為而無不為」：減法所達到的「無為」狀態可以「無不為」，凡事可行，包括「睡覺」都可以做到了。

「無為」就是中性，中性就可以「無不為」。

MPA 對演員的表演有用嗎？當我們如此質疑時，我們所犯的錯誤在

於將「第一技術」（加法）和「第二技術」（減法）對立了起來。按照語言的習慣，我們真的無法避免「加法」和「減法」在思想層次上的對立，而 MPA 也無法不被擺到「減法」或「第二技術」這個範疇。然而，在方法論上我們必須強調「加法」和「減法」都必須同時投注最大的努力，如此，MPA 才能真正讓一個演員進入活生生的最佳表演狀態（I_1-I_2）。

樂寇之所以備受表演者喜愛，正因為他的教法同時具足了「加法」和「減法」？

斯氏說：Training, Training, Training!

葛氏說：去做，做了才會知道。

大師們如是說，但是，這次我們將以一個葛氏演員的回憶作結。那是多麼有希望的 1960 年代：

> 有十年之久，我們一頭埋在表演、訓練和自我技藝的砥礪之中。流血流汗。骨折。膝蓋破裂。婚姻結束。前途茫茫。完全沒有私生活。……那段日子，我還記得：有一次，我們想飛——真正像鳥兒一樣地飛。我們不接受「人是不會飛的」這種常識，於是，我們開始學飛。不錯，我們每次都摔了下來，可是，我們就是不接受「我們是不能飛的」這種看法。有時候我們跌的真慘，可是，我們依然繼續嘗試，因為，我們深信：天底下沒有不可能的事（鍾明德 1989: 224）。

六、附錄

表演專題授課進度表：

週	日期	身體工作	研討、作業和備註
1	02.20	◎ 波動 ◎ 身體三大中心（頭部／胸腔／骨盆） ◎ 中性面具初探	1. 自我介紹和課程導覽 2. 《詩意的身體》：「中性面具」片段選讀
2	02.27	◎ 綻放 ◎ 空間練習：泡泡（或稱：空氣球） ◎ 中性面具：第一次甦醒	閱讀《我倆經》
3	03.06	◎ 波動＋綻放 ◎ 空間練習：觀察生活中不同的空間 ◎ 中性面具：第一次甦醒＋探索空間	閱讀《我倆經》
4	03.13	◎ 波動＋綻放 ◎ 空間練習：身體成為不同的空間 　　——大小／光線／質感 ◎ 中性面具：第一次甦醒＋探索空間（起霧、大海）	閱讀 劉美好〈行走的真實：2012 年白沙屯媽祖北港進香隨筆〉
5	03.20	畢製週停課	畢製週停課
6	03.27	◎ 能量練習：七級張力 ◎ 中性面具：巨人 1	閱讀《MPA 三嘆：向大師史坦尼斯拉夫斯基致敬》中的第五章：〈轉化經驗的生產與詮釋〉
7	04.03	◎ 能量練習：七級張力 ◎ 中性面具：巨人 2	閱讀《MPA 三嘆：向大師史坦尼斯拉夫斯基致敬》中的第五章：〈轉化經驗的生產與詮釋〉
8	04.10	陪媽祖走路	陪媽祖走路

9	04.17	◎ 力量關係：推與拉 ◎ 中性面具：告別 1	1. 繳交第一次小作業 2. 白沙屯媽祖徒步進香的自我民族誌和身體行動方法：準備一個 12 頁的 PPT 或 5 分鐘的紀錄片分享
10	04.24	◎ 力量練習：推與拉 ◎ 中性面具：告別 2	TBA（期中檢討和調整）
11	05.01	◎ 四大元素：探索不同元素的動能（土和風） ◎ 土、風動能的身體聯想與轉化 1	閱讀 Eugenio Barba 的〈潛程式〉（subscore）
12	05.08	◎ 四大元素：探索不同元素的動能（火和水） ◎ 火、水動能的身體聯想與轉化 2	TBA
13	05.15	◎ 四大元素 ◎ 以元素作為潛程式 1	TBA
14	05.22	學製週停課	學製週停課
15	05.29	◎ 四大元素 ◎ 以元素作為潛程式 2	繳交第二次的小作業
16	06.05	◎ 默劇動作分析 ◎ 從日常動作到表演程式的形成 1	TBA
17	06.12	◎ 默劇動作分析 ◎ 從日常動作到表演程式的形成 2	TBA
18	06.19	期末呈現 總討論	06.22 繳交期末總整理作業

║第四章║

《我倆經》注：
葛羅托斯基的「藝乘」法門心要[44]

一、引言

　　值此科學昌明的時代，直接聽經聞法、反覆課頌的「聞思修」傳統，仍然不失為我們快速切實地傳習某位聖哲的智慧成果的良好方法。哲學界目前仍流行海德格式的解經教學法即為一個著例。為了讓社會大眾有更多的機會薰習葛羅托斯基大師的智慧遺產，這裡特地集譯出《我倆經》供有心者接觸大師的「藝乘」法門，自利利他。

[44] 過去兩三年來，為了弘揚大師的教誨，我一直鼓勵跟我上課的師生們針對葛氏的〈表演者〉做出譯注的工作，可惜緣分似有若無。2018 年秋天，在與古名伸老師合開的「身體實踐研究」課堂上，為了方便舞蹈所同學的記誦，我在 2018 年 9 月 15 日將〈表演者〉和〈從劇團到藝乘〉等幾個葛氏文獻，編譯成 2600 字左右的《我倆經》，目標很簡單：讓身體實踐者可以直接聽到大師的聲音，而不只是透過第三者的轉述。另外，經過最近幾年的 MPA 實踐、講授和撰述，我發現許多傑出的身體實踐者都難以透過身體操練而體悟到葛氏所說的本質（I₂）：原因何在呢？經過諸般的觀察、訪談和省思——這方面頗得益於古名伸老師和修習「身體實踐研究」的同學們如莫嵐蘭、吳文翠、朱星朗、沈殿淮、陳代樾、簡華葆、方駿圍、董旭芳等師生——我發現身體實踐脫不了「心」的鍛鍊，亦即，正確的認知才有辦法讓我們的身體實踐不至於陷入各式各樣迷人的、旁門左道的泥沼當中。大師的法教，譬如這裡注釋的葛氏言說，就是最能確保我們實踐方向的明燈：光是瞭解還不夠，你必須朝朝暮暮地誦讀、反思、記得自己……2019 年春天，在跟蔣薇華和黃凱臨兩位老師合開的「表演專題：一個身體行動方法的創作實習，從樂寇體

二、作者：葛羅托斯基的生平時代和研究成果

圖 7　一代哲人耶日・葛羅托斯基（右二）

　　耶日・葛羅托斯基（Jerzy Grotowski，以下簡稱「葛氏」），1933 年 8 月 11 日生於波蘭，1999 年 1 月 14 日卒於義大利，享年 66 歲。1960 年

系的『中性面具』和『四大元素』的實作出發」課堂上，我們開始以《我倆經》作為我們 MPA 表演專題的「心經」（詳本書第三章）。有了經典就可以朝夕自我惕勵了，但是，在思想背景和義理的掌握上，太過精簡的經文也容易形成口頭禪——形式的、機械性的有口無心而已。因此，最基本的譯注工作還是不可或缺。2019 年秋天的「身體、儀式和劇場」課上，在《禪與摩托車維修的藝術》這本書的啟發之下，羅揚、程育君、蕭啟村、胡建偉、洪唯薇和尹崇儒等同學和我慢慢發展出輪流朗讀、集體課誦、隨機問答、即興演說等等利用《我倆經》的方法。我在十月中把腳注做了出來，同時，仿造我中學時代國文課本的做法，加上了題解、作者、大義和實踐等解說以方便初學者入門。我印象最深刻的是：到了 2019 年底，這一群博碩士生竟然跟小學生一般快樂地集體朗誦《我倆經》，同時，輪流開講，或找親朋好友朗讀、錄音、結緣，總之，就是要費盡所有功夫，讓經典所蘊含的智慧隨著聲波心意蕩漾出去：感恩以上的諸種緣分和協助，願大眾早日同登 I2 ！

代中期，葛氏以「貧窮劇場」的理論和實踐撼動了歐美前衛劇場界，奠定了「二十世紀四大戲劇家之一」的崇高地位。更令劇場界震撼的消息是：1968 年導演完《啟示錄變相》一劇之後，葛氏終生不再編導任何作品，轉而以表演（身體行動）來追索生命創作、昇華的可能管道。葛氏將自己一生的創作研究活動分為四期：

一、演出劇場（Theatre of Productions），亦稱貧窮劇場（Poor Theatre）：1959-1969；

二、參與劇場（Theatre of Participation），亦稱類劇場（Paratheatre）：1970-1978；

三、溯源劇場（Theatre of Sources）：1976-1982；

四、藝乘（Art as vehicle）：1986-1999。（鍾明德 2001）

1981 年年底波蘭當局宣布戒嚴，葛氏申請政治庇護前往美國，之後在加州大學爾灣校區（UC Irvine）舉辦客觀戲劇（Objective Drama，1983-1986）研究傳習計畫。1985 年「葛羅托斯基工作中心」在義大利開辦，葛氏即在此讀書、研究、傳習以至辭世，終於凝鑄出「藝乘」這個不二法門。

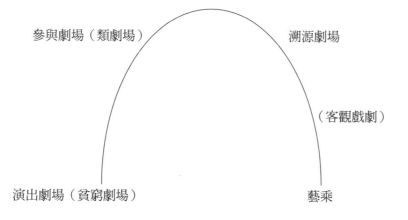

表 13 身體行動方法（MPA）所畫出的拋物線連貫了葛氏一生的四大劇場探索階段。（鍾明德 2001: 161）

三、《我倆經》：經文和注釋

《我倆經》

葛羅托斯基 原著 [45]

　　古書 [46] 上常說：*我們有兩部分。啄食的鳥和旁觀的鳥。一隻會死，一隻會活。我們努力啄食，沉溺於時間中的生活，忘記了讓旁觀的那部分活下來。因此，危險的是只存在於時間之中，而無法活在時間之外。*[47] *感覺到被你的另一部分——彷彿在時間之外的那部分——所注視，會有另個層面產生。有個「我－我」的東西。*[48] *第二個我半是虛擬：它不是其他人的注視或評斷，因為*

[45] 《我倆經》的英文版請參照本論文第六節。細心的讀者會發現中英文版之間有些細微的差異，然並不影響葛氏的重要訊息：人如何成為真正的人？

[46] 指印度聖典《奧義書》，如徐梵澄譯《五十奧義書》495：

> 美羽親心侶，同樹棲一枝，
>
> 一啄果實甘，一止唯視之。

——《蒙查羯奧義書》（*Mundaka Upanishads* 3.3.1），轉引自張佳棻（2019）。亦可參照黃寶生譯《剃髮奧義書》（3.3.1）：

> 兩隻鳥兒結伴為友，
>
> 棲息在同一棵樹上，
>
> 一隻鳥兒品嘗畢缽羅果，
>
> 另一隻不吃，觀看。

[47] 這個寓言小故事非常淺白，但也因此不容顛倒夢想：*啄食的鳥 = 會死 = 在時間中的生活 = 只存在於時間之中*；*旁觀的鳥 = 會活 = 旁觀的那部分 = 活在時間之外*。「我們有兩部分」，也就是說，我們同時是啄食的鳥和旁觀的鳥。這是個「我是誰？」的根本問題，因為我們老是會忘記旁觀的鳥那部分，所以，關注和記起那隻旁觀的鳥成了當務之急。

[48] 這是本經的核心方法：觀照（witnessing），亦即，用白話再說一次：你只要讓旁觀的鳥注視著啄食的鳥，就會有個「我－我」的東西產生。在接下來的經文中，「我－我」這個層面居於關鍵地位，也是一個表演者／行動的人／行者工

它在你裡面；它彷彿是個靜止的眼光：某種沉寂的本質，像照亮萬物的恆星太陽──也就是一切。[49] 從啄食的鳥到旁觀的鳥的過程只能在這個「沉寂的本質」的脈絡中完成。[50] 在我們的經驗中，「我－我」從未分開，而是完滿且獨特的一個「我倆」。[51]

作的核心：她必須拓展她的「我－我」，而她可以經由：1. 身體器官的鍛鍊，2. 將常習顛倒（在旁觀中主動，在行動中被動），以及 3. 儀式（行動的元素及其結構）的反覆操練等途徑來讓「我－我」增生。葛氏在此暗示「我－我」是表演者唯一需要和唯一可以掌握的層面。

[49] 這句話在界說「第二個我」。為了避免混淆，我們在此將這個「第二個我」標誌為「我2」，因此「第一個我」就順勢寫成「我1」，而「我－我」就成了「我1－我2」。葛氏在這裡清楚指出「我2」＝在你裡面的，半是虛擬的，自己的注視＝靜止的眼光＝某種沉寂的本質＝照亮萬物的恆星太陽＝也就是一切。他沒有說明「我1，因為我們都沉浸在「我1」裡頭，無須費詞。

[50] 葛氏非常強調「過程」，因為他不相信文字的理解可以帶來真正的轉化：「從啄食的鳥到旁觀的鳥的過程」這個片語暗示了「旁觀的鳥」（「我2」）就是我們工作的目的地。由於我們太沉溺在啄食的活動中，我們必須在啄食的活動（「我1」，譬如說市場）之外的「沉寂的本質」（「我2」，譬如說叢林）的脈絡中進入「過程」，才能讓被遮蔽的「沉寂的本質」（「我2」）持續顯化。

葛氏強調的「本質」（Essence），跟「現存」（Presence）和「覺性」（awareness）等都指向同樣的「我2」，因此，為了讓初學者免於過多術語的干擾，盡可能統一譯為「本質」。值得特別在此一提的是，近期內有兩位很認真的真理追求者不約而同地、很苦惱地向我抱怨：葛氏為什麼要說「本質」？「本質」不就是某些人為了治理而將某個相對性的差異偷天換日成唯一的絕對真理嗎？他為什麼強調「垂直性」，而不是無階級狀態的根莖性？從葛氏的劇場實踐和理論看來，他的立論非常清楚確實：「做了才會知道」──他所說的「本質」在語言之外，只能靠身體行動才能觸及──一般所謂的「本質」事實上只在語言之中，由語言所建構而成，因此，只是一種相對性的、自相矛盾的「本質」。同理，當葛氏使用「垂直性」時，他主要在給表演者一個工具來檢視自己的能量狀態：當他找到「我2」時，得魚忘筌，所有的「垂直性」論述也可以棄之如敝屣了。總之，我們不應該只用文字論述來檢驗葛氏藝乘的「本質」，如六祖惠能所言：「乘是行義，不在口爭。汝須自修，莫問我也。一切時中，自性自如。」（《六祖壇經》〈機緣品第七〉）

[51] 這裡最重要的意涵是：「我－我」（「我1－我2」）是可以被經驗到的，而且，

　　表演者是個行動的人。他是行者、教士、戰士。儀式即表演，某種被完成的動作，一種行動。[52] 在表演者的道路上——他首先在身體與本質的交融中知覺到本質，然後進行過程的工作；他發展他的「我－我」。[53]「我－我」並不是分成兩半，而是倍增。[54] 問題在於必須將常習顛倒：在行動中被動，在旁觀中主動。被動

無論是「我1」或「我2」，它們的經驗事實都是「我1－我2」。我們大部分的生活都在時間之中，也就是說我們會死，乃因為我們誤認自己為「我1」，而非「我2」。當我們認同於「我2」，我們的每一個瞬間都只可能是「我－我」（「我1－我2」）。

[52] 葛氏將「表演者」（Performer，大寫）重新界定為「行動的人」（a man of action），而非扮演腳色的演員（actor），因此，表演者即等同於行者、教士或戰士。至於何為「行動」？葛氏的界定是：儀式＝表演＝某種被完成的動作＝一種行動。 那麼，何為「被完成的動作」？依葛氏的看法來說，能夠產生「轉化」——也就是下文即將細說的「能量的垂直升降」——的動作就是「行動」。換句話說，行者、教士和戰士都是直面自己（「我1」）的人，必須透過行動或儀式來穿透「我1」，將自己（「我1」）轉化為「我－我」（「我1－我2」），最終目的地為「我2」。

[53] 葛氏用「身體」和「本質」這兩個概念來取代上面說的「啄食的鳥」和「旁觀的鳥」，原因是他開始論述他的「身體行動方法」了，所以必須揭櫫「身體」這個「啄食的鳥」，也就是「我1」，否則我們似乎難以進行「從啄食的鳥到旁觀的鳥的過程」。 表演者如何覺知到本質呢？葛氏的斷言是：表演者首先在「身體與本質的交融」（「我1－我2」）中知覺到本質。知道本質之後，表演者即可以進行過程的工作，也就是說，他開始發展他的「我－我」。為了澄清以上用語的混亂，我們可以用以下這個表格來做個初步的整理（詳鍾明德 2018）：

本質（體）	essence（body of）	三身穿透或空掉	目標	我2	覺性	超日常的微妙能量
身體與本質（交融／合一）	body and essence	動物體主導	過程	我1－我2	有機性	非日常的精微能量
身體	body	新哺體主導	出發點	我1	機械性	日常的粗重能量

[54] 由於「我1－我2」並不是由「我1」分裂成「我1」和「我2」，而是，「我1」中出現了「我2」，因此說「我1－我2」是倍增。

以便能夠吸收，主動而能融入當下。[55] 為了滋養「我－我」的生命，表演者不可鍛練出壯碩的、肌肉的、運動員的器官，而是要培養出能量可以循環、轉換、純練的器官管道。[56]

　　當我談到「藝乘」時，都在指涉「垂直性」。這是表演者行動的核心。[57] 我們可以用能量的不同範疇來檢視「垂直性」這個現象：粗重而有機的各種能量（跟生命力、本能或感覺相關）和較精微的其他種種能量。「垂直性」的問題意指從所謂的粗糙的層次——從某方面看來，可說是「日常生活層次」的能量——流向較精微的能量層次或甚至昇向「更高的聯結」。關於這點，在此不宜多說，只能指出這條路徑和方向。[58] 然而，在那兒，同時還有另一條路徑：如果我們觸及了那「更高的聯結」——用能量的角度來看，意即接觸到那更精微的能量——那麼，同時之間也

[55] 葛氏這裡提出培養「我－我」的第一個注意事項：主動地去旁觀，被動地去做。「被動地去做」即葛氏早年說的：「你不是想要去做，而是不拒絕去做。」當你只是被動地去做時，你才不會強加自己的意志於周遭的事物。

[56] 葛氏這裡提出培養「我－我」的第二個注意事項：你如何鍛練你的身體？千萬不是去鍛練出健美傲人的身材，而是要讓身體空掉、鬆開，使身體不成為能量流動的阻礙。

[57] 「垂直性」（verticality）是葛氏發明的術語，專指能量的垂直升降。本段即具體說明表演者的能量如何由「日常粗糙的能量」經由「交融」而升到「更高的聯結」，然後降落。葛氏在此強調：能量的垂直升降是表演者行動的核心，亦即：藝乘的核心是 MPA，而 MPA 的核心即能量的垂直升降（垂直性）。葛氏為何不辭麻煩自創了那麼多的術語呢？原因是能量的垂直升降是人之所以為人的核心，而在西方社會和學術界，垂直性——譬如瑜珈中的脈輪的振動或密宗的中脈明點——已經被貶抑到旁門左道的異端邪說了。

[58] 葛氏將整個能量的升降過程分成三個層次：1. 粗重而有機的、「日常生活層次」的各種能量（跟生命力、本能或感覺相關），2. 較精微的其他種種能量，3.「更高的聯結」，亦即神的層次，但是葛氏對此欲言又止。

會有降落的現象發生，將這種精微的東西帶入跟身體的「稠濃性」相關的一般現實之中。[59]

重點在於不可棄絕我們本然的任何部分——身體、心、頭、足下和頭上全都必須保留其自然的位置，全體連成一條垂直線，而這個「垂直性」必須在「機械性」和「覺性」之間繃緊。「覺性」意指跟語言（思考的機器）無關而跟「本質」有關的意識。[60]

表演者的行動必須奠基在一個準確的結構之中：它有開始、中間、結尾，其中每個元素都是技術上不可或缺的，各有其邏輯上的必然性。一切由「垂直性」——*由粗往細和由精微降落到身體的重濁*——的角度來決定。[61] 有了結構，我們就可以心無旁騖地努力用功了，因為堅忍的毅力和對細節的重視，這種嚴謹的工作才能使「我－我」實現。[62] 工作項目必須準確。*千萬不要即興！*

[59] 這種對垂直性中降落的強調相當符合身體行動的事實：身體的稠濃性也是生活和生命的事實，不該以特殊的意識形態——特別是那種空想的、無法身體力行的老生常談——加以打壓，而是應當創造性地嚴肅以對。這是當代的 MPA 較其他身心工作方法素樸而可靠的重要緣由。

[60] 「垂直性」的上下兩端為「*覺性*」（本質）和「機械性」（身體），它們所構成的垂直線必須繃緊，像古代建築師所使用的鉛錘線一般。葛氏這裡又引進了「*覺性*」這個新的術語，並且定義為「跟語言（思考的機器）無關而跟『本質』有關的意識」。這是個很重要的轉折。葛氏在此很清楚地強調：表演者可望企及的「*覺性*」、「本質」或「*更高的聯結*」非語言所能觸及或形容，因此必須採用身體行動方法。

[61] 「結構」也是葛氏經常使用而又非比尋常的一個字眼，主要是指「作品」（opus）或，對表演者來說，他所建構出來的表演程式或演出文本（performance score or performance text）。結構的目的在確保表演者經由每次的演出都可以產生能量的垂直升降。換句話說，能夠讓表演者能量垂直升降的作品才是成功可用的「結構」。

[62] 「堅忍的毅力和對細節的重視」可說是葛氏門徒的主要特徵：千錘百鍊並不是個形容詞，而是日常的工作現實。經由心無旁騖、全力以赴的嚴謹工作，「我－

必須找到你的行動，可能是一些簡單的動作——譬如反覆吟唱一首古老的儀式歌曲和進行走路一般的舞蹈——但是要注意確實掌握這些行動，讓它們持續發展。[63] 否則，它們將不是單純，而是陳腔濫調。

　　你持續地尋找本質，日日夜夜，已經做了好一段時間了。你睡得很短，很淺，因為你要求自己保持警覺，可是，不管你怎樣用心、努力，什麼也沒出現。剛開始的時候，你好像很清楚這一切，可是過了一段時間，你開始猶疑了，於是，你做得更賣力，要克服那些遲疑。可是呢，依然如昔，啥事也沒發生。最後，你終於知道：什麼東西都沒發生，也不像會發生。你不知道原因何在，你只知道你完全毀了。你只想丟下自己，不管身在何處，倒頭就睡——然後，突然間，那首歌開始唱*我們*了，那支舞跳起來了——這種一覺醒來就是「覺醒」，也就是「我倆」。[64]

四、大義

　　《我倆經》共 1,360 字，出自波蘭戲劇大師葛羅托斯基，主要宣說大

　　我」才能產生，並且，必須加以反覆檢證。在社會上「我－我」經常成為江湖術士所賣弄的神通和障眼法，因為其目的並不在於去「我 1」以臻於化境。

[63] 葛氏的表演者使用即興來建構她的「結構」。「結構」完成——亦即，此「結構」確實能產生能量的垂直升降——之後，其演出或執行則完全不可即興。

[64] 「我倆」出現了，表演者的努力用功似乎達到目的地了？事實不然，因為前面說過了：發展「我－我」只是她所進行的「過程的工作」。但是：「我倆」這個成果得來不易，而且，表演者只要持續用功，終將導向*覺性*、*本質*或「更高的聯結」。

師晚年「藝乘」（Art as vehicle）研究的核心理念和方法。

藝乘的字義是藝術做為一個交通乘具，讓我們得以從此地移動到彼處。這個專有名詞出自大導演彼德・布魯克關於葛氏的一席話：

> 對我來說，葛羅托基好像在顯示某個存在於過去，但卻在幾個世紀以來被忘記了的東西。他要我們看見的那個東西是：**表演藝術是讓人們進入另一個知覺層面的乘具之一**。要做到這點，當然，有個條件：這個人必須有天份（Brook 1997：381，鍾明德 2001: 156）。

葛氏不僅是戲劇藝術大師，更是一位不世出的「智者」：用他自己的話來說，即知道「本質」的人。藝乘所追求的終極目標為本質，而不只是表演藝術上的真善美。葛氏的「表演者」因此不是一個扮演腳色的演員，而是行動的人，亦即行者、教士和戰士。表演者的目標即找出他內在的本質，將藝乘流傳下去。

葛氏不重玄談，他說：「知識是一種做。」表演者必須去做。因此，藝乘的核心是一種獨特的「身體行動方法」：表演者首先必須心無旁騖、全力以赴地工作自己，用身體、聲音、空間、時間等表演元素來建構自己的「結構」，然後，嚴謹而精準地利用「結構」來反覆鍛鍊自己，讓「我－我」，亦即「我倆」，終於茁長壯大。

「我－我」是葛氏取自印度哲學的一個重要概念，出於《奧義書》所說的「樹上有兩隻鳥」——啄食的鳥和旁觀的鳥——以此來比喻我們有兩個我：第一個我（「我1」）活在時間之中會死，第二個我（「我2」）活在時間之外：「我沒有出生，自然也不會死。」「我－我」在「我1」和「我

2」之間，是表演者可以經驗到的事實。

　　要準確地掌握住「我－我」並使之茁壯，《我倆經》提出了「能量的垂直升降」這個重要的論述：**「從所謂的粗糙的層次──從某方面看來，可說是『日常生活層次』的能量──流向較精微的能量層次或甚至升向『更高的聯結』。」**葛氏在此運用了不少獨門的術語，對初學者似乎難免天花亂墜之感，然而，實際去做卻不難清楚掌握這種「能量的垂直升降」如下圖所示：

$$I_2 \text{（我 2，覺性，本質，更高的聯結）}$$
$$\Updownarrow$$
$$I_1\text{-}I_2 \text{（我 1－我 2，有機性，身體與本質交融，較精微的能量）}$$
$$\Updownarrow$$
$$I_1 \text{（我 1，機械性，身體，日常稠濃的能量）}$$

表 14　葛氏的「能量垂直升降圖」（鍾明德 2019: 75）

　　藝乘的核心是 MPA，而 MPA 的核心為「能量的垂直升降」：一個 MPA 可以產生「能量的垂直升降」，對你而言這就是一個好的 MPA。當你找到了適合自己的 MPA，那麼，你的藝乘之旅就上道了：你是「我 1」，也是「我 2」，因此，就是「我倆」。

五、願大眾歡喜奉行

　　六祖惠能說：「乘是行義，不在口爭。汝須自修，莫問我也。一切時中，自性自如。」（《六祖壇經》〈機緣品第七〉）

　　在「藝乘」時期，葛氏也進一步強調「知識是一種做」，他說：

智者會做（the doings），而不是擁有觀念或理論。真正的老師為學徒做什麼呢？他說：*去做*。學徒會努力想瞭解，將不知道的變成已知，以逃避去做。他想了解，事實上他只是在抗拒。他去做之後才能瞭解。他只能去做或不做。知識是種做（Grotowski 1997: 374，鍾明德 2001: 79）。

畢竟，在智慧的領域，實踐，或者說，實（際）驗（證），才是真理的檢驗標準，「*而不是擁有觀念或理論*」。

葛氏說：「*去做。*」

如何做呢？1. 作為開始，可以自行誦讀《我倆經》並思索其核心理念與方法。2. 若有友人一起研習，則不妨輪流誦讀，遇有任何疑難、不解或領悟，即停下來討論，然後繼續誦讀。3. 為他人誦讀。課誦之餘，若能開始建構自己的身體行動「結構」，依教奉行，二六時中，「*在行動中被動，觀照中主動*」，則效果必然顯著。

願一切法益歸於有情眾生。

六、附錄：《我倆經》英文版

The I-I Sutra

Originally Jerzy Grotowski

It can be read in ancient texts: *We are two. The bird who picks and the bird who looks on. The one will die, the one will live.* Busy with picking, drunk with life inside time, we forgot to make live the part in us which looks on. So, there is

the danger to exist only inside time, and in no way outside time. To feel looked upon by this other part of yourself（the part which is as if outside time） gives another dimension. There is an I–I. The second I is quasi virtual; it is not – in you – the look of the others, nor any judgment; it's like an immobile look: a silent presence, like the sun which illuminates the things – and that's all. The process can be accomplished only in the context of this still presence. I-I: in experience, the couple doesn't appear as separate, but as full, unique.

Performer, with a capital letter, is a man of action. He is not somebody who plays another. He is a doer, a priest, a warrior: he is outside aesthetic genres. Ritual is performance, an accomplished action, an act. In the way of *Performer* – he perceives essence during its osmosis with the body, and then works the process; he develops the I-I. I-I does not mean to be cut in two but to be double. The question is to be passive in action and active in seeing (reversing the habit). Passive: to be receptive. Active: to be present. To nourish the life of the I-I, *Performer* must develop not an organism-mass, an organism of muscles, athletic, but an organism-channel through which the energies circulate, the energies transform, the subtle is touched.

When I speak of Art as vehicle, I refer to verticality. Verticality – we can see this phenomenon in categories of energy: heavy but organic energies (linked to the forces of life, to instincts, to sensuality) and other energies, more subtle. The question of verticality means to pass from a so-called coarse level – in a certain sense, one could say an "everyday level" – to a level of energy more subtle or even toward the *higher connection*. I simply indicate the passage, the direction. There, there is another passage as well: if one approaches the higher

connection – that means, if we are speaking in terms of energy, if one approaches the much more subtle energy – then there is also the question of descending, while at the same time bringing this subtle something into the more common reality, which is linked to the "density" of the body.

The point is not to renounce part of our nature – all should retain its natural place: the body, the heart, the head, something that is "under our feet" and something that is "over the head." All like a vertical line, and this verticality should be held taut between organicity and *the awareness. Awareness* means the consciousness which is not linked to language (the machine for thinking), but to Presence.

One cannot work on oneself, if one is not inside something which is structure and can be repeated, which has a beginning a middle and an end, something in which every element has its logical place, technically necessary. *All this determined from the point of view of that verticality toward the subtle and of its (the subtle) decent toward the density of the body.* The structure elaborated in details – the *Action* – is the key; if the structure is missing, all dissolves. *Performer* should ground his work in a precise structure – making efforts, because persistence and respect for details are the rigor which allow to become present the I-I. The things to be done must be precise. *Don't improvise, please!* It is necessary to find the actions, simple, yet taking care that they are mastered and that they endure. If not, they will not be simple, but banal.

Let's say that you are looking for the "movement which is repose." You are looking for it persistently. You are working for a relatively long time: day, night, and next day. During this you sleep sometimes, but for very short moments

because you request from yourself to be vigilant. Let's say that against all stubbornness nothing happens. In the beginning, it seems to you that you know what it is all about. After some time you start to have doubts. You look for how to dissolve these doubts in action. But still nothing happens, nothing is done. At the end you arrive to the point when you are already sure that nothing happens. You don't understand why. You know only that you are totally finished. You want simply to throw yourself, no matter where, just to sleep. And then, all of a sudden, that song begins to *sing us,* that dance starts to *dance us:* Such waking up is awakening and I-I is made present.

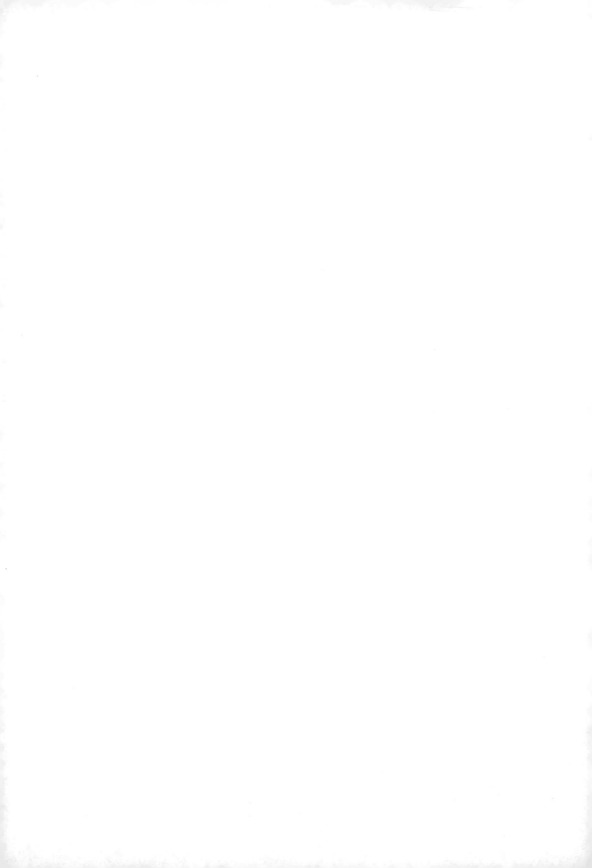

MPA 十問：
第一部分

受訪者：鍾明德老師

訪問者：李憶銖、許巧人、戴華旭助教

訪問日期：2018 年 12 月 12 日

訪問地點：臺北藝術大學通識教室 302[65]

> 老師：今天真的很幸運有這個機會坐下來談談「MPA 十問」。其中
> 的一個動機可以回溯到一年前憶銖來北藝大旁聽「身體、儀式
> 與劇場」的課，在關渡宮的期末演討會上，憶銖發表了一個不
> 算論文的論文，我覺得滿有趣的。裡面談到她一個教瑜伽的同
> 學，談到瑜伽作為一個 MPA 的可能性，沒想到一年後竟然教
> 瑜伽的同學跑出來了：就是巧人。

[65] 「附錄 A」和「附錄 B」在不同的地方受訪，中間相隔一個禮拜，連在場的人
數都不一樣，但是，整體卻似乎一氣呵成，屬於沒有安排的最好的安排。謝謝
巧人和憶銖的十個問題。就我所知，「附錄 A」的逐字稿由巧人擔綱，「附錄
B」則出於華旭的快手——他的特徵是常常加入「笑」、「眾人笑」等舞台指示
——然後由我逐句分段增刪而成：細心的讀者不難察覺附錄 A、B 的韻律和輕重
不太一樣。這種差異很具體地說明了一篇訪問的好壞，受訪者、訪問者、在場
者和書寫者都占據了很重要的位置。很感謝憶銖、巧人、華旭和冠傑的存在感
（Presence），使得整個對話有能力峰迴路轉、柳暗花明，倏忽輕舟已過萬重山。

MPA 十問？

1. MPA是如何產生的？

2. 為何非得言說MPA？

3. 知識是一種做，已經在「做」的人（Doer），為什麼需要理解MPA？

4. 透過MPA，能讓演員進入最佳表演狀態，而這個表演狀態，在美學上的意義是什麼？

5. 當MPA主動去套用在每一個民族、文化或信仰上，會不會使其對原先信仰的認知產生變化，進而產生倫理上的問題？

6. 師父之必要？葛氏說「老師的觀照現存（looking presence）有時可以做為「我與我」這個關聯的一面鏡子」，那大麻或培藥特仙人掌可不可以是師父？

7. 有經驗過I2的人是否能感應有過相同體驗，或正在I2狀態的人？有經驗過I2的人看有MPA的表演時會不會比較能夠「被帶走」？看表演的其他觀眾是否需要先備條件才能夠搭上雅各天梯？

8. 如果進入I2是緣分，這機緣和年齡、性別有關嗎？什麼時候「知」是障礙（執著），什麼時候「知」是剛好的準備（動即靜的理解）？

9. MPA可以讓人回歸本質，葛氏說「良知即屬於本質的某個東西，跟屬於社會的道德律是不一樣的...如果你的作為違反良知，你會懊悔...一個人的作為能守住自己，如果他不恨自己的所做所為，他就能抓住過程。」這幾句話讓我們深深震動，請老師多談一點。

10. 今年的 paSta'ay 有何不同，為何對您來說已經「圓滿」了？

圖 8 巧人和憶銖列出的 MPA 的十個問題

特別要謝謝北藝大人文學院吳懷晨院長（時兼任通識教育中心主任）的熱情邀約，讓我在 2018 年春秋兩個學期各開設了一門叫做「身體、行動與藝術」的關渡講座。〈MPA 十問〉主要就是在該課程的矮靈祭田野之後，在一整年的身體行動方法的實踐探索的高熱中完成：啊，這就是我們交給妖山最好的期末報告，多希望你會認真看啊！

我印象裡面，巧人這學期要寫一篇期末論文或報告，而憶銖好像是還欠我一篇《MPA 三嘆》的讀書心得。所以，我後來想一想乾脆你們兩個就湊在一起來「MPA 十問」，因為你們在訪問、整理上對這些問題可以有滿敏感又準確的一些看法。我不喜歡做假的事情，更沒有興趣逼你們假裝去做不喜歡的論文，不如我們來談談我們真正感興趣的東西，所以，我的意思是我們就隨著緣分來做點實在的事情。

今天早上我才看到你們列出來的關於 MPA 的十個問題，真的都很好（請參見圖 8）。但是我想我們只有一個小時嘛，我們就隨緣地談談，看看能不能觸及我們幾個人當下最切身、急迫的東西？我自己發現這十個問題裡面有很多東西都會歸結到一件事情：「開悟是什麼？」

一、為什麼要說開悟？

這個問題我一直逃避，準備了很多年想要來談這個問題，但是每次都覺得萬事俱備，只欠東風──也就是沒有一個力量足夠強到要來攤牌。所以我現在第一件事要反問你們：你們對這個問題感興趣嗎？

這個時候放在這個脈絡裡面來談，事實上是因為看到了你們所列的第九個問題，因為回歸本質這個問題就跟開悟有關：如果你「開悟」悟到了什麼東西，那就是悟到了「本質」。

葛氏說：這個本質在整個社會裡面只占了很小很小的一個部分；整個社會百分之九十九可能都跟本質的東西沒有直接的關係。但是，葛氏強調：它雖然不是社會上所有人都在講究或關心的東西，但那

　　卻是我們自己的東西，唯一不屬於社會而屬於我們自己的東西。

　　所以我們在講「開悟是什麼？」，簡單地說，就只是悟到這麼一件事：原來我們不是社會定義下的那個我。我竟然就是「這個」——不是社會的那些東西。這個對我而言就是開悟很重要的一個定義。

　　所以這樣講起來，開悟這個概念本身真的會產生很大的誤解。但是我覺得如果有興趣我們還是可以小心地來談它。所有的東西都跟「這個」有關。

憶銖：我們當初在討論的時候其實有一題就是在問「開悟是什麼」，但因為我們覺得這個問題好像很大，所以我們就沒有直接把這個題目放進去，但的確我們針對這題目討論了滿久的時間。

老師：真的喔？那為什麼你們會對這個題目感興趣？

巧人：因為老師的書裡面有時都會自己先問了一個問題，然後我們看到後面發現答案會是「你做到了你就會知道」。剛剛剛好在外面也跟憶銖在聊，突然間就想到有點像人家講生小孩，生小孩很痛，那到底有多痛？生過的人都會講說：「我沒有辦法跟你形容，你生了你就會知道。」通常問過的人生後就會說：「天啊那真的是超級痛，沒有那麼痛過，你生了就會知道。」他們都會這樣講，但是現在的情況是我們就是還沒有生……。

老師：「做到了你才會知道」，沒錯，歷代的禪宗祖師也都強調這件事情：開悟了以後生命才真正開始，之前好像都睡著了。因為開悟那麼重要，出家修行唯一的目的就是開悟，或醒過來。

　　可是我們談它的時候又變成非常混亂，甚至歸根究柢：「沒做到，你怎麼會知道？」在直面這個問題之前，我想再度聲明一下，雖然這聽起來自相矛盾，但是我還是必須澄清：我們只談「開悟是什麼」，不談誰誰誰開悟了沒有。我更不想暗示或明示我自己的「存

有狀態」，原因很簡單：你所認為的「開悟」跟我所謂的「開悟」，
其中大概有十萬八千里吧。所以，請不要把你的「開悟」強加在我
頭上：我絕對不是你所想像的那種「開悟者」。好吧，我們現在就
不要再想太多了，我們直接來談它看看。

二、不變的 I_2

如果我必須界定「什麼是開悟？」首先，那就是你找到了所謂的某
個實相（reality）。

這個實相跟你日常生活的、我們認為真實的東西是不太一樣的東
西。這邊牽涉到一個問題是，我們一直以為日常生活的這些真實才
是所謂的真實的東西。相對這個真實的就是幻想或幻象。

那開悟是什麼？開悟就是有一天你突然發現原來我們以為真實的、
非幻象的東西之外，還有一個更真實的東西。確實知道了這個東西
就是開悟。就是這樣。這樣聽起來有感覺嗎？

憶銖：這兩個東西，我們本來以為都會在這裡面——幻想跟真實，我們以
為是這樣，但其實在這之外還有一個是……。

表 15　能量的垂直升降圖

老師：更真實的地方。我目前有一個更簡單的表述（請參見表 15）——說
　　　不定可以更直截了當地來回答「開悟是什麼」：哪一天我們發現 I_2
　　　這一點就是開悟了——

　　　根據葛氏的說法，實相這個唯一真實的東西就是 I_2，而日常我們認
　　　為真實的東西都是 I_1。這 I_1 就包括被我們認為是幻想、幻象的東西，
　　　因為這兩個都是 A 或者是非 A（-A），都在 I_1 這裡面。因此，你可
　　　以想像 I_1 有多大，而相形之下 I_2 真的是看不見。所謂的實相就是超
　　　越 A 或非 A 的東西，完全超越了 I_1 的二元對立法則。

　　　這邊的東西就是我們一般講的 I_1，我們很熟悉到無庸置疑的日常生
　　　活中的各種現實，然後開悟是發生在你找到這個 I_2。但是現在問題
　　　來了，你怎麼找到 I_2 中間有非常關鍵的一個階段，叫做 I-I。這是
　　　葛氏和他的上師拉曼拿尊者的術語，以前我們也是跟著叫 I-I 而已。
　　　大概一年前在課堂上為了方便大家的理解，我才把它標為 I_1- I_2，把
　　　兩個我區分開來。這個小小的標誌解決了很大的問題。我相信世界
　　　上做過類似「小我」與「大我」或「表象」與「本質」的這些講法
　　　一定很多，但是這個「$I_1 \leftrightarrow I_2$」是最近才出現的東西。

　　　談到開悟，我們可能會把這個進入到 I-I 認為是開悟。這個說法不
　　　無道理，但卻跟我們剛剛的定義不太一樣。我們剛剛所謂的開悟是
　　　完全接受或了知 I_2 這個實相才是開悟。I-I 只是過程裡面的一個講滿
　　　重要的關鍵，雖然很多人以為開悟是這個 I-I。事實上這種看法也有
　　　道理：按照語言的習慣，特別是從 I_1 的角度來講，I-I 這個時候是你
　　　第一次發現 I_1 之外有一個東西叫 I_2。雖然這個時候你所瞭解的 I_2 是
　　　從 I_1 的角度看到的 I_2。

憶鉢：對對，是。

老師：那如果我自己來講，從 I_1 這個角度來看到的 I_2 不是真正地抓到 I_2。（笑）這個……。

憶銖：我們可以理解。

老師：你可以理解喔，這個區分很微妙，但很重要。

憶銖：是。

老師：這兩個很容易混在一起。雖然大家一般能夠接受「從 I_1 轉化到 I_2 就是開悟」，但問題是 I_2 其實已是超乎 I_1 想像的東西。I_2 是超乎一般經驗或理解的，那麼你怎麼能知道或說明呢？

我現在再講兩件事情，講完也許就差不多講完了。第一個：如何才可以完全抓到 I_2？我們先用「抓」這個字，以後也許可以找到更好的字眼。能夠抓到 I_2，很多理不理解的問題也許就沒那麼困難了。其次，接下來我必須說「我」自己—— Taimu 這個人，也就是在下——過去二十年又是如何抓到 I_2 的呢？講我自己的過程有個好處：我經歷過它；它不是虛構的；它有時空背景，有留下蛛絲馬跡，而且有不少人多少都聽聞過或目睹過它。

要如何抓到 I_2 呢？按照我們「身體、儀式與劇場」這堂課講的，首先你一定要有工具，也就是說要有 MPA ——某種自己工作自己的方法。這個工具對我而言，最好和最直接的就是各式各樣的禪修方法，譬如我們今天談到瑜伽的體位法就是很好的 MPA。瑜伽體位法不是在健身美體而已，對我而言——我先講結論——最重要的關鍵是「Be aware」這個行動：體位法是為了培養你的 Awareness，培養你的覺性。內觀（*Vipassana*）禪修也是為了培養你的覺性。這是主要工具，其他的都是輔助工具，包括各種文化、傳統中的各種入定（*Samadhi*, concentration）的方法。

入定又是另外一個很可怕但是很重要的名詞：入定在我來說就是 I-I 那個狀態，但是很多人會把入定當作開悟，原因前面說過了，因為入定的時候你第一次發現原來日常世界之外還有另外一個更真實的世界。

那麼 MPA 該如何操作呢？我在課堂上反覆地強調：我們不是努力去抓這一個 I_2，因為你根本不知道它是什麼。你能夠努力的，就是用 MPA 把這個 I_1 減弱、削弱、再削弱。削弱你的 I_1，然後很奇怪的，I_2 就會自己慢慢浮現出來。

當 I_1 愈來愈弱，I_2 就會愈來愈強，所以你就入定了，或者說，你就進入到一種 I-I 的合一狀態了。然後，怎麼樣抓到 I_2？再說一次，就是你一直削弱 I_1，削弱它到你養成了習慣，你很容易就能夠進入 I-I。[66] 換句話說，你的 I_1 已經弱不經風，你輕易地就可以將它解除武裝。I_1 積弱不振之後，I_2 會逐漸壯大。此時，如果你很幸運地繼續用 MPA 來培養你的 Awareness，I_1 會突然不見，只剩下 I_2 —— 這就是開悟了。

I_2 有很多的字眼來形容它，我的師父隆波田和大君（Nisargadatta Maharaj）稱之為覺性（Awareness）；大君有時候也講這就是 pure awareness，純粹的覺性。I_2 不是你創造出來的東西，而是本來就在那裡的東西。葛氏晚年講的「本質」、「覺性」、「旁觀的鳥」等等，都指向這個 I_2。這裡且舉大君的話語為例：

[66] 葛氏的老師拉曼拿尊者就叫這 "I-I" 為 "I Am"。斯氏在他的體系裡面一直講的 "I Am" 可能就是指同樣的東西，某種的當下靈感狀態。我把我們目前常常碰到的術語統一在這個地方，但並不刻意加以分別。

大君：去掉所有非你就是你。

問：我完全不瞭解！

大君：你頑固地以為你一定是這個或那個——這個個執念讓
　　　你不瞭解。

問：我如何去掉這個執念呢？

大君：如果你信得過我，那麼你要相信我說的：你是純粹的
　　　覺性（pure awareness）——照亮了意識和其中無數無
　　　量無邊造物的純粹的覺性——了悟這一點，以及，根
　　　據這個了悟好好活著。如果你不相信我，那你就向裡
　　　面探問「我是啥？」（What am I?），或者，你可以
　　　將心智聚焦到「我在」（I am）這個簡單純粹的感覺。

總之，你可以抓到這一個純粹的意識、覺性或本質，那就是開悟。
但是純粹的意識、覺性或本質這個東西是不生不滅、不垢不淨、不
增不減，也就是語言不能掌握的東西。所以，與其去努力定義它是
什麼東西，不如我們用 MPA 來工作自己，削弱 I_1，然後你就進入
到 I-I 的入定、狂喜狀態。這個狀態反覆再三，I_1 完全消失，只剩下
I_2。I_2 露出之後，你發現原來在 I_1 之前，在我們被社會化之前，就
是 I_2。

三、一個被擲入 I_2 的痕跡

以上我們的答案已經講得差不多了。接下來要補充的是我自己怎麼樣
跌跌撞撞地走過 I_1 到 I_2 這條路。為了節省時間，我們就直接用〈三身穿透

本質出：葛羅托斯基的身體觀再探〉那篇論文裡的一張圖表來舉例說明（可參見本書第一章的表8）：圓圈內是人類知識的領域，圓圈外面則是未知。我們剛出生的時候是一張白紙，什麼都不知道。當我們唸完小學的時候，我們知道了一些。唸完中學我們知道更多。唸完大學就多了一個凸出來的東西，叫做專業。再繼續唸碩士，我們的知識就會累積更多，直到唸博士、寫博士論文時大概就會抵達人類知識的邊界。這是目前我們知識生產的大概過程：博士很重要，因為她會生產人類尚未知道的知識，解決人類還沒有答案的問題。

1998 年底，我去矮靈祭之後發現：除了我所知道的種種知識，還有一個東西叫「動即靜」，就是矮靈祭那天晚上所發現或感受到的東西。這個姑且叫做「動即靜」的東西實在太棒了，好像是天上人間一般的東西，我非把它找回來不可。要怎麼找回來呢？我問過了許許多多的學者、專家、大師、達人，卻幾乎沒有人能夠回答到問題的邊。因此，我只能夠想辦法自救：依照上述表8的知識生產邏輯，它一定是知識邊界外的東西，所以我就努力往外頭一直找、一直找、一直找，好可憐，找了好多年、好多年、好多年。

葛氏是我的第一個師父。受他的啟迪，我嘗試了各式各樣的 MPA：唱矮靈祭歌唱了好幾年，做泛音詠唱（overtone singing）做了好幾年，釣魚釣了好幾年，打太極導引打了好幾年，年年參加白沙屯媽祖進香，矮靈祭從來不曾錯過。同時之間，小孩由幼稚園、小學慢慢的升上初中，我則由系主任、所長、院長一路忙得不亦樂乎，一直到 2006 年 6 月 5 日我第一次去台中新社的台灣內觀中心，參加了十天的閉關禪修。十天之後，我日常的 MPA 幾乎就只剩下內觀（Vipassana）了。

除了內觀中心的葛印卡老師之外，緬甸的摩訶慈尊者，泰國的隆波

田、隆波通禪師，印度上師大君（Nisargadatta Maharaj），以及拉曼拿尊者（Ramana Maharishee）──也就是葛氏的上師──上述這幾位聖者後來都成了我的直屬上師。他們所教的東西，對我而言，主要都是某種的內觀禪修，強調直接觀照當下的身、受、心、法以培養覺性，獲得解脫。

托他們的福，從 2006 年 6 月 5 日開始，我每天都禪修至少兩個小時，沒有一天間斷。現在想起來，2009 年是個關鍵時刻：那一年的 8 月 1 日開始，院長任期六年屆滿，我申請了教授休假一年，可以閉門用功。而且──講起來真的是很不可思議的機緣──剛好我太太很想念兒子，就帶著女兒離開台灣跑到加拿大去跟兒子會合。我一個人留在台北，變成「台獨分子」。

後來我才發現這很關鍵：跟出家一樣，沒有工作和家累。我一個人在台灣，可以一天打坐八個小時，可以整天不講話、不出門、不接電話。基本上外面的工作也多被我停掉。我就一個人過很孤單的生活。剛開始還有球球（一隻瑪爾濟斯）陪著我，到了十月底吧，我連這唯一的伴侶也送去高雄給了我弟弟。原因是來春我要去歐洲進行歐丁劇場的參訪，而我弟弟他們家又比我更能照顧球球。當然，我也有一些知心朋友啦，但基本上就把自己閉關起來打坐：一個小時打坐加一個小時經行為一個單位；清早一個單位，上午一個單位，下午一個單位，晚上一個單位。

我在尋找「動即靜」，以當時我能使用的語言來講──事實上「動即靜」是個混亂的術語，因為它可以指涉 I-I，也可以指稱 I2；但是沒辦法，在你知道 I2 之前當然只好亂用這些你比較有感覺的語言。然後，2009 年 11 月 29 日早上，我在客廳經行的時候──那天的第四個小時──突然之間就知道了，啊，「動即靜」就是這個。很莫名其妙：什麼都沒改變，就是知道了。這個知道以後它就永遠在那裡了，而且你就永遠知道它比我們 I1 日常生活的真實更真實，因為它不會變。容我引用師父隆波田──一位

不識字的泰國和尚——的話語來說這個，他稱之為法（*Dhamma*，巴利文）：

> 我所說的法（真理），人人有份。它並不特別屬於某一宗教，
> 不論佛教、婆羅門教或基督教；也不專屬於任何國籍，不管是泰、
> 中、法、英、美、日或台灣，任何人證悟了它，就擁有它。
>
> 　悟者得之；迷者不察。人人本具，不論教派。
>
> 　悟了，你無法阻止他人修習它。
>
> 　悟了，你無法摧毀它，因為它不可摧。
>
> 　你無法阻止他人證悟它，因為行者自修自悟。
>
> 　悟了，你無法摧毀它，因為它一直如此。[67]

　　日常 I₁ 中的所有東西一定會變，所以，按照很多印度上師的講法：「凡是會變的東西都不是真的。」會變的東西就不是法、真理、實相、本質，而且會帶來痛苦，如佛教所說的「三法印」：「諸行無常，諸法無我，寂

[67] 英文版如下，供參考：

The Dhamma (the Truth) which I am talking, belongs to everybody. It dose not belong particularly to any religion, whether Buddhism, Brahmanism or Christianity; nor to any nationality, whether Thai, Chinese, French, English, American, Japanese or Taiwanese. Anyone who realizes it, possesses it.

One who realizes it, possesses it. One who does not realize it, does not possesses it. It exists in everybody regardless of his religion.

Having realized it, you cannot prohibit others from cultivating it. Having realized it, you cannot destroy it, because it is indestructible. Nothing can destroy it.

It is impossible to stop others from realizing it because one who cultivates it will realize himself.

Once having realized, it is impossible to destroy because it is so all the time.

靜涅槃。」佛教因此追求「寂靜涅槃」——佛法就是要讓每個人都能進入到那個涅槃狀態。涅槃是什麼呢？按照我們這裡說的，涅槃就是 I_2。

我的過程先講到這裡。以前我不願意碰這個問題，現在也還不是很能說清楚。為什麼不能講清楚？原因很多，我只舉一個例子：講清楚一定會產生誤會，人家會說：「欸，你說你開悟囉？啊，你有那麼了不起嗎？我發現你缺點很多欸！」我一定只給自己增加麻煩，而不會給這世界帶來任何智慧對不對？譬如說：「台北市那麼多街頭遊民，啊你還在這邊喝咖啡聊 I_2 嘻嘻哈哈地？」我們以為開悟的人就變成了神，變成了什麼都會。所以，如前面說過：我不是你們這種「開悟者」（說三遍），請大家不必緊張。

事實上，開悟只是如實地知道有一個更真實的東西，有個 I_2 的東西，而且是：你本來就有的；它一直都在那裡——你的核心——這麼說，這也是事實：每個人早已經就是「開悟者」了。我們苦苦追求 I_2 只有一個很簡單的原因：不生不滅、不垢不淨、不增不減的 I_2 會讓自相矛盾、變動不居、痛苦不已的 I_1 有了止息。

四、但是，有了 I_2 還是會掉皮夾子

憶銖：可是，我想問如果 I_2 在核心，是不是必須得年齡漸增進入到 I_1 之後才有可能回到 I_2，是這樣嗎？就是我們沒有辦法在小時候還一片白紙的時候就 I_2？

老師：「停止生長的 I_2」是不是？

憶銖：就是在最 pure，聽起來很像在胚胎時期就存在的……

老師：就是 I_2。

憶銖：對，就是 I_2。可是那個時候沒有任何語言 I_2 就在了嗎？還是說必須

等他長大，比如說他開始經歷 I1 的一切，然後再透過 MPA 才回去？

老師：這樣講的時候就是為什麼我以前都迴避這個問題，因為這會變成我們在創造一個知識論。創造一些假設，一些推論，一些虛構的體系來解釋它，所以當這個問題被提出來的時候一定沒完沒了。

憶銖：是。對。

老師：釋迦牟尼佛採取的態度就有十不問什麼的？

憶銖：十不問好酷喔！（笑）MPA 十不問。

老師：譬如說這宇宙是有邊界的還是沒有邊界的？時間是無限的還是什麼的。釋迦牟尼佛說你中了敵人射的一枝毒箭（指自己的手臂），你非要先搞清楚這箭是誰做的？做箭的工藝水平如何？射箭的人家世、人品高貴？他們放這冷箭的目的在於錯亂整個因果循環？啊，你就要死了你還在問這些問題？佛陀說：先把毒箭拔出來吧。所以他就不回答這種非常知識論的問題，因為他也沒辦法回答，會自相矛盾。

你問這個問題真的很好，那我就藉這個問題來講一個滿有趣的形上學。嬰兒或我們有 I1 之前就有 I2，所以反過來說，I1 的產生也不是偶然的：I1 是根據 I2 的內在邏輯或什麼東西長出來的。凡是 I2 沒有賦予的潛能，I1 就不可能具體化或形成可見（言說）的形式。但是 I1 一長出來，也就是給 I2 形式了，看得見了，可以被取名字或告祭祖宗了，這時候形式也就把 I2 蓋掉了。所以我們說 I2 是一個原點或起點，它會一直被 I1 蓋住，但是 I1 又是從 I2 生出來的，譬如說：道生一，一生二，二生三，三生萬物，而無論何時，道都在萬物之中，因為道是生母。

我們什麼時候完全遺忘了 I2？這跟語言的學習有關：學會了語言

（包括各種各樣的非語文的語言），I_2 就徹底忘光了。一般來說，小孩成長到第十八個月，能夠用語言來表達自己和界定自己——有個語言化了的主體時——就沒有辦法回去 I_2 了。我自己從小這種失落感非常強，所以我在紐約大學念書的時候，有一天唸到一個叫拉岡（Jacques Lacan, 1901-1981）的法國哲學家，他的講法就是小孩子學會語言的時候，他就被擲進到語言的象徵界（order of the symbolic）去了，從此遠離真實界（order of the real）……那時候讀這些法國哲學還滿感動的。可是現在回過頭來看，那些法國哲學家都在他們的思辨傳統裡討生活，真的，如同亞陶說的：他們除了說話什麼都不會。所以，他們看不見語言讓他們看見的之外的東西：那個被 I_1 蓋住、永遠失落了的 I_2。從 MPA 的角度來講，I_2 是「有可能」——很困難，但是有可能——被找回來的。這就是剛剛引用葛氏很重要的話說的：I_2（本質）雖然很小很小，但卻是我們本來有的，而且每一個人都有責任必須把它找回來。

為什麼要把它找回來？因為不找回來你永遠活在語言裡面，在虛構的匱乏跟滿足裡面打轉。這個東西會愈來愈痛苦，所以你在 I_1 要有一點點的喘息，你必須要找回 I_2。

好，接下來我要講的——我好像是順著我自己講的，但是我最好還是要做點聲明。

憶銖：請、請說。老師要做聲明了要換一個姿勢！（大家笑）聲明的姿勢。

老師：對。聲明就是要保護自己嘛。

憶銖：老師請，請做聲明。

老師：你若沒有 I_2，你一生都是痛苦的、徒勞的、活在虛幻裡的。在語言主控的 I_1 世界，按照剛剛的邏輯講到這裡，真的只是活在夢幻泡影

裡面，而且註定哪一天你一定會發現這一切毫無意義。因為你在假象裡面胡扯：I_1 的世界是自相矛盾的。真的，我們的快樂都這樣，昨天很快樂的東西今天再做一次就沒那麼快樂，比如說連續十天都吃龍蝦大餐（指華旭）——

憶銖：為什麼指著華旭？！

（大家笑）

巧人：吃四號乾麵。

憶銖：對，吃四號乾麵。

老師：那個奶油龍蝦多好吃啊！久久吃一頓有多香啊，可是，照三餐連續吃十天可真的很痛苦啊！

憶銖：很痛苦。

老師：再美好的東西都會事過境遷，再渴望的事物一旦朝夕相處也會逐漸變質，而且，雖然不知何年何月，我們一定會死亡，一切將不再存在——有人講找到 I_2 就是進入到不死狀態，某種方面來說這也是事實，因為你已經知道 I_1 純粹就是來來去去，不能把它當真，當真就被它抓到了。這個叫「心由境轉」，心被外界轉動。外界 I_1 一直控制著你，到最後一定一切徒勞。

可是如果你找到 I_2，你就從 I_1 拉開距離出來。我要聲明的第一點就是——你不要認為找到 I_2 從此無災無恙過一生，如經書上說的：「度一切苦厄」。災難還是有啊，今天我就碰到好多災難，一個接一個全部集中在過去這幾個小時。其中一個——跟你們談完後我回去立刻要解決的——就是我的皮夾子：我出門的時候突然發現找不到錢包，所有的卡片、證件、密碼都在裡面，你看這災難多大啊。

憶銖：很大！老師你要不要現在就回去解決！是掉在家裡嗎？

老師：我哪知，我東西全都準備好了，大概 12 點 40 分要下去開車了，結果找不到皮夾子，就一直找，一直找不到，越找越 frantic（狂亂），然後就想會不會在車上？所以就奔到地下室的車上找。車上怎麼翻也沒有，只好跑回家再找，甚至觀照著自己狂亂地在找。可是，我必須坦白說：這個災難很真實啊，雖然同時之間，I₂ 也很真實，所以它們並不是水火不容的啊── I₁- I₂，希望我們之後有機會多談談這個過渡地帶或中介性（liminality）。可是我們一般人都這麼想：你看你開悟了，你覺醒了，你成佛了，你一定是從此無災無恙過一生。沒有。釋迦牟尼佛也沒有，他還是要吃東西，還是會肚子餓，而且吃到不乾淨的東西會拉肚子，拉到流出血來，多痛苦。這是《南傳大涅槃經》上白紙黑字講的啊。

憶銖：痢疾？

老師：這我就不知道了。後來那麼多聰明的人認為開悟後會從此無災無恙，不知道在想什麼哩？

憶銖：大家想要找一個立即解決的辦法。

老師：沒有，大家想的就是在 I₁ 裡創造出一個神。

憶銖：假 I₂。

老師：對，假 I₂。而且這個假 I₂ 沒有任何人能做得到，所以大家都可以鬼混日子。（停頓）這個大家參考。所以我要聲明的是──沒有 I₂，I₁ 毫無意義可言；但是，我也必須明講：有了 I₂，你在 I₁ 中還是要經歷所有的苦難，比如說掉了錢包。但是，無論這聽起來如何混亂，我們還是要找到 I₂。尋找 I₂ 是每一個人的天賦人權和義務。我跟華旭也講過好多次：I₂ 就在這裡（攤開雙手），我很想把它送給你，但是，問題是你要有能力來拿啊。

五、看見鸚鵡的方法

老師：我這是在指那隻鸚鵡（右食指指向天花板）。這是我老師說的：樹枝間有一隻鸚鵡，你看那棵樹上那裡有一隻鸚鵡──問題是，如果你的眼睛不好，你怎麼看得見那隻鸚鵡？你只會盯著我的手指看而已。所以首先你要增強你的視力。

憶銖：老師我想到巧人提出的一個問題，有過 I_2 體驗的人可以感覺到其他人是否有過 I_2 體驗嗎？

老師：通常知道，因為騙不了人。就像我常常講的一件事，而且這個感覺非常具體，例如我們前一陣子才去矮靈祭，有些人唱歌跳舞，感覺慢慢進入 I-I 的狀態，的確我相信也是。那麼，如果你真的在 I-I 的狀態，表示說你的 I_1 已經慢慢消失了，I_2 已經出現了。然後，甚至離純粹的 I_2 已經滿接近了，那會產生什麼狀態？通常都是狂喜。

但是狂喜的感覺太個人了，很難知道，有些人甚至會假裝、扮演。我自己認為，同時有一個感覺非常重要，而且它會化為行動，那就是：你會全然的感恩，你會謝謝所有的人，甚至包括你的敵人。這很容易衡量：你是不是朝朝暮暮都滿懷感恩之心？你是否能全然地付出，無怨無悔？當我從矮靈祭回來後就陷入這樣的感恩狀態，謝天謝地，謝謝身邊的人、眾生、天地，一草一木，過了整整一年，很狂熱的狀態才慢慢地恢復「正常」。

所以你說 I-I 重不重要？I-I 真的也很重要，因為那時候你還不知道 I_2。如果沒有那麼強烈的開心跟感恩──因為感恩是一件很奇怪的事情，它會對你的身心靈產生很棒的效果。你會全然地張開，解除武裝，像個天真的小孩，重點是活得特別開心。關於感恩，你也可

以在其他很多宗教經驗中看見，特別是印度的。在中國的傳統裡，這種感恩似乎反而沒有被特別強調，這個我也不知道為什麼。

所以針對剛剛的問題——是不是可以知道一個人有沒有達到 I2 ？事實上，可以知道，而且只要一談話就知道，因為語言騙不了人：什麼人說什麼話。十年前我常常會舉這個例子：如果你去過淡水，然後我跟你講「淡水老街盡頭有一家星巴克，那個星巴克風景很好，我們晚上八點在那邊見面。」你就問我說：「哪一家星巴克？」我就說：「那個有馬偕醫生跪在那邊禱告那一家。」那你就知道我在講什麼了。如果你對淡水的經驗純粹是旅遊手冊上看到的，你自己沒去過，你就會露出馬腳。因為你不知道有兩家或三家，但事實上只有一家有馬偕醫生跪在那邊。

但是話又說回來，真正喜歡賣弄的人，通常都不曾去過。這個很麻煩，像我知道 I2 是什麼，我反而很不願意談，至少到現在已經九年了，2009 到現在，九年了，不太願意談它，但那種壓力很大：你必須說出來的壓力很大。

憶鉄：老師我想問，因為我們有討論到看見 I2 了，就有一個實相 I2 在那邊，所以其實它就會一直在那裡？

巧人：我剛剛也有一個問題是，找到 I2 後，它會再被覆蓋嗎？

老師：這個是很好的問題。關於 I2，因為是用語言來回答，所以都是一下子回答到左邊，一下子回答到右邊——這又是一個警告：語言會開始打結，使得回答聽起來都是 Yes and No。我可能會在某個場合說，你有了 I2 以後，它就一直在那裡了，它不可能被覆蓋，但是，另一個場合我又會說：I2 會被覆蓋。你看，我每天早上起床都要進行兩個小時的禪修（經行和打坐），原因就是經過晚上睡覺，我的身體

在默默工作，我的大腦在作夢，早上起來時，我猜，離 I_2 的距離就比較遙遠了。所以我需要 MPA 來讓我接近 I_2，讓 I_2 的力量昇起。

六、你一定要冒險

老師：有一件事情跟這個有關，跟減法或削減法（*via negativa*）有關。在之前舉例談到要穿透三身才能抵達「本質」時，有個圖表可以拿到這裡來進一步說明 I_1 的組成元素和運作方式（請參照本書第一章的表4）：我們從 I_2 開始。我們從胚胎的時候就有 I_2。後來這個胚胎慢慢成長就變成了動物體，吃喝拉撒這些全部都是動物體的功能。帶給我們最大快樂的基本上都是動物體，到今天還是一樣，所以千萬要好好的尊敬跟保養你的動物體。這個動物體長出來以後，接下來長的是舊哺乳類體、感情體。嬰兒到十八個月大學會語言以後，不得了了，整個 I_1 都由語言，就是由思想體、新哺乳類體接管了。

這些東西可能還在繼續成長，但是幾乎都是按照語言的邏輯在發展的。同時之間——這是今天才提到的——這些東西，包括整個 I_1（動物體＋舊哺乳體＋新哺乳體）全部都是按照 I_2 的內在邏輯在走，所以這個滿有趣的，我以前沒有講，今天第一次講。

憶銖：I_1 是由 I_2 形塑出來的⋯⋯。

華旭：I_2 是 I_1 的運動核心。

老師：這個 I_2 就是種子，所有的可能性都在這個種子裡面，所以 I_2 是這一個核心。然而，長到後來，I_2 就被完全蓋掉了。葛氏說「你要穿透這個東西」，所以首先要穿透的就是你的思想——也滿對的啊，因為這個思想太強了——再過來是感情，再過來是意：你真正的生命

／意識核心是在這裡（I2），所以這邊充滿能量。

為什麼我們要穿透這三個身體？因為不穿透它，核心這裡的能量沒辦法浮現出來，我們就會死氣沉沉，很不快活，特別是那些天生異稟的人，譬如說藝術家或賭徒，他們三不五時必須穿透日常的安全網來冒險——我一直覺得我們整個人就像顆地球，地心是熾熱的熔岩，而地表地層很厚很安全的地方大概就是死氣沉沉，很無聊。地表什麼地方會充滿刺激、能量呢？就是那火山口，愈靠近火山口，地底的能量冒得愈兇。

所以我們人有時候會很莫名其妙，做一些很危險的事情。為什麼我們要去登玉山，就是希望活得開心一點嘛。所以按照道理，我們因為害怕這種能量，所以用思想、感情跟行動種種的控制，把自己包得緊緊的，又安全又體面，但是卻把自己弄死了。這時，我們每個人大概都需要穿透，不只是奇斯拉克需要穿透。因為把自己包得緊緊的，那麼安全，一定是等死而已啊。

這麼說來，表 4 的「三身穿透圖」和表 15 的「能量垂直升降圖」，事實上可以結合在一起的：為什麼要穿透？穿透三身就是在削弱我們剛剛講的 I1，然後，你不用太在乎 I2 是什麼或在哪裡，因為 I1 穿透以後，I2 自己就會從那個洞裡冒出來。當然，我們也不用妄想 I2 以後一切問題就解決了，因為葛氏說：黑暗可以穿透，但無法消滅。

巧人：我剛剛想到一個問題，老師好像之前也有提過，如果 I1 跟日常很有關係，那「很常動身體的人就需要多讀一點書」，是因為對他來說他的日常就是身體主導嗎？比如說可能有一些同學，做瑜伽英雄二式他就有非常強烈的感受，可是如果我那麼常做英雄二，對我來說它可能很日常的話，尤其我又不帶著覺知地做的時候……是因為這

樣，所以已經常在做身體動作的人，他就需要變成是用讀書的方式？

老師：以前我的講法是，這個社會，也就是 I1，非常聰明，一個人比如說華旭，他有什麼東西可以讓 I1 利用的，I1 就會把他最棒的東西拿來用，所以你就被 I1 用掉了。比如我很會念書，記憶力又好，很奇怪，這個社會就把我弄來當教授。弄來當教授以後，它就把我收編了。除非在那個完整的殼、安全的殼把我弄得死氣沉沉的時候，我去參加矮靈祭、爬玉山、挑戰極限，然後「BANG！」一下穿透了某個東西。不然，我們每個人都是孤伶伶的存在，有責任找到自己安身立命的空間，一旦找到之後你就變成這個 I1 的一部分了，這樣就很難再掙脫。所以，譬如我語文能力很強，會被豢養成戲劇學教授，而華旭身體能力很強，就會變成瑜伽教練或高爾夫球國手。

憶銖：他要變美食家啦。

老師：那你要變吳寶春啊。（大家笑）所以你被這個東西收編以後，你又不夠敏感，過著沾沾自喜的生活……其實也不是你的個人問題，是整個社會就讓你被困在裡面了。這我以前是這樣想。所以像奇斯拉克等級的一位舞者朋友，之前我就常常跟他講說：「你要多念書，最好要多寫作。」為什麼？因為你在身體方面的東西已經熟練到那種地步，甚至是你做任何東西社會都一直鼓掌，鼓掌就是收編，就把你拉回來這個 I1，所以你就根本不可能跳出 I1 啦。

反而像我，身體很糟，但語言很強，這又是另外一種畸型了。可是不知道什麼原因，有太多太多的原因，我去參加了徹夜歌舞的矮靈祭。矮靈祭對身體是很強烈的一種刺激跟挑戰，因為要唱跳一整夜不能中斷。我呆呆地在那裡觀看，原住民朋友很熱情地邀請我們共舞……特別是 Pisui，很重要，我非常感激 Pisui，因為她在旁邊幫

了很大很大的忙，沒有這位天使在旁邊護持，不可能。而且那天晚上剛好原舞者的一群人都來，Pisui 就把我安排在原舞者中間跳，因為原舞者們既會跳舞，又會唱祭歌。

所以你看葛氏講得多好：一定要冒險。不冒險，只在原來的地方天天打坐、持咒、吃素、念經，希望能突破到 I_2，相當不可能。

另外一個相關的結論是：這兩個能力都要很強，尤其是語言？就我自己來反省，我的思辨記憶能力很強，所以我一向都不會強調這種語言能力的重要性，反而再三地強調 MPA 的身體力行。最近幾年來我發現很多人身體能力那麼強，那麼投入，但為什麼十年、二十年過去了都不能突破呢？我發現一個根本問題：我們已經活在語言文字主導兩、三千年的世界了，語言能力不強，你會被這個社會壓迫，被這個社會弄亂，被這個社會馴服，因而沒辦法從這個社會控制中掙脫出來。

七、對牆唱歌，門會聽到

老師：所以剛剛這個問題，事實上也可以繼續談下去，就是說：為什麼需要語言能力很強？但是，相對地來說，我大概因為這方面比較強，因此我從來不把它當作是我的研究旨趣，使得我有很多時間去工作我很不在行的，譬如泛唱、太極導引，這樣反而有一天就穿透了自己。如果我一直工作語言，產生了很多作品跟掌聲，就反而是把 I_1 弄得更銅牆鐵壁了。當我使用身體作為乘具的時候，我會面臨很多的挫敗跟不適應，久了，熬得過來，反而會動心忍性、增益其所不能，就像我有一本書的序言講的，好像是：你敲門敲久了，門會聽到？

巧人：對門唱歌？

老師：對。「對牆唱歌，門會聽到。」這是蘇菲教派的詩人講的。面對著
　　　你一定會碰到的障礙，你怎麼穿越？你坐下來對它唱歌，久了，門
　　　會聽到。的確是這樣。

憶銖：真的，剛剛突然起雞皮疙瘩。突然想到看過的卡通有類似的畫面，
　　　他就在對門唱歌。

老師：所以，怎麼說呢，這些原則就是談一談，相互激勵一番，真的在做
　　　的時候很難講是你身體很強就是擁有莫大的優勢……。

憶銖：不是這樣去判定的。

老師：抵達 I2 的條件或作法百百種，基本上看起來都很矛盾。身體很強的
　　　人要去做語言的東西，語言很強的要去做身體的東西，這是通則，
　　　提醒我們不可安於現狀，不可武裝自己或遮掩自己，而是要往傷口
　　　撒鹽，坦然地面對你的缺陷，雖然這樣都不見得會成功，但是這樣
　　　弄來弄去不知道什麼時候，「BANG！」一下整個人就飛過去了。
　　　沒有辦法保證可以抵達 I2，但是去做的人都有機會。

　　　好，我們今天時間差不多了。我們可以先整理看看，把大架構釐清
　　　楚了，其他要具體回答就容易了。今天整理的時候就按照我們談的
　　　過程把它整理下來，不用做太多刪節，到時候包括馬同學或童同學，
　　　如果考慮到他們的隱私權，到時候再拿掉就好。

巧人：我覺得他們在裡面很好。

華旭：到時候佚名就好了。

（大家笑）

MPA 十問：
第二部分

受訪者：鍾明德老師

訪問者：李憶銖、許巧人、戴華旭助教、林冠傑

訪問日期：2018 年 12 月 18 日

訪問地點：臺北藝術大學阿福草咖啡

老師：我們要繼續我們的談話：「什麼是開悟？開悟是什麼？」這個問題
　　　事實上大家一直重複地問。開悟翻譯成英文是 enlightenment，啟蒙，
　　　這就讓人家聯想到 17 世紀歐洲的啟蒙運動、康德哲學等等──不
　　　過我們今天講的跟這完全沒有關係。今天講的是東方傳統的「啟蒙」
　　　──這個前言好像上次有談過？

憶銖：像《十牛圖》那種痕跡嘛？

老師：對，所以這個就先不用談。我們還是從很具體的事情談起好了。上
　　　個禮拜三的訪談中我不是說我掉了皮夾嗎？我發現這牽涉到一個問
　　　題：我們以為開悟了就活在幸福快樂裡度過一生，什麼困難都不會
　　　有。佛教經典中最簡潔的《心經》一開始就講了：「觀自在菩薩。
　　　行深般若波羅蜜多時。照見五蘊皆空。度一切苦厄。」意思就是說

因為他修行這個叫「般若波羅蜜多」法門——修行了很久，到了很深的地步，得到了一個成果是「照見五蘊皆空」，也就是發現所有的事物、現象都是空的。因為他做到這一點，所以他就度過了一切困難。

當我們純粹只是在讀這種東西的時候，我們很容易想說：「噢！觀自在菩薩很厲害，從此以後什麼痛苦困難都沒有了。」但是我們上個禮拜有稍微談到，因為我的程度很差、很粗淺，所以我目前還是沒辦法理解觀自在或是釋迦牟尼佛這樣的一個完人——這樣的完人好像只要一開悟，一知道什麼是真相，什麼是本質，那麼他在這個世界上的痛苦、困難都永遠不存在了。我到現在都不相信這種事情。

我比較相信老子：「吾所以有大患者，為吾有身，及吾無身，吾有何患？」就是說我活著還是有很多困難。為什麼？因為我的身體還在。等到我的身體沒有了，我就什麼困難也都沒有了。這個對我而言不只是理性上比較容易接受，而是實際體驗上也比較接近真實。

我們上次講的開悟的定義也很簡單清楚，就是說你可以發現實相或是本質。實相、本質是不會變的、普遍性的、不生不滅的。而這個實相就是我們講的 I_2，I_2 雖然很小很少，但卻是我們的，因為 I_2 是我們還沒出生、還沒有 I_1 出現就有的。

沒有 I_2，I_1 毫無意義。I_1 雖然是千變萬化、自相矛盾的，但整個社會卻都承認 I_1。就像葛氏講的：I_2（旁觀的鳥）就是本質，雖然整個社會基本上不太談這個，可是這個卻是我們的。葛氏的 MPA 就是要幫助我們找回 I_2。如果我們可以感覺到或認識到 I_2 才是真的，那就是我說的開悟。

I₂ 會讓你的 I₁ 充滿意義。某種程度上來講，I₂ 也會讓你的 I₁ 充滿喜悅。我現在很幸福快樂是真的，可是我不可能相信這種幸福快樂會永恆，因為 I₁ 本身就不可能是長久的，不可能是幸福的。按照佛家所說的：「諸行無常」，是指所有的現象都是一直變化，一直生生滅滅；講完「諸行無常」之後接著講了「諸行即苦」，是指所有的現象都是痛苦的。

一、找回皮夾之後

老師：基本上這些東西我大概都同意，所以剛剛講這些是因為上個禮拜我們在談的時候，我說我大部分的時候是滿開心的，事情也基本上沒什麼會讓我痛苦的，直到最近這次掉錢包的事情發生：我要來上課的時候才發現錢包不見了！找了十多分鐘，那時候因為要趕來上課同時又要找錢包，慌亂得有夠恐怖。謝謝華旭那時說他很有共鳴，也掉過錢包。

華旭：掉過很多次。

（大家笑。）

老師：掉錢包真的後遺症很強。你會開始想說：它到底在哪裡？被誰撿到了？會不會是被偷？那個人拿著你的身分證去做什麼？拿提款卡去幹嘛？信用卡要不要掛失？會不會有好心人撿到送回來？冒你的名去申請貸款？剛剛那通電話沒有接，會不會是銀行打來的？你晚上一點鐘躺在床上睡不著，整個腦子都在想這件事，很慘啊。

憶銖：意識不在當下，跑去皮夾那裡了。（笑）

華旭：會一直想我丟掉錢包之前到底去過哪裡。

老師：對對對！然後還會騎摩托車去現場看，（笑）看著迎面走來的人就想說會不會是他偷的！

（憶銖笑）

華旭：老師後來在哪裡找到的啊？

老師：真的是受盡折磨──我稍微講一下那個痛苦好嗎？

　　　痛苦是沒有理由的。皮夾不見的那天晚上，我過得也很快樂啊，但是夜深人靜躺下來以後，突然開始想說：「皮夾子怎麼辦？找不到？我也去找啦但還是找不到！」想了好久才發現自己不能繼續這樣想……只要一想，你整個人就會捲到錢包的事裡面，所有的思緒就被抓到了。

　　　不過被思緒抓到也是很自然的事，我們有打坐的人都知道。所以在我想了十多分鐘後，就決定把我的看家本領：台灣內觀中心葛印卡老師教的「身體掃描」給搬出來。但還是很艱難。平常我只要掃描個五分鐘就睡著了，但那天晚上我掃了差不多二十分鐘──平常只要掃到肩膀或手臂大概就睡著了，那天我整個身體掃描了一圈都還沒睡著。

（大家笑）

憶銖：心思都在皮夾，被皮夾子抓走了。

巧人：老師終於體驗到失眠。

憶銖／老師：（笑）因為皮夾子。

冠傑：我觀落陰回來也有小失眠。

老師／巧人／憶銖：真的喔。

冠傑：睡覺的時候怎麼一直有一個綠色的臉出來。

（大家笑。）

憶銖：綠色的臉！

巧人：有時差，回家的時候才進去。

憶銖：也太慢才進去了！

冠傑：觀落陰中在等影像出來，但是一直沒出來。

憶銖：回家就有了。

老師：結果第二天就發現這個陰影一下子變大、一下字變小，你只要有時間去想：「要不要去找一找？」另外一個想法就會浮現：「要不要去掛失？要不要去重新申請這個東西？」禮拜四、五都在處理這件事。後來我跑到關渡警察局去掛失，想說如果有人撿到可以聯絡我。我給自己設定一個停損點，如果禮拜六早上還沒找到，我就去掛失那六張信用卡、提款卡和其他什麼證件的⋯⋯。

巧人：好煩喔，天啊。

老師：所以我感覺好像整個禮拜就活在皮夾子裡面。

我沒有特別焦慮，因為天天還是打坐、經行。只要你活在當下，這些東西就抓不到你。活在當下就是覺知（be aware），你只要有覺性，這些困難就抓不到你。但是，那個低氣壓真的是陰魂不散⋯⋯昨天是禮拜一，早上十點我就跑到戶政事務所開始辦身分證、駕照、提款卡、悠遊卡等等⋯⋯我全部都辦好了，結果晚上回家停車的時候找東西，竟然在車上找到了錢包！

華旭：通常都是全部報銷，而且重新辦好之後才會找到。

老師：連皮夾子都買過新的。（笑）

憶銖：不會啊，滿好的，聽起來滿有趣。

老師：你說皮夾子是虛幻的——我們都知道——就像我們現在所活著的這個世界是虛幻的。可是當我們身在其中的時候，台下看戲的比台上

演戲的還要真實，這該怎麼辦？

（大家靜默三秒）

老師：好吧，我們這個故事就到這樣，還算滿圓滿的收場。

不過整件事就很荒謬，因為本來就沒什麼事情──皮夾子是虛幻的
──可是為什麼過去一個禮拜的能量被拉得這麼低？就像寒流或低
氣壓籠罩在那裡？而且真的就是這件事情的影響，因為我昨天一找
到皮夾，瞬間整個能量又亮起來，整個人又恢復本來應該有的狀態，
那時候我才知道過去這個禮拜被這個東西壓了下來。

我們從這個角度來想想幾個相關的問題：MPA 真的有用嗎？開悟的
意義在哪裡？因為我們還是活在這個 I1 的世界──如果要我講還是
只能這樣講：「沒有 I2，I1 是沒有意義的，而且那個痛苦是沒完沒
了的，就像掉了皮夾這麼一個簡單的事情。」

另外一個相關的事情是天有不測之風雲，譬如說最近一年我臉書上
有三個朋友得癌症，才三、四十歲的年輕人，其中一個三十剛過；
或者，另一個典型的例子：南傳比丘常被毒蛇咬到──你不能說你
修行好毒蛇就不咬你啊？毒蛇一咬，你真的整個生命就陷入一片黑
暗之中，而這個時候修行有什麼意義？如果我很直覺的講，正是因
為生命諸行無常，你不可能知道未來是不是會生病，會不會掉東掉
西，且注定會「怨憎會、愛別離」──這些東西基本上都是沒辦法
控制的──這個時候，你一定要有辦法找到那一個所謂的本質或實
相。本質或實相會讓你的生命帶來一個中心。儘管你將來的生命還
是那樣起起落落，可是任何事情將會是有意義的。

第二個，因為我還是滿強調方法的，就是 MPA 很重要。其中我最
想講的一個關鍵：最重要的 MPA ──在北藝大通常沒有機會講

——很簡單，就是時時刻刻「be aware」，覺知、覺察，培養這個覺知能力就好了。我認為演員在做各方面訓練時，都必須覺知、覺察，必須要努力培養你的覺性（Awareness）。你就是保持你的覺察力，只要有 Awareness，你就會放鬆、專注，而且進入到你要進去的那一個世界。對我來說，開悟的方法也就是這樣。開悟我就補充說到這裡，接著就看你們要怎麼繼續問囉？

憶銖：好的好的！我們擬了十個問題，現在就來請教老師。老師上週曾說，覺得這十個問題都歸於一個總提問：「開悟是什麼？」剛才老師已經大抵回答完畢。接著，我們從第一題開始——或老師覺得從這個問題中有想到其他的問題，或是這個問題可以怎麼問更精準也可以跟我們講。

第一題——老師最初與我們聊到也許可以做個採訪時有提到的問題——「MPA 是如何產生的？」

二、MPA 的起源

老師：好，那我們就一問一答囉—— MPA 是如何產生的？可以分兩方面來講，首先是從整個「斯坦尼體系」來談，亦即，斯氏在晚年發現了「身體行動方法」來作為演員進入最佳表演狀態的方法。從這一點來講，MPA 等於是在現代戲劇這個脈絡中產生的。

斯氏從小就投入到劇場藝術，他的家境很好，又有才華，也因此可以終其一生奉獻給劇場藝術。我們都知道，劇場藝術中最吸引人的就是演員的表演。可是因為西方劇場——特別是在斯氏那個時代——主要還是以文本戲劇為主，所以我覺得斯坦尼還是滿幸運的，

他找到了劇作家契訶夫，所以文本上就很創新，他的文本所要呈現的是一個新的世界，以及，未來世界所帶來的挑戰。斯氏因為排契訶夫的《海鷗》——我想這大家都知道了——把戲劇上的寫實主義排演奠定了下來，於是一個新的藝術、新的世紀就開始了。

斯氏的排演在那個階段，主要還是以思想工作為主，也就是讀劇本、分析劇本，然後按照劇本詮釋去揣摩、想像整個舞台的呈現。演員是用他的身體、聲音的技巧把那個文本角色刻畫出來。這個時候的表演訓練對斯氏而言還只是在摸索，表演就是要很自然，如同生活一般，而不像以前那種宣敘、演講的誇張風格，他初期的工作狀況大概是這樣。

但是後來他慢慢發現，以這個知識建構的方式來塑造角色，要在舞台上成功演出一個角色，很不容易成功。因為事先想像出的東西，排練好的東西，到了舞台上很可能因為不同的狀況——也可能是因為一直重複演出——然後演員就沒有感覺了。所以斯氏在 1906 年的某一次演出中——他那時已經算是滿有名的演員了——他在台上演一個以前很成功地演過的角色，卻發現自己完全沒有感覺。他慌了，這是一個很大的危機，但是他有一點很厲害：他碰到問題會去想辦法解決問題，絕不妥協。

斯氏整個表演體系就是從 1906 年這個危機開始的：這是他第一次知道靈感特別重要，因為一個演員沒有靈感，就不可能做出感人的表演。接下來他探索過的各種表演方法，其中一個就是情感記憶。但情感記憶這個方法後來也發生了問題。他有一個很厲害的演員叫麥可‧契訶夫（Michael Chekhov, 1891-1955），這個學生很傑出，但是後來卻因情感記憶方法而瀕臨精神崩潰。此外斯氏也發現，感

情這個東西不聽指揮，演員沒辦法說排練好、準備好，然後在台上隨時隨地就能夠呼之即來。這不可能做到。他在 1920 年代初就發現情感記憶這個方法有問題，所以，到了 1920 年代晚期他就慢慢地摸索、打造 MPA 這個表演和排演方法。

MPA 作為一種排演方法、角色創造方法，就是演員不再仔細地讀劇本、分析角色，或導演把劇本讀通了做出排練本來指導演員排戲，而是以演員為主，一起集體即興創作出一個劇本的動作線。斯氏發現 MPA 的確有助於演員更容易找到最佳表演狀態。這是 1930 年代斯坦尼發現 MPA 的嘗試。但斯氏在 1928 年心臟病爆發後身體已經不太好了，所以並沒有太多機會把 MPA 真正的加以完善。MPA 真正的發揚光大，得跳到二十幾年後，也就是在 1960 年代的葛氏手中。

葛氏這個人很厲害，為什麼我說他厲害？因為不知道為什麼，他從小就對東方的宗教、哲學、瑜伽、禪修很感興趣，而且葛氏所談到的東西，已經不只是說怎麼樣把一個劇本的訊息傳達給觀眾，葛氏關注最多的是：「演員怎麼樣在觀眾面前轉化成另外一個人物或角色。」轉化是他很大的一個關心。葛氏非常崇拜斯氏，所以他就憑著念書學習了斯氏的 MPA 這個方法。

此外，主要是透過瑜伽：葛氏自己做瑜伽，對我而言，瑜珈就是一個非常經典的 MPA。葛氏從瑜珈裡面找到了演員的身體訓練方法。所以葛氏同時就做這兩件事情：用瑜珈這種 MPA 來訓練演員的身心，同時另外一個做法就是用 MPA 來幫助演員創造角色。葛氏從《衛城》（1962）這個演出開始，經過很重要的《浮士德博士》（1963），再進入到《忠貞的王子》（1965），終於在跟奇斯拉克

工作的時候找到了演員轉化自己的方法。

轉化，如果按照我們剛剛講的斯氏脈絡來講就是：你用有意識的方法，找到了下意識的靈感，有了靈感就會進入最佳表演狀態。這就是葛氏在 1964 年 8、9 月間找到的東西。這裡面有很多細節非常有趣，怎麼說呢……這種東西在找到之前真的是什麼都搞不清楚，不像現在我們回過頭去看那麼容易，好像只是這樣那樣就找到啦——事實上，那是因為已經找到了，所以我們就覺得理所當然。葛氏那時所找到的方法，他稱之為「出神的技術」。

《忠貞的王子》在 1965 年演出大獲成功以後，大家開始相信原來葛氏講的這些東西是真的，而不只是葛氏崇高偉大的想像而已。這個成功滿重要的，讓那些不信邪的人必須重新檢討自己。但是我覺得更重要的是之後——我那時候讀的時候還蠻感動的——他們 1965年的《忠貞的王子》是奇斯拉克一個人可以進入到那種狀態，換句話說，就是這個人有辦法掌握到這個技術，然後每天晚上演出的時候幾乎都可以進入到那個狀態：最佳表演狀態，或是出神狀態。之後葛氏說每一個演員都要能做到。他們的劇團大概有 7、8 個演員，所以接下來 3、4 年就在一邊排練新戲，一邊琢磨出神的技術。可是後來就發現，好像除了奇斯拉克以外，其他人並沒有很成功地做到？

憶銖：對呀！這個也是我滿有疑問的地方。

老師：為什麼會這樣？

華旭：一對一跟一對多還是很不一樣。

老師：一定要一對一。但是葛氏跟其他演員也是一對一啊。

憶銖：對其他人也是一對一？

老師：對。但是通常只要有一個人跑了一百米十秒鐘以內，下一個跑到十
　　　秒內的比較容易。

憶銖：對呀，照理來講應該是這樣。

老師：對，可是就是沒有啊。這方面的資料很少，很值得進一步探索。但
在某方面來講——我們這樣講下去我回答不好可能要打掉重做——開悟也
是這樣。有一個人開悟了，不表示你的同門師兄弟就會跟著開悟。

三、後劇場的葛氏：探索究竟

老師：我剛剛想講葛氏最重要的一件事就是：1970 年以後他就不再排戲了。
　　　但是，他還是一直用 MPA 在探索，而且是從 1970 年到 1999 年，
　　　有將近三十年的時間——是他在劇場排戲的十年的幾乎三倍——那
　　　他這個表演天才花了三十年在做什麼呢？

憶銖：他是不是就是在那時候找各種 MPA？各種出神的技術？

老師：對，各種出神的技術，這有點難講。我最近兩三年才把葛氏的睿見
　　　結晶為這個 I_1、I-I、I_2 的垂直升降來講，因為會比較簡單明瞭和平
　　　易近人：出神狀態、最佳表演狀態或靈感狀態都是在 I-I。I_1 是我們
　　　日常的能量狀態；I_2 則已經是純粹的、未顯化的能量，因此，嚴格
　　　說來，不是語言可觸及或我們可以「體驗」的。相形之下，這個 I-I
　　　語言多少可以觸及，而我們多少也可以「體驗」。更重要的是，劇
　　　場表演會需要 I-I，藝術創作需要 I-I，日常生活需要 I-I，整個社群
　　　的生命也需要 I-I。但是，為了獲取 I-I，我們將會需要 I_1 和 I_2 這兩
　　　個能量狀態才能說明清楚，如表 15 的「能量的垂直升降圖」所示。
　　　葛氏在 1964 年夏天就找到了「出神的技術」，也就是抵達 I-I 的

MPA。既然找到了，他的整個研究工作應該就結束啦？可是並沒有結束，因為他找到的東西不是所謂「究竟的」。要究竟，就一定要找到 I2。I-I 只是從 I1 往 I2 移動中的一個過渡狀態。

走出劇場才能找到 I2。因此，在 1970 年代，以「類劇場」（Paratheatre）和「溯源劇場」（Theatre of Sources）之名，他一方面傳播 MPA 的福音，將出神的技術跟年輕人分享，一時之間頗有「天上的國」即將降臨的氛圍。同時，藉著這些「相遇」或「溯源」的活動，葛氏自己明查暗訪世界各地的溯源技術（MPA），譬如印度教的瑜伽，佛教的禪修，回教的蘇菲轉，薩滿傳統的療癒歌舞等等，這些都是人類祖先流傳下來的到 I2 的生存技術。但是我覺得他不只是要尋找各式各樣的 MPA，而是要找到——「這個」，也就是 I2 ——這個確定的、最終的、本質的或實相的東西，而「這個」才是葛氏的終身目標。MPA 只是手段或工具。

所以，現在稍微做個總結：如果要完整地講 MPA，應該是從斯氏解決演員的表演跟排戲的問題開始，在 1930 年代開展了這種從身體出發的演員工作方法。然後，葛氏在 1960 年代重啟 MPA 的研究，透過像瑜伽的身體訓練、哲學，把靈感或出神狀態很確實地掌握下來。但是，我們不可能一直處於靈感狀態或出神狀態，所以他覺得必須繼續溯向「源頭」，也就是他後來講的本質（essence）、覺性（awareness）或旁觀的鳥等等 I2。

葛氏不是搞理論的，似乎也不屑於體系一致或用字嚴謹。比如「動即靜」這個詞影響我很深，給我幫助很大，但葛氏講「動即靜」，有時是指 I-I，有時是指 I2，對他而言似乎沒有澄清的必要：他有變化的自由啊，而且，巨人也是慢慢長大的。70 年代晚期，就是溯源

劇場時期，他講「動即靜」，後來他就不講了，可能因為那時候他還沒有把 I2 和 I-I 區分開來。

我去矮靈祭之前，從來都沒接觸這種禪修的東西，實踐沒有、概念也沒有，甚至還以無神論或人文主義沾沾自喜，看不起那些怪力亂神的東西。我記得 1998 年從矮靈祭回來之後，有人跟我講：「你好像進入了三摩地。」我立刻反問：「三摩地是什麼？」可惜那位高人朋友也講不清楚。

憶銖：三摩地？

老師：三摩地，*samadhi* 的音譯，也有人譯為「三摩地」或三昧真火的那個「三昧」，比較通俗的說法是「入定」。現在這些東西我已經熟到不行，天天混在一起，可是以前我連「三摩地」這個字都沒聽過──那年我 45 歲，你看，都過了大半生了，從 I2 來說，真的是白活了。葛氏講「動即靜」的時候，事實上他同時指「三摩地」和「本質」──你看，這些名詞有夠混亂了吧？所以，我們後來才決定使用 I-I 和 I2 來取代它們，重新定義它們。

MPA 是 Method of Physical Actions（身體行動方法）的簡稱，現在好像變成是一個專有名詞了，主要是因為華人不喜歡多音節的專有名詞，老是會把超過三個音節、四個音節的字眼濃縮成兩個或三個音節。所以斯坦尼斯拉夫斯基就變成了斯氏，而「身體行動方法」每次要講六個音節很囉嗦，乾脆就叫 "MPA"。MPA 就這樣面世了，還滿新鮮的，很多人會猜跟 MBA 或 MP4 有啥關係。

憶銖：好！

老師：以上就是「MPA 是如何產生的？」──我覺得講得太囉哩囉嗦了。

憶銖：不會！我覺得講得很好！

老師：謝謝。

憶銤：我剛剛自己有一個很強的感覺是——MPA 是從戲劇中產生的這件
事情，讓我重新再思考這個東西一次，我不知道是什麼，我還在理
解。

老師：這滿有趣的喔？事實上也非常非常重要：為什麼不在外文系、哲學
系或人類學系，或者，為什麼不在美術系產生？

憶銤：對呀。

老師：為什麼在戲劇系發生？因為戲劇系才會那麼著重身體鍛鍊，同時又
很注重文本詮釋。另外一個原因是：戲劇系滿著重實踐跟實效，任
何事情「你做到了才算，沒做到不算。」

巧人：會不會跟去掉自我有關？因為如果要演一個角色的時候。

老師：扮演一個角色，對，你要去掉你原來的自我。

老師／憶銤：去掉你原來的 I1。

華旭：這跟上次佳菜提到的一樣——休·傑克曼演金鋼狼，跟某個東西扮
演休·傑克曼。因為這個東西在舞蹈系就很難，因為如果純粹動身
體的話，MPA 在舞蹈系應該會成立才對。所以它還是有更多像知、
情、意，很多種不同的層面，這些是在戲劇這個領域當中可以完成
的，對我來講。

憶銤：可是如果他一開始是要更好地扮演某個角色，那會不會之後要做的
反而就做不好了呢？比如說「動即靜」，奇斯拉克進入了最佳表演
狀態，所以能更好地扮演，甚至是不只是扮演，他轉化了。可是如
果要再繼續去 I2，他其實要脫離戲劇這個範疇。對我來說，MPA 在
戲劇裡面很難往 I2 前進。

老師：嗯，也許。

憶銖：他會到 I-I，但不會到 I₂。

老師：為什麼大家會那麼重視 I-I ？因為 I-I 就是斯氏講的靈感狀態，跟創
　　　造力有關，跟生命力有關。沒有 I-I 那種豐沛的能量，創作會變成
　　　只是在抄襲、模仿現在流行的東西，所以豐沛的生命力很重要。

憶銖：那我們進下一個問題。老師有要休息一下嗎？

老師：我可以。

四、MPA 之必要

老師：下個問題，「為什麼非得說 MPA ？」這個問題可以很多角度來談。
　　　如果從我的關心來講就是說，每一個人都會面臨生命的問題——我
　　　一直在 I₁ 的世界打轉，起起伏伏，成功失敗，快樂痛苦，沒完沒
　　　了。有沒有辦法從這樣的輪迴或者是起起伏伏中，找到一個方法停
　　　下來，或者說，找到解脫。

　　　這個問題是每一個人都要面對的，所以，為什麼要有 MPA ？從我
　　　自己的經歷來講可能會具體一點。我不知道是什麼原因，有一個晚
　　　上跑去參加矮靈祭，然後就被帶到 I-I 這樣的一個能量非常豐沛的
　　　狀態，我那時候用葛氏的話語「動即靜」來稱呼它。

　　　那個狀態太強烈了，過了一個月、兩個月、三個月都還是那樣諧和
　　　跟快樂。在那個狀態，我覺得這大概就是一般人希望的，生命不要
　　　一直這樣起起伏伏，可以有一個圓滿的地方。所以，我那時開始就
　　　一直在找這個東西，尋找這個「動即靜」。

　　　尋找「動即靜」——對我來說，很特別的是，我竟然會強調「身體
　　　行動」而不是念經或讀書，很直覺地覺得那個不夠。在矮靈祭上我

並沒有念經或讀書啊。所以我後來做的各種東西，不管是吟唱、OM、太極導引、歌舞儀式，基本上都是身體行動為主的。所以為什麼要 MPA，可能就是受到葛氏的影響，覺得知識在這方面沒辦法給我太多的幫助。從後見之明來說，有個重要的線索是儀式：矮靈祭是個由神話、禁忌、祭歌和祭舞組織而成的神聖儀式。我那時候已經很清楚，各種神話對我都只是知識而已了，可是，那些旋律優美哀傷的祭歌卻很吸引我，似乎可以做為引領我回到動即靜的線索。

我對儀式的看法比較是佛洛伊德派的：儀式的作用在解決無法解決的問題。這點跟我的後現代藝術觀——藝術是呈現那不可再現的——似乎殊途同歸。再說，那時候我已經 45 歲了，中年危機之外，45 年的人生基本上都在閱讀書籍、生產知識，可是那些知識反而把我困住在 I₁ 了，反而是矮靈祭那天晚上的歌舞儀式把我從那個困境裡拉出來。

所以建構成 I₁ 世界最重要的東西就是語言，或者是語言的理性，然後整個社會都建構在語言跟理性上面，而身體行動，像唱歌跳舞，反而就是可以打破語言跟理性的桎梏或控制。從矮靈祭回來以後，我很直覺地，同時之間念很多書，念的書都是告訴我不可以被理性控制住。這邊我舉一個例子，有一天突然有人介紹我奧修的書，但她不是跟我說奧修的書很棒你去看，而是說：

鍾老師，你的新書怎麼跟這本書一模一樣？

這還得了？有抄襲之嫌？我立刻拿過來看，原來是奧修寫的《本來面目》，講禪宗的。我翻看了一下，放下心來，講的方法是一樣，

但每一個字都不一樣。我發現奧修講得滿有趣的，平易近人，而且三不五時就會講個黃色笑話給門徒聽。奧修的每一本書，重點都大同小異：「去掉頭腦，頭腦是假的。」去掉頭腦你就會找到真正的解脫或是真正的快樂。他的訊息很簡單，生命是非常快樂的東西，但頭腦把它弄壞了：去掉頭腦幾乎就是我們這裡所說的削弱 I1。

發現奧修之後，我立刻買了三、四十本相關的書，一兩個月就全部看完了。有些真的幫助很大：他講了很多奧義書、奧祕之書，講了葛吉夫，講了老子、莊子、佛法的東西，從學術來說可能很不嚴謹，但是，尺有所短，寸有所長，我特別喜歡他的《奧祕之書》和《金剛經》，還記得英文版的《金剛經》是 2001 年暑假在峇里島看完的。

對抗理性之蠻橫庸俗最直接的辦法，就是讓話語安靜下來。你只要把注意力放在身體行動上面，喃喃自語的理性束縛就會慢慢地鬆開。這是可以經過實踐來再三驗證的。我從矮靈祭回來之後，每天早上會點一盞小小的燭火，對著燭火唱矮靈祭祭歌至少一個小時——我也忘記為什麼會產生這個儀式——早期是 Pisui 教我唱這些祭歌，後來我就自己放錄音帶跟著學唱。那是還沒有 MP3 的年代？現在回過頭來想，唱祭歌是很棒的一個 MPA 呢，跟各大宗教的持咒或誦經十分相像。持咒在印度教、佛教裡是非常基本且重要的 MPA。所以為何非 MPA 不可？為了要把壞理性的、大腦壞掉的 I1 削減掉，讓我可以進入到很開心、「動即靜」的 I-I 狀態。

五、非得論述 MPA？

華旭：老師，那為什麼一定要「言說／論述」MPA 呢？為什麼要用論述的

方式去討論 MPA 呢？如果這是一件本來就是在「做」的事情？就
像老師在《MPA 三嘆》一書有提到，有些人一直都在做，那為什麼
要去說這些事情？

老師：兩個回答。第一個，沒有論述的話，沒有人會相信。很基本的，
你的瑜伽教室要招生，你一定要回答這些根本問題：「瑜伽是什
麼？」，「它會帶來什麼好處？」，「我可以相信你嗎？」，在開
始做之前，你會面臨至少這三個問題，都很簡單，但你都必須正確
地回答，所以你就必須論述它。

華旭：《印度巡密之旅：在印度遇見瑪哈希》的作者在旅程中遇到任何宗教、
任何神蹟，幾乎什麼都不信，直到遇到火焰山的拉曼拿尊者，可是
在我印象中，拉曼拿尊者似乎沒有說什麼話，只是很沉默地打坐。
可是卻是這個頭腦很堅強的作者，唯一一個覺得可以跟著一起打坐
的師父。

老師：作者見到拉曼拿尊者後，不是被他的開示感動了嗎？後來他也寫了
很多關於拉曼拿尊者的書，而且他之所以會接觸到尊者，就是因為
也有很多資料傳出，連尊者每天的講話都有弟子在整理。

　　所以說，為什麼還要論述？第二個理由是為了讓更多的人得到「法
益」，方法帶來的益處。你不講的話，對方本來就不知道；你講了
他也不見得相信，但還是要講。論述是很自相矛盾的，沒辦法。現
在很自然的，有些人生活中會碰到瑜伽，有些人會碰到基督教，有
些人會碰到佛教，有些人會碰到媽祖徒步進香──我也覺得自己很
幸運吧，就碰到矮靈祭。為什麼我們有機會碰到？因為已經有了論
述在支持這些 MPA。你不論述的話，再好的 MPA 都無法散播或傳
遞出去，甚至會被打壓。

巧人：那為什麼要把這麼多不同的方法，都用 MPA 來貫穿？

老師：我想可能是時代潮流的關係，可能和過去一百年人的生命狀態改變有關。一百年前，那時候的人多重視知識、文字：有一次我聽李登輝談到卡萊兒的《英雄與英雄崇拜》這本書，他對理性和知識的崇拜讓我暗自心驚，因為我這一代的人絕對不會對理性主義有如許的信心。很明顯地，過去一百年，我們對文字理性獨大所帶來的東西——譬如人文主義——已開始懷疑，特別是兩次世界大戰之後，大家發現所謂的理性主義沒有給人帶來幸福快樂，反而帶來毀滅。

所以從 20 世紀初開始，西方的主流知識分子就開始對東方的禪宗、瑜伽產生很強烈的興趣。斯氏和葛氏就是西方知識分子的菁英，這兩個人剛好就占據了整個二十世紀：斯氏在 1910 年代就為印度哲學和瑜伽所吸引，葛氏在 1950 年代就對東方的神祕主義感興趣，同時開始練習瑜伽。他們都走在時代的尖端。為何如此？就是因為理性主義帶來的禍害，反而讓他們找不到生命的出路，或整個社會的方向。

其中一個很重要的重新反省是：我們開始懷疑西方理性主義的身心二元論基礎。身心二元論強調身（感覺）心（大腦）是獨立的，而且身必須由心指揮。因此，我們是理性的動物，身體只是干擾而已。1960 年代之後，有一股身體熱思潮興起，像梅洛龐蒂的知覺現象、傅柯的性史，就強調身體決定了我們的思考，身體並不只是理性的附庸。在文字思考以前，我們都已經學會動作思考（thinking in movement）了。

為什麼要用 MPA 來談這些方法？可能是因為 MPA 符合這樣的身體思考傾向：就是知識不再只是理性、文字、大腦的東西；知識之

所以能成立，很多都是我們的身體已經決定好的。這種對知識的反省，我不是從梅洛龐蒂的現象學或傅柯的知識考古學著手的，反而是無意中從葛氏的 MPA 這條路殺進來的：「做了再說」，「做到了你就知道了」。我發現這個方法論非常重要：你的知識——特別是跟創造力和生命潛能有關的知識——不能只是從其他的書裡，從其他人的理論裡面推論出來，而是來自於你朝朝暮暮的「自我修養」（work on himself, 這是斯氏的招牌用語）。知識是一種行動能力。我發現這種知識論跟東方的修行傳統很接近，而傅柯晚年也主張「修養自己」或「照顧自己」，他說：「人不淨化自己是無法接過諸神手中的真理的。」

華旭：第一批提出身體哲學的人，他們可能是真的有某一個強烈的感覺，所以他們發現原來不是大腦，而是我的身體在主導。可是後來二三代的人，他們必然是沿用前者的發現，但只是把身體變成一種論述，完全沒有身體感可言。

我跟祐誠也有聊到，這個東西應該是幫助寫學術論文的人可以反過來必須要先有實踐的能力，你實踐過後得出來的東西才有辦法寫作，不然就只是空談而已。

六、知識是一種做

老師：不只很空，而且有點恐怖。你只是在文字上、思辨上找到一個妥協的點，綜合眾家說法，提出一個勉強說得過去的假結論而已。但你沒有真正知道那到底是什麼。

我現在舉一個簡單的例子，我剛剛不是說我覺得楊儒賓很棒嗎？儒

家身體觀的講者。在我和他的講座對談最後，我問他一個問題，突然很好奇他會如何解決這個問題。問題是這樣的：「想請教您對王陽明一直很強調『致良知』、『知行合一』的看法是什麼？以及王陽明是怎麼做到『知行合一』的？」

我講這個有點邪惡，因為我自己很清楚，或是說我有我自己非常特別的看法。考一下冠傑好了，「良知」是什麼？

冠傑：I_2。

老師：好厲害，沒錯，良知就是 I_2。那「知行合一」呢？

冠傑：I-I。

（冠傑答對了，眾人笑）

老師：我就想如果我可以跟楊老師合開一門課，那過了半學期，我們全部可以統一這些術語。我為什麼這麼清楚？因為我有做的基礎，所以我不用去看幾百幾千本的王陽明研究——在日本有幾百個王陽明大師，寫了許多精彩的論述，細緻到王陽明哪一天見了哪些人說了哪些話都知道——我只有買了幾本，偶爾翻一翻而已，基本上我還沒有正式開始做這方面的研究。可是很奇怪，我一看「致良知」、「知行合一」就知道王陽明在講什麼，就是冠傑剛剛講的：良知是 I_2，知行合一是 I-I。

你要怎麼去到 I_2，朱熹所說的「去人欲，存天理」，就是如此。你要怎麼達到 I-I，把 I_1 消滅，I_2 就會自動浮出來，浮出來你就會進入到「知行合一」的 I-I 狀態。知行合一是很喜悅、很圓滿的狀態，而且整個社會都很渴望它。大部分的知識都是社會性的，語言性的，因此就只能講到 I-I，儒家主要也就講到這裡了，但王陽明還滿厲害的，他講到「良知」。我說的這些其中可能有些差錯，有些細節有

待商榷，甚至會被一些蛋頭學者罵死，那也無所謂。因為我只是以我實際經驗到的東西來佐證它，錯了我就修正，但是我有方法論的優勢。

憶銖：那楊儒賓老師怎麼回答？

老師：楊老師是個聰明而有熱情的人。做任何事情，我覺得聰明人最重要的是熱情，如果沒有熱情，這個人做什麼東西我都不會相信。因為熱情才可以讓你做十年、二十年、三十年。但熱情只是一個必要條件，不是充分條件。我覺得楊儒賓教授對儒家的身體觀充滿熱情，是下過很大的功夫的，這也是二十世紀慢慢變成顯學的知識：他那麼聰明，又在台大、清大文史哲界養成學問，所以他能掌握住這個知識的脈絡而進行有說服力的分析和批判。我非常喜歡讀他的各種著述，不會浪費時間。

如果是我被問到「致良知」的話，我可能會完全相反，但也會充滿熱情——儘管我不是王陽明學者——我會從王陽明從小想做聖人，出入儒釋道，然後在生命最黯淡的時日，突然有了「龍場大悟」，那是天搖地動一般的經驗，然後，他又是如何在 I-I 和 I2 之間，在真理和學派之間來來回回掙扎。王陽明對我來說滿重要的，因為他有龍場經驗。關於王陽明，我最想問的問題是：他的 MPA 是什麼呢？「事上磨練」和「靜處打坐」？他的門人有到達 I2 麼？沒辦法說得更具體嗎？

王陽明之外，另一位常使我心有戚戚焉的是六祖惠能。因為他的開悟事跡就很明顯，但也充滿了虛構元素，我在其他地方討論中談過，這裡就不再重複了。其他有很多開悟的禪宗祖師，但幾乎都變成了聊齋誌異或荒謬主義的筆記了。

憶鉄：剛好我有個疑問，那公案中也有許多開悟的記載，那公案的開悟算是什麼呢？

老師：公案一般來說是——用語言、理性來去掉語言、理性，很糾結在語言和想像裡，所以我比較不喜歡這個方式。我比較喜歡離開語言遠一點，省去定義、翻譯和詮釋的麻煩，比較直接。禪宗有用參話頭這個方式來把行者逼到語言的盡頭，但是你若到禪宗的禪堂看看，你會發現公案只是其中一個方法，甚至是因材施教才有的方法，主要的還是戒、定、慧，每天要掃地、鋤草、擦地板、煮飯、修葺、栽植、修橋、補路，還有其他一堆動身體的工作。公案會被流傳，主要是因爲讀書人只會念書，比較偏好記錄公案而已。因為讀書人本身缺少身體行動的理論架構，所以就算他們有看見，也無法理解，也無法被記下來，也就難以流傳了。對我而言，掃地種菜就是最好的 MPA，超重要的。

還有一個MPA也很重要，但幾乎學者專家都不怎麼強調：過午不食，中午過後就不能吃東西——雖然你可以辯說這只是 MPA 的配套措施，沒錯，但是對一個進行 MPA 鍛鍊的人，能夠每天早上三點半起床，這也是種 MPA 了？這些都是朝朝暮暮、夙夜匪懈地在工作你的身體。這些身體行動對很會念書的文人學者們來說，大多只能有看沒到，所以傳來傳去就只是黃庭堅怎麼聽到瓦破聲開悟之類的記載，把它們當成很玄的小故事來看，完全忘了那是日積月累的十年磨一劍啊。

冠傑：可是克里希那穆提就好像只要「知道」，也不用動身體，或是特別修行？

老師：這些大師們有時候真的很討厭，自家人在一些小地方吵來吵去——

也許是他們的門徒小心眼？我對他不熟，但他講「覺性」很吸引我。他說得很詩意，也很嚴謹，但是中譯本多沒有翻出來，所以，誤會很多……我們今天就談到這裡好不好？今天已經講太多了，遠超出MPA 的言說極限了？

憶銖：那我跟巧人各選一個問題，再請老師回答就結束？

（憶銖和巧人挑選問題中）

老師：我繼續回答冠傑的問題。克里希那穆提還是活在教規很嚴苛的教派之中，他是教主，所以每天打坐跟獨處的時間很多。

冠傑：他書上的理論都是寫觀照，但是他沒有寫任何身體行動。

老師：觀照就是最棒的身體行動啊：你可以坐著觀照，走路觀照，吃飯觀照，睡覺觀照，一邊開車，一邊觀照。但說實在的，我對他缺少熱情。我有他幾本書，以前讀他中文的東西都讀不下去，有一天開始讀英文版，發現英文非常優美，講得很細膩。

七、師父是──？

憶銖：老師我們選好問題了，第一個問題是──師父之必要？葛氏說「老師的觀照現存（looking presence）有時可以做為『我與我』這個關聯的一面鏡子」，那大麻或培藥特仙人掌可不可以是師父？

老師：師父非常非常重要，就像我自己如果沒有葛氏的導引，我自己走了幾步路就會迷路。也不是只有葛羅托斯基，像釋迦牟尼、六祖惠能、印度的大君對我也都非常非常的重要。

沒有師父的話你根本走不出去，因為我們現在講的是垂直方面的知識，也就是 I_1 到 $I-I$ 到 I_2 的層面。我現在若是要在 I_1 的平面上研究

一個化學理論，也許我自己念書都能打通，頂多浪費一點時間。但是這種牽涉到身體行動的工作——「垂直升降」相關的學習——一定要有師父，因為岔路太多，干擾太多。你也一定需要別人的榜樣，給你鼓勵。師父是過來人，也吃過了所有的苦頭，所以，你就模仿他，聽他的話去做。

關於師父我想到兩個值得一提的看法，首先，是巴爾巴的講法：

> 劇場是種當下的藝術，這點毫無疑問，因此，對劇場懷有熱望的演員，務必要學會防範「逢場作戲」之類的無根性危險。這點不可能在戲劇學校學會：唯一的可能是跟師父學習。我一眼就能認出那些曾經跟 Decroux 工作過的演員或導演：他們的技藝超群，散發著一股認真和幽默——這種態度叫他們顯得突出，成為那種有圖騰的藝術家。

> 這種師父非常稀少，而他們對學徒無止境的要求、把學生逼進牆角的傾向，也跟我們這個時代的精神大相逕庭。那些能找到師父、為師父接受，進而透過師父的要求，找出自己天生與俱的豐厚資源的人，只是幸運的少數。大多數的人不會想要這種壓迫束縛。可是，對有些人，這卻是種迫切的需要，使得他們甚至必須從大師的文字、言說中創造出一個自己的師父來。對有些人而言，師父是藝術上的超我（superego）；對其他人，可能只是個「親愛的」觀者。

> 我的師父是葛羅托斯基。雖然我們年紀相若，我跟他在歐柏爾度過的時日卻給了我很多、很多。那時候的葛羅托斯基依然默默無聞，處境維艱，因為波蘭共黨當局並不欣賞他

的作為。他為了能做自己想要的劇場所祭起的能量和精明，直到今天，依然是我的典範。

　　一方面你需要個圖騰，亦即，某個你認識的或古老的藝術大師，他的典範會一直刺激你上進，叫你齒牙手腳並用地掛在那裡也不放棄。另一方面，你必須順其自然，根據你自己和你所知的，找出自己的道路：勇敢地剪斷那供養你的臍帶，開始用自己的肺呼吸。

巴爾巴常常寄給我他的新書。有天晚上讀到這段話莫名地感動，於是，有一天要出博士班的入學考試題目，我還特別把英文版打字出來，請考生自己把它翻譯成中文，再「請你說明一下，同不同意，為什麼？」

第二個聯想是葛氏的上師拉曼拿尊者的強調：真正的師父不是外在的，不是拉曼拿，不是葛羅托斯基，不是釋迦牟尼佛或任何人——師父是你內在的本質，你的 I_2 就是你真正的上師。我們在不認識 I_2 之前，常有需要把自己內在的 I_2 投射到外在的一個上師身上，但真正會引導你的，是你內在的那個上師。的確是如此。所以用一句話總結：「最好的上師，就是你內在的覺性或 I_2。」

至於大麻或培藥特仙人掌可不可以是師父——它們只是工具。就像 MPA 也只是工具。就像在矮靈祭上，我們喝的小米酒，也是一樣。小米酒對我們而言的意義是什麼？

華旭：幫助我們加速進入到某個狀態？

憶銖：催化劑？

老師：或是幫助我們把 I_1 盡早去掉或鬆開——因為喝完酒不就會大舌頭

嗎？講話就比較慢啦。所以大麻或培藥特仙人掌，適當的運用是可以幫忙解除 I_1 的武裝的。甚至你要把它的重要性拉到師父一樣也可以，像印地安人不就把神聖煙斗拉成指導靈的地步？但是這必須非常小心，最好是在儀式的脈絡裡面來小心使用。

對我個人而言，沒有大麻或培藥特仙人掌這個需要。因為最重要的上師就是你自己裡面的覺性，或 I_2，那是真正最重要的。有了覺性，當下就圓滿了，不需要外在的催化劑。

憶銖：接下來是最後一題。今年的矮靈祭有何不同，為何對您來說已經「圓滿」了？

八、答案在風裡

老師：我很想多談，但這個問題會牽涉到一些敏感的人事物——其實也沒什麼不可說的啦。今年的矮靈祭我一直比較擔心，主要是從去年五月的文學獎事件開始，有點莫名其妙，但我們都被捲進去這場「來了，來了」的風暴中了。關於這點我真的很佩服華旭，很厲害，逆來順受，我做不到，我的話早就逃走，飄洋過海到美國去另尋新生活了。

憶銖：到這種地步啊！

華旭：其實我也很想，但沒有錢。只有五千塊只能去屏東。

老師：今年的矮靈祭，我把研究所同學放牛吃草，只照顧好關渡講座大學部的同學。但也簡化很多：以前我們會買扣子、縫祭服、上山練唱、租房子、唱祭歌，從下午一點半上課到晚上十點，讓大家慢慢地進入狀況。今年就完全沒有了，我只像是一直在禱告，希望大家可以

平安順利，都可以找到最好的、自己最想要的東西。

整個事情慢慢地推進，到了矮靈祭我們上山那一天，2018 年 11 月 18 日，星期日，晚上七點多開始下雨了，雨愈下愈大。小郭跟我在祭屋旁的看台上居高臨下，撫今追昔：

> 二十個年頭之前，
> 我們兩個人就在這裡啊！
> 多麼奇異的恩典，二十年後，
> 我們兩個人還在這裡。

小郭問了我很多問題，我就直接回答，其中包括以後大概不會再來了，因為年紀大了，要整個晚上這樣唱歌跳舞，可能也過了這個年紀了。

另外一個最重要的，只要這次矮靈祭大家圓滿結束，這方面的研究探索就完成了，沒必要再多做。這個講起來是大腦的講法，但對我自己而言就是——不需要了。要做，也 OK，但也沒什麼一定要做的。為什麼今年對我來說已經圓滿了？內在方面，從 I_1 — I-I — I_2 的垂直升降這方面，經過二十年的研究發展，已經沒有疑惑了。此外，這個探索本來只是我個人生命的需求，關起門來做就好了，結果陰錯陽差，2010 年被迫講出來了，那麼七、八年講下來，今年又出了 MPA 三嘆這本書，所以該講的也講得差不多了？接下來在北藝大繼續上課也可以，到中國大陸去交流也可以，原則上就是讓越多的人有機會接觸到，就像葛氏讓我有機會接觸到藝乘和 MPA。

所以，這次的矮靈祭對我非常圓滿，謝天謝地，說圓滿主要是感恩

一切有情眾生，但又不好說的那麼肉麻。所以，我記得那時跟小郭
這麼說：「現在感覺應該就是隨風飄搖，Blowing in the wind ！」，
中文有一句話叫「風中殘燭」，應該就是⋯⋯。

憶銖：不不不，翻譯過來應該不是這樣。

（大家笑）

老師：在那邊撫今追昔，所以難免就想到 "Blowing in the wind" 這首反戰
的青年之歌，那是希望充滿的 60 年代啊。另外一個很重要的心態
是，如果風從東邊吹來，就讓它把你吹到西邊；那從西邊吹到東邊，
你就到東邊去，因為西邊跟東邊都需要這一套東西。

舉個簡單的例子，就是太極導引。你只要來上這門課，一個禮拜兩
個小時，這兩個小時老師就能讓你 I_1 慢慢地削弱，差不多進入到 I-I
的狀態，然後下課的時候你又回到 I_1 的世界。但至少這個東西，你
已經體驗過，慢慢的累積。當然最好的就是你每天打太極導引兩個
小時，若是可以做到，那真的很好，繼續如此，I_2 就會愈來愈強，
不知道哪一天，I_2 就會出來了。

這個大概是我最近感到的圓滿，跟這個有點像。這個雖然還是不圓
滿，但卻是我們在 I_1 的世界裡可以享有的圓滿。在 I_1 裡面就不要去
想說大家會突然之間去相信 I_2 就是真正的真實，就是唯一的真實，
這個很難。但若我們只要多去掉 I_1，多體驗到 I-I，然後一直重複，
一直重複，到某一天，也許這個東西就會累積出來。

很奇怪，這是今天早上我做夢的時候夢到的。

華旭：這個教學方向嗎？

老師：為什麼會夢到這個，跟皮夾子找回來有關。找回皮夾子後，我發現
我的低氣壓全部跑掉了，能量又開始 HIGH 起來，而且沒有任何理

由。像是皮夾子掉了，這是 I_1 裡面的事情，你沒有辦法不去面對它。但是你不能只活在這個 I_1，你要每天或至少常常讓它回到 I-I 狀態，經行、打坐，若是你每天可以這樣做，你根本不需要追求 I_2，有一天 I_2 就會自己降臨了。謝謝你們的在（presence）！

大家： 謝謝老師。

AKASH 的蘇菲轉 MPA 工作坊實錄 [68]

時間：20180316（五）13:30-15:40（錄音總長 02:09:43）

地點：臺北藝術大學藝文生態館 K102

專題演講人：AKASH 阿喀許

關渡講座主持人：鍾明德

關渡講座協同主持人：張佳棻

教學助理：吳文翠、戴華旭

講座特助：周英巒

影像記錄：侯慧敏、林慧君以及眾修課同學。

　　今天舉辦本課程「身體、行動與藝術」的第一個專題講座：「AKASH 專題講座工作坊：蘇菲轉的身體行動方法」。由於需要容納 30 人一起旋轉的大教室，所以上星期就由紋禎助教協助借了電影系的 K102 教室，後

[68] 才過了十年左右吧，網路上已經有不少蘇菲轉錄影可以參考，譬如：

· The Mevlevi Sema Ceremony: https://www.youtube.com/watch?v=_umJcGodNb0

· UNESCO: https://ich.unesco.org/en/RL/mevlevi-sema-ceremony-00100

· Sema Ceremony—Whirling Dervishes: https://www.youtube.com/watch?v=Qdi-it43j30

· Sufi Devran Tanitim Filmi Full HD Mehmet Fatih Citlak Zikir: https://www.youtube.com/watch?v=JSoU_RB-EXE

來又借了必需的音響器材。今天 12 點多華旭去搬運音響器材，佳菜和文翠到教室進行清潔，把場地準備妥當。一點鐘不到，Akash 老師就來到 K102 做準備，包括測試音響效果、調整空間、通風、焚香、結界，跟進來的同學們互動，請他們放下書包坐下來暖身等等。

圖 9　AKASH 老師焚香，淨化空間

然而，中文方面的蘇菲轉研究依然十分缺乏，大部分的介紹多流於旅遊獵奇程度。因此，這裏特別選錄了 AKASH 老師帶領的蘇菲轉工作坊實錄，為嚴肅的蘇菲轉之 MPA 討論留下一點實證資料。本文的逐字稿、編輯、攝影與圖說均由 2018 年春的關渡講座「身體、行動與藝術」教學團隊合力完成，在此再度謝謝佳菜、文翠、華旭、英戀的奉獻以及眾修課同學的投入。當然，特別要謝謝北藝大人文學院吳懷晨院長（時兼任通識教育中心主任）的智慧、勇氣和多方協助，讓 MPA 這個中西學術界的「中介人」（liminar）或「闖入者」得以從研究所向大學部傳播。謝謝紋禎助教在教學行政方面的用心。最後，非常謝謝《美育》雜誌陳怡蓉主編的見識與厚愛，將本文刊出於第 228 期《美育》的「MPA 三探／嘆——煮開能量的 108 種身體行動方法」專輯，讓 MPA 有機會推廣到學院以外的大千世界。

00:48

「塗抹精油」（13:25-13:30）[69]

（AKASH 老師起身走向同學，將普羅旺斯的薰衣草精油一一塗抹於大家的手上。）

（同學們用掌心搓熱精油，讓揮發的精油從鼻端嗅入身體。）

（像是太極導引的導氣一樣，雙手指尖微微相對，將薰衣草的氣味從鼠蹊部一路往上引導，以至於丹田、腹部、心、頭頂，將濁氣排出去。這個小小的淨化儀式重複三次。）

一、介紹 AKASH 老師：一個有「存在感」的表演者

（13:30）（同學集合，在地板上坐好）

00:13

鍾：我花一分鐘的時間介紹一下 AKASH 老師。

歡迎同學們來參加這學期的關渡講座：「身體、行動與藝術」。今天是本學期第三次上課，但因為這星期仍有加退選，所以可能有三分之一的同學是第一次與我們見面。而且有一些同學對藝文生態館 K102 不那麼熟悉，可能仍在找教室的路上。

首先恭喜在座的諸位老師、同學，今天很榮幸能夠請到 AKASH 老師過來，讓我們熱烈歡迎 AKASH 老師。

（同學鼓掌）

為什麼非常榮幸呢？大家之後會在我們的教科書《MPA 三嘆：向大師史坦尼斯拉夫斯基致敬》中讀到「存在感」（Presence）。什麼是「存

[69] 00:48 指的是錄音檔第 48 秒；13:25-13:30 指實際的上課時間。

在感」？什麼是 "Presence"？現在請大家看一看 AKASH 老師：他就是一個有「存在感」的人。現在還看不懂沒有關係，待會他會和我們工作兩個小時，帶我們做蘇菲轉。蘇菲轉是我們這學期「身體行動方法」的一個重點：用轉圈這個身體行動來幫助我們大家找到生命和創作的能量、成為自己……但「身體行動方法」我們光說不練沒有用，你必須要親身實踐。

　　所以今天才會請到 AKASH 老師，請他利用兩個小時的時間帶我們旋轉。在工作的過程裡面，你會慢慢知道他是有存在感的人，而且，更重要的工作重點是：不只是他有，你們本來都有。

　　AKASH 老師的 Presence 就是他最好的自我介紹，但我還是分享一點我跟他做蘇菲轉的心得：我跟有些老師做蘇菲轉會頭暈，但跟 AKASH 老師就是不會。今天我們大家在這裡就放輕鬆、放下一切，讓 AKASH 老師來帶領我們進入當下—— Presence。再一次熱烈掌聲歡迎 AKASH 老師。

　　（同學鼓掌）

二、超越時間、無條件的愛、看得更清楚

07:16

　　AKASH：來，大家靠近我。快一點。

　　（同學往前集中，在 AKASH 面前坐下，圍繞成一個半圓）

　　今天只有兩個小時，我廢話少說。

　　AKASH 是個印度的名字。有同學上過我的課嗎？

　　（兩三人舉手）

　　哇都是老師啊……咦？妳是？

07:47

　　邱同學：我是戲劇研究所的學生，兩年前有參與過 AKASH 老師帶的

工作坊。

07:52

　　AKASH：原來如此。幾年前我在北藝大戲劇系教靜心課，教了差不多八年。許多人聽到靜心（meditation），就馬上聯想到靜坐，覺得很悶，但其實「靜坐」只是眾多靜心方法之中的一種。

　　我以前也是念戲劇的，在香港演藝學院。黃秋生就是我的學長啦。我學了戲劇以後覺得：「人生好像不只是這個樣子。」我通過表演去認識自己時，感覺到——很老套的說法——「人生如戲」。一個「人」到底是怎麼回事呢？我不滿足於那時有的答案，於是我離開了香港。

　　我參加過很多不同的劇團、舞團——我小時候是跳舞的——我用十年的時間不斷地旅行。我二十歲的時候，提早畢業，從那時開始一直到三十歲，一共十年的時間。我去了大概三十五個國家，與當地的劇團合作，學習藝術治療、戲劇治療。

　　當我在西方國家的時候，我發現，自己是一個「東方人」的這個感覺變得很強烈。

　　你去到英國的時候，每個人都會問你：「Where are you from?」「Taiwan.」「Oh! Thailand!」——很多人都會把 Taiwan 和 Thailand 搞錯。

　　我來自亞洲、中國、香港、我是一個華人。那時候我認識了一個印度的舞團，我很喜歡他們，於是我寫了一封信給他們——寫字貼郵票的那種信：「我很想進入你們的舞團，沒錢也沒關係。」然後我就和那個舞團一起到了印度南部的克拉拉。他們主要做的是印度傳統舞蹈和武術，每天早上都要練瑜伽和靜坐。在練瑜伽和靜坐的時候，我突然感覺：「啊！這就是我要的！我愛的！」我感覺到——如果有前世的話——我前世一定是個印度人。

我開始慢慢尋找我的老師、師父，慢慢練習靜坐、靜心。剛開始我以為靜心就只是坐著而已，後來才知道還有舞蹈、唱歌、咒語等等——剛剛給你們聽的咒語就是靜心的一種，我們聽著那個咒語音樂，讓自己的心安靜下來。靜心就是讓我們進入更高的、不同的空間。

我後來來到台灣，跟我太太結婚——我們那時只認識了三個月——今年已經十三年了。我開始在台灣教導我所學到的靜心，把我的藝術和靜心與心靈給結合起來。

在過程之中，我常常感受到自己進入了一個更高的空間。什麼是「更高的空間」？我們人是處於三次元、三維度空間的。霍金說我們這個宇宙有十三維度空間。什麼是維度空間？我舉個例子：

一維度就是一個點；二維度是兩個點成一條線；三維度就是 3D 的——比如 3D 立體電影——人是住在三維度空間的。螞蟻呢？牠是住在二維度空間的，牠只會看見前面和後面，牠是看不到上面和下面的。如果今天有一隻螞蟻在我面前，正吃著牠身前的餅乾——牠是看不到我的，因為牠沒有上面這個概念——而我很壞的把這餅乾拿起來，這隻螞蟻就會想說：「咦？餅乾呢？餅乾跑哪裡去了？」牠完全找不到餅乾。可是，如果這隻螞蟻——不知什麼原因——突然抬頭看見餅乾，牠意識到「哦，原來餅乾在上面！」然後牠回頭和其他同伴說：「我和你們說，真正的餅乾在上面。有一個不知名的怪物把餅乾拿起來了！現在我們只是在吃餅乾屑，這樣是吃不飽的。真正要吃飽的話我們應該要往上找，我們要想辦法往上面走，去找到那個真正的餅乾！」沒有一隻螞蟻聽得懂牠在說什麼，因為螞蟻沒有「上面」這個概念。

現在我們人類提到真善美：很多大師、佛經，很多真理說得我們似懂非懂，就是因為我們無法理解更高維度的東西。除非我們就像這隻螞蟻一

樣，突然懂得抬頭去看這塊餅乾。

　　靜心，就是讓我們人類這個螞蟻能夠抬起頭來的方法。

　　當我們進入靜心這一狀態的時候，我們會進入更高維度的空間，我們進入了四度空間。四度空間就是沒有時間性，沒有過去、現在、未來的分別，全部都在一起。四度空間的時間是圓形的。當我們進入這個世界的時候，我們突然感受到時間是空的，像是不見了。待會我們做靜心的時候，你也會突然發現時間好像是不見了，怎麼說呢？

　　例如你玩很喜歡的東西，就覺得時間過得很快；上很悶很無聊的課，就覺得時間怎麼還沒有到？時間是和我們心情有關的。所有的煩惱都是過去與未來：以前發生的事情讓我傷心、未來畢業是不是會失業則讓我擔心。靜心，就是要我們進入當下：我們現在在這裡。

　　而再高一點，就會到達五維度空間。第五度空間是什麼？無條件的愛。你會突然感受到：「好感動啊。好有愛。」我們所有的愛、喜歡、開心與不開心都是外面世界給我們的。今天天氣好所以我開心、我考了第一名所以我有成就感、女朋友讚美我所以我感到威風……所有的情緒都是「因為……所以……」。當我們進入五維度空間──在靜心的過程之中──我們的感受不再是從外在而來，而是我自己「發功」：「我今天很幸運。」我開不開心是來自我自己的心。你開始超越快樂與不快樂，你進入了「喜悅」。快不快樂的英文是 "happy and unhappy"，喜悅是 "joyful"。喜悅是平的，你自己進入的狀態。

　　第六度空間是關於光，無限的光。什麼是光？「光」就是看清楚──很暗的時候你看不清楚。靜心的時候，我們會看清楚一點，我們會張開眼睛，看清楚整個狀態。清楚是在意識再高一點的地方去看事情。今天當我們維持在水平面去看的時候，很多事情好像看不清楚；當我們站高一點的

時候，我們就可以看清楚這個狀態。我們在靜心的過程中，會發現自己看事情好像更清楚了一點。

　　所以我們在靜心中會進入這三個狀態：超越時間、無條件的愛、看得更清楚。

　　待會我們要做的蘇菲轉，是靜心當中最好玩的。剛剛是比較靜態的，有的同學會打哈欠，待會你不會的，你只會暈倒而已。

　　（同學哄笑）

　　在不斷地旋轉當中，你不可能打哈欠的。我剛才說的這些道理，待會你會通過旋轉而明白。身體和心是連結的，而語言是通頭腦的，就算我說得口沫橫飛，你沒有感覺到就是沒有感覺到。待會我們做的時候，會透過身體來感受剛才說的三個部分：超越時空、無條件的愛、看得更清楚，也就是所謂的**覺知**（Awareness）。

　　對了，上課前問一下大家：有沒有同學懷孕的？懷孕三個月以上是不可以轉的哦——但如果不知道自己懷孕就算啦。

　　（同學哄笑）

　　那有沒有同學氣喘？

　　（一名同學舉手）

　　那你靠近我一點，我可以看清楚點。

　　有些時候我們去到了某些比較激烈的狀態，氣管不好的同學會覺得不太舒服，你如果不舒服就不要做太多。

　　有同學有心臟病或其他慢性疾病嗎？

　　（無人舉手）

　　不管怎麼樣——或許你也不知道自己的身體狀況——如果待會你覺得有任何不舒服就靜下來、坐著，不要躺著，要坐著讓氣慢慢順，然後舉手

和我說。

　　但大家也不要太緊張，我這堂課最小的是十歲小孩，最老到七十五歲老人，他們都沒有問題。就像鍾老師說的「不會暈」，最多是吐而已。

　　（**同學哄笑**）

　　所謂不吐不快嘛，但如果要吐的時候記得去外面吐啊，不要吐在教室裡面哦。

　　我們待會會透過一些方法，把我們多餘的情緒釋放出去。所以你可能會感受到一些情緒或緊張或壓力，如果它們出現那就讓它們出現，你就看著它出來，出來後就好了。有些人可能是通過流淚來釋放，有些人是狂笑——戲劇系的同學大部分都是狂笑的，反正我們有錄影，你們之後可以看看——有些人邊笑邊哭，有些人很安靜，有些人會發出很大的聲音。如果你感覺到，那就很自然地讓它出來。不要隱藏你的情緒，讓它有意識地出來。

　　出來以後我們會靜坐或躺下十五到二十分鐘。這時候你會感覺到什麼叫寧靜，也就是真正的靜心了。好！我們圍一個圓圈。

三、暖身

19:57

　　（**同學起身，圍成一個大圓圈**）

　　每個人手牽著手。

　　好，我們往前一步，再往前一步，再一步。

　　（**大家手牽手，形成一緊密的圓圈**）

　　（**吸氣時有明顯的吸氣聲；吐氣時發出很大的「ㄏㄚ～」**）

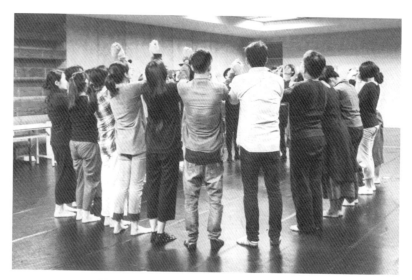

圖 10 跨越你我的邊界：走向前來與你相遇

　　吸口氣、吐氣、挺身、吸氣、吐氣、吸氣、吐氣、慢慢舉起手，親親自己的右手——不是別人的，不要親錯啊——親親自己的左手，親親右邊人的手，親下去，再親左邊人的人，一直到你搞亂到底誰是誰的手。往後一步。

　　吸氣、吐氣、吸氣——待會吐氣的時候把緊張吐出去——吐氣、吸氣、吐氣。

　　把隔壁的手放開、兩腿合起來、兩手撐高、頭抬高、慢慢雙手下來、身體下去，眼睛看著手、吐氣、手指頭盡量碰著腳趾頭——膝蓋保持伸直——眼睛看著地上、吐氣，吐氣的時候發出聲音，像是嘆氣一樣，從你的丹田出來。

　　吸氣、起來、眼睛看著手、吐氣、彎腰、吸氣、回來、慢慢下去，眼睛看著手、吐氣、膝蓋保持伸直、深吸一口氣、吐氣，把所有的疲勞、緊張、多餘的能量吐出去。

　　吸氣、起來、眼睛看著手、彎腰、吸氣、雙手合掌，放在你的的胸口前面、閉上你的眼睛。

　　頭靜！身靜！腿靜！

　　腳板不動，腳趾頭張開抓緊地板！像是動物的爪子抓緊地面。頭頂跟尾椎成一條直線，頂天立地，眼睛慢慢張開、兩手握在身後、雙腿打開與肩同寬、手舉高、眼睛看著前面——全心全意做這個動作不要想其他的事情——感受你的伸展，再伸展？

23:07

　　同學們：胸口、手、後臂。

23:15

　　AKASH：好，放鬆一下。我們再來一次，雙手握著、手舉高，當你伸展的時候去感受你的身體。瑜珈跟普通伸展的分別是：瑜珈是身心合一的，做的時候知道自己在做什麼，知道這個動作如何影響我的身體；普通伸展則可能是一邊看電視一邊執行的。

　　前面是身體的意識；後面是潛意識；右邊是未來；左邊是過去。如果你右邊常常不舒服，那代表你滿擔心你的未來，或正在計畫著什麼；左邊常常不舒服，則代表你對於過去的事情很執著，沒辦法放下來。

　　雙手握在後面，手舉高。

　　如果你前面不動只有後面動，那可能這個人很ㄍㄧㄥ，很多東西藏在後面。

　　現在轉往右邊，眼睛向後面看，再轉過去一點。

　　吸氣、回來中間、兩手放下來、再舉高、轉往左邊——待會有很大量的動作，所以我們要做一點伸展，幫助身體靈活一點——吸氣、回來、兩手放下來、放鬆、閉上眼睛。

圖 11 身體行動──觀身、觀心

　　感受你的身體，閉上眼睛全心全意感受你的身體，感受做之前與之後有什麼不一樣？

　　待會我隨意拍一個人的肩膀，請你告訴我你做之前和之後有什麼分別。

25:10

　　同學：覺得身體張開了。

25:15

　　AKASH：很好。現在眼睛張開，再往後一步，雙手推高、雙手彎曲、彎腰往你的右邊。帶著你的覺察力去做你的動作，這就是靜心了。

　　再彎到左邊，感受你的身體在伸展。吐氣，把身體的僵硬、多餘的緊張與疲勞、情緒釋放出去。

　　吸氣起身、雙手彎下來、手再舉高、雙手彎曲、彎腰到你右邊──再

下來多一點——感受你的伸展，排除那些多餘的。

　　吸氣起身、移到你的左邊、彎腰、閉上眼睛，感受這個伸展。感受你的肌肉、骨頭與骨頭之間的關節、細胞、器官、流竄的能量、情緒。

　　吸氣起身、雙手抬高、雙手慢慢放下、閉上眼睛，感受到你右邊與左邊都鬆了開來。眼睛慢慢張開，雙手扣起來放在脖子後，鬆鬆你的脖子，透過頭的重量來伸展你的脖子。閉上眼睛感受這個動作。

　　吸氣起身、頭轉到你的右邊四十五度角，吐氣。脖子是頭與身體之間的橋梁，當想法無法行動的時候就會卡在脖子上面，我們要透過這個動作把能量鬆開來。

　　吸氣起身、慢慢轉頭到你的左邊，吐氣。剛剛說，右邊是我們的未來，也是我們的理性，關於理性、數學的部分；左邊是我們的感性、情感、創意、圖像思考的。

　　吸氣起身、頭來到中間，雙手放下來，放鬆——右邊的耳朵靠近右邊的肩膀，這個簡單的動作——當你專注的時候——是非常有力量的。

　　現在我們回到中心，轉到左邊的耳朵與左邊的肩膀。

　　閉上你的眼睛！深入這個動作！

　　看看這個伸展動作，如何從外在影響到你的內在？我說身體和心是連結的，這不是說說而已。心代表你的想法、情感，而你要把多餘的想法、情感鬆開來。

　　頭慢慢回到中間、眼睛張開、深吸一口氣、慢慢吐一口氣。

　　最後一個動作：頭慢慢下去、雙手放在地上、膝蓋微微彎曲、兩腿往後踩、腳趾頭指向前面、眼睛看地上，使身體成為一個三角形。

圖 12　讓大、小肌肉全面啟動的瑜伽體位法──「下犬式」。

　　吸氣、吐氣、膝蓋彎曲放在地上、頭抬高、屁股翹起來、腰壓下去
──像是一隻貓──把腰拱起來、屁股收回去、屁股慢慢坐在小腿上、頭
放在地上、頭抬高，將身體的重量轉移到手上、下巴抬高、大腿離開地面、
頭慢慢回來、腳趾頭撐著地、雙手彎曲、屁股回來、成為三角形。

圖 13　讓脊椎恢復活力的瑜伽體位法──「貓式」。

腳跟離開地、腳跟踩在地上、腳跟離開地、腳跟踩在地上、腳跟離開地、腳跟踩在地上、吐氣、右腿往前到兩手之間、左腿往前雙腿併攏、雙手交叉、吸氣、起身、吐氣彎腰、吸氣回來、慢慢把手放下來、眼睛慢慢張開。

請坐。

（同學坐下。暖身結束）

四、「無邊無際之舞」分解動作練習

30:56

AKASH：今天我要分享的蘇菲旋轉的靜心，是從土耳其來的，如果你去土耳其旅行或者在相關的電視上，都會看到蘇菲旋轉的畫面。

而蘇菲旋轉是什麼意思？他們會帶著一個高帽子，身著黑色袍子。帽子的意思是死亡的墓碑；黑色袍子是我的自我。蘇菲旋轉儀式開始時，僧人會走出來，把黑色袍子脫掉，代表他的自我死掉了。

他們把右手向上打開連結天空，對著宇宙的中心；左手向下對著大地。右手、左手與自身代表天、地、人合一。然後開始慢慢旋轉，透過旋轉，自我死掉了。

世界的一切萬物都是在旋轉的：地球對著太陽旋轉；太陽對著銀河系旋轉。我們的 DNA 也是在旋轉的。當我們旋轉，自我就不見了，當自我不見，我們就會感受到天人合一。

蘇菲旋轉本來是不外傳的。在很多年以前，印度的一名大師奧修（Osho）——很多台灣人認識他——他喜歡多種不同的靜心方式，好讓不

同性質的人都能達到靜心，於是派了四個弟子去土耳其取經——其中有一個剛好是土耳其人——就把蘇菲旋轉帶回來印度。奧修開始研究要怎麼樣讓蘇菲旋轉更容易操作。他將蘇菲轉靜心設計成了三個階段：首先是「無邊無際之舞」這個準備練習，然後是「蘇菲轉」本身，最後以「大休息」結束。今天我會一一介紹給大家。

　　在旋轉之前我們會做一些動作，做完動作之後開始旋轉，這個動作可以幫助我們進入一個較中性的狀態。在旋轉的過程之中，你可能會感受到：「我是龍捲風的中心、颱風的颱風眼、陀螺的軸心。」當我轉的時候，世界也不斷在轉，可是我的中心沒有變。

　　所以待會我會不斷、不斷提醒大家：保持你的中心！

　　穩穩抓住中心點，你就可以轉得久一點，轉得久一點，你便可以感受到不一樣的狀態。

圖 14 預備動作：給自己一個擁抱，謝謝自己的身體。

　　在開始做蘇菲轉之前，我們做一個預備動作，我示範一次：兩手摸著自己的肩膀，腳大拇指碰著腳大拇指。摸著肩膀意思是擁抱我自己；腳大拇指碰著腳大拇指，代表我的內在男人（右邊腳大拇指）與內在女人（左邊腳大拇指）在一起。接著親我自己的手背，感謝我的身體，然後鞠躬──感謝我所有的一切。真真實實地去感謝它。接著慢慢起身，雙手分開。

　　我們現在來練習第一階段的動作「無邊無際之舞」，大約會做 15 到20 分鐘：

　　手背碰著手背，手指朝下，從海底輪（性器官之處）這個地方，雙手慢慢往上來到胸口，左手往下護著丹田，右手右腿往前邁開一步，口中同時發出「Shoo」的聲音。

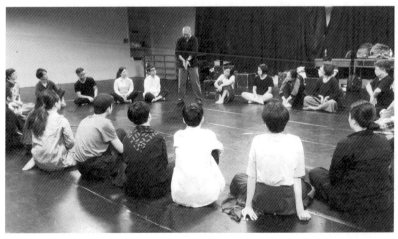

圖 15　「無邊無際之舞」預備動作。

圖 16　「無邊無際之舞」第一動——右手右腳往前，Shoo！

身體回到中心，左手左腿往前「Shoo」。

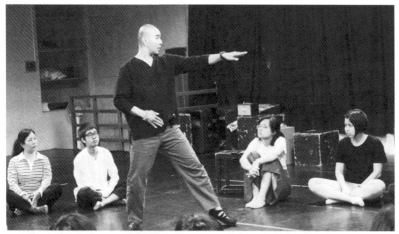

圖 17　「無邊無際之舞」第二動——左手左腳往前，Shoo！

　　身體再回到中心，右手右腿往右邊轉 90 度，口中同時發出「Shoo」
的聲音。

圖 18　「無邊無際之舞」第三動——右手右腿向右轉 90 度，Shoo ！

　　身體再回到中心，左手左腿往左邊轉 180 度，口中同時發出「Shoo」的聲音。

圖 19　「無邊無際之舞」第四動——左手左腿往後轉 270 度，Shoo ！

轉 270 度，口中同時發出「Shoo」的聲音。

圖 20 第五動——右手右腿往後轉 360 度，Shoo！

　　身體再回到中心，左手左腿往後面轉 360 度，口中同時發出「Shoo」的聲音，身體再回到原位。

　　一直重複這四個方位的動作，記得要保持中心點。當你持續做了一段時間，過程中你慢慢感覺到你就在中間：不斷的出去、回來，同時給予愛、接受愛。

　　當你重複做這些動作的時候，會進入一個狀態：你會突然發現自己根本不用想，動作自己就出現了。例如原住民的舞蹈就是重複性很強的舞蹈。這種重複性的舞蹈會使得你的身體和心合一，然後你變成了這個動作。

　　二十分鐘後我會提醒大家停下來，準備開始旋轉。

五、跳蘇菲轉的動作要領

　　（老師示範講解）接著我們會做剛剛說過的動作：腳大拇指碰著腳大拇指，雙手交叉在胸前，慢慢鞠躬，起身，雙手放開。右手向上打開，左

手向下打開，眼睛看著右手中指──你可以只是看著指頭，或者，也可以看向指頭所延伸出去的地方。接著，慢慢旋轉，不要加快，直到你感覺舒服一點──通常是五分鐘──再開始慢慢加快。現在我所說的技巧，並不是身體的技巧，而是心靈的技巧。因為慢轉的時候，還不需要太多的身體技巧，直接去做就可以。

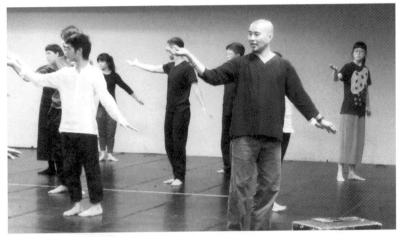

圖 21　右手朝上、左手朝下，眼睛望著右手中指的方向。

但當我們加快的時候：以左腿為中心、右腿在外面加速──如果你有穿裙子，它這時就會飛起來──脖子不要動，只要一動就很容易暈倒；眼睛持續盯著右手中指，不要閉上眼睛。

蘇菲轉也不是跳芭蕾舞，芭蕾的旋轉訣竅在這裡不適用，也不要怕自己暈或不暈。想像你是颱風的颱風眼、一個中心點，你的腿很穩地踩在地上。當你轉超過五分鐘，你就會開始微笑或其他有趣的狀態出現。記住，當我們在做的過程中失去了平衡，千萬不要往後倒，要往前，把腳彎起來休息一下。萬一真的跌倒了，不要把手攤開，別人很容易會踩到你，或者

——如果你可以的話——在你快要跌倒的時候開始往旁邊移動，倒在一旁休息，不要阻礙到其他人旋轉。

記得，跌倒在地的時候要趴著，用肚子呼吸來防止反胃。不要急著爬起來再轉一次，請至少休息三分鐘——不然你一定會再跌倒——感覺自己OK 了再起身繼續。我們大概會轉 20 到 25 分鐘，看大家的狀態決定。

旋轉結束後我們靜坐或躺下來，進入第三階段的「大休息」。

好，我們來練習這三個動作。

40:03

（同學起身練習）

大家面對我。請助教幫忙打開鏡子好嗎？

（助教打開鏡子）

六、「無邊無際之舞」實作練習 （無音樂）

好！雙手交疊在胸前，右邊是代表內在男人、左邊是內在女人，感受自己的身體，鞠躬感謝我們有的一切，無論家庭、金錢或其他所有一切。

慢慢起身、雙手放下、雙腿與肩同寬、手背對著手背、手指向下，將手從海底輪拉起來，去到心輪向前，右手右腿往前發出「Shoo」的聲音。

（同學跟著做了一輪）

好，我再做一次向後的動作哦。當你做完由右方向後的動作，要記得回到中心，接著再從左方向後。我們連續做三輪大家就知道怎麼做了。

（同學做了三輪）

大家動作差不多是對的。但要特別注意你的能量：從海底輪這個動物性力量出發，把這力量拉起來，到了愛的力量，然後出去。做的時候不要

太用力，但也不要太輕，更不用做得像舞蹈系那樣精準，畢竟我們不是林懷民嘛。

　　我們做的時候，是輕鬆的、優雅的，不要太用力，也不要鬆軟無力：感覺到你的力量從裡面到外面；從促使你活著的動物性能量，去到你做愛做的事的能量。

　　我們再做一次。

　　（同學做：右手右腳向前）

　　不動，我看一下你們的動作。

　　（同學停止動作）

　　腿不要太開，往前一點就可以了；右腳的膝蓋是彎曲的，左腳的膝蓋小小彎曲。再來一次。

　　（同學做：左手左腳向前）

圖 22　輕鬆而優雅，不要太用力，也不要軟弱無力。

　　停。重心不是放在前面，而是在中間。

（**同學做：右手右腳向右、左手左腳向左、右手右腳向後**）

後腳與前腳的腳跟都要放在地上。中心在中間。

（**同學做：左手左腳向後**）

右手記得摸著丹田的位置。聲音也要特別注意啊！

七、「蘇菲轉」實作練習（無音樂）

45:03

旋轉先慢慢做，不然很難超過二十分鐘。

右手向上打開，放鬆一點，手掌不要超過肩膀；左手向下連接著大地。想像有兩條線，一條從右手連結著天空，一條從左手連結著大地，人在中間，不要偏左或偏右。

如果你的右手會酸，代表你舉得太高了，把手往下一點或彎曲一點。眼睛看著右手中指前方一點點，好像它延伸到很遠的地方。

接著慢慢地逆時針旋轉。

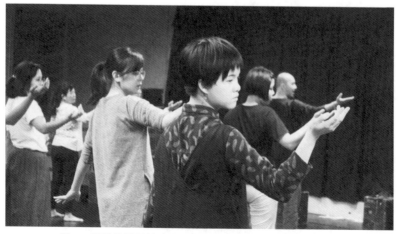

圖 23　尋找龍捲風的中心、颱風的颱風眼、陀螺的軸心。

（同學慢慢開始旋轉）

想著自己是龍捲風的中心、颱風的颱風眼、陀螺的軸心。

左手是給你平衡的。慢慢停下來，手慢慢放鬆。

（同學停下動作）

記得中心點，不要跟著手跑。加速的時候記得以左腿為中心。

待會我會看著你們——我看見你轉得有點快，便會過去提醒你該如何把握它。

如何跌倒？我們來練習一下彎腰、膝蓋彎曲、雙手向前。

（同學練習跌倒）

再來一次。記得先彎腰，重心越低越不痛。

（同學再次練習跌倒）

最後一次——大家有學過跌倒嗎？做得再美一點大概就是像現代舞那樣啦。

（同學哄笑）

當我們失去重心就會跌倒，所以要記得放低高度重新找回重心，這樣比較不會不舒服。

好了，我們喝個水休息一分鐘。

48:31

「休息時間」

（助教將鏡子蓋上）

八、蘇菲轉的整體實修（有音樂）：1.「無邊無際之舞」＋ 2.「蘇菲轉」＋ 3.「大休息」

50:31

AKASH：以前的課程都是三個小時，所以我剛剛說得比較濃縮，主要集中在這套靜心的技術方法——我先把理論縮小一點，等做完以後我們可以再來慢慢討論。

我們待會會放一個很好聽的音樂，聽完後你會來問我是在哪裡買的，然後我會告訴你在那裡買的。

（同學哄笑）

這個音樂是特別為這套靜心方式設計的，我們現在所做的是「無邊無際之舞」，印度奧修大師所開發的靜心方法。

雙手交叉抱著自己、腳大拇指碰著腳大拇指：右邊是你的理性、未來、語言、思考、男性能量；左邊是你的感性、圖像、女性能量。雙手交叉代表擁抱你自己。

（學生動作到位）

不動！

感受這個動作如何從外在影響你的內在。當你摸著你的身體，是真的去感謝你的身體，並不只是做動作這麼簡單。

（第一階段音樂漸出）

鞠躬。接下來，好好 ENJOY，好好去玩，感謝我們所有的一切。慢慢起身。

雙腿雙手打開、雙腿與肩同寬、手背對手背放在海底輪，能量從性到愛；從生命力到你的夢想。

（老師敲鐘）

54:01

1.「無邊無際之舞」

（學生開始動作，老師一邊示範、調整和提醒）

54:59

把聲音發出來、中心在中間。

放鬆面部表情！小小的微笑——真的笑不出來也沒關係，但不要皺眉頭。

這個動作是激發你體內的能量出去，每一次都要記得回到中心。前面是我們的意識、我們如何面對日常生活；右邊是理性；左邊是感性；後面是潛意識、隱藏的情感。我們在這四個方向中看透自己。

不要讓自己很累，做得再輕鬆一點、優雅一點、自在一點。你會愈做愈有精神。能量慢慢出現，匯聚在你的丹田。

保持中心。頭頂連結天空。

慢慢你進入一個狀態：不需要特別記住這個動作、也不用特意聽音樂的節奏，你變成了這個動作，你和音樂融在一起像是我不在了，只剩下音樂跟這個動作。

試試看，做我所形容的：我不在了，只有這個音樂和動作。

我的性格、個性都不見了，我變成這個舞蹈，我的心安靜了下來。

想著你現在所做的，是表演給自己看的。你做為一個觀眾，你看著你自己，看著每一個動作、聲音，看著你跟音樂如何完美地合在一起。你是自己唯一的觀眾。

像是你離開了你的身體，站在你身體的上方，看著你自己。

保持專注。

1:03:50

最後五分鐘——可能以後不會再做了——再多給一些能量，不費力的。

不管你的腿往前、往左、往右、往後，保持中心。保持頭頂與尾椎在同一條直線。

1:05:01

最後三分鐘。Enjoy！

保持你的中心點，回到中心時身體是穩的。

1:07:34

最後一次。

（第一階段音樂漸收）

慢慢站好，雙手打開、雙腳打開，不動。

如果有任何頭暈、頭痛、不舒服，請舉手？

（一同學舉手，AKASH 老師牽引該生至場邊休息）

還有同學不舒服的嗎？

（沒人舉手）

我們繼續：眼睛張開、雙腳與肩同寬、保持中心點、頭頂和尾椎同一條直線。

閉上眼睛、雙手交叉摸著你的肩膀、腳大拇指碰著腳大拇指、親自己的右手、左手。感謝這一切。

慢慢鞠躬，張開你的眼睛。

1:09:00

（第二階段音樂漸進）

2.「蘇菲轉」

放鬆。

右手打開對著天空、左手連結大地。

眼睛慢慢看到右手中指，或是看到手指頭所延伸到外面的世界，看你

喜歡哪一個。前者比較安全，後者比較刺激。

　　慢慢地開始逆時針轉，不要太快。

圖 24　開始旋轉。

1:10:32

　　（學生開始旋轉）

　　身體不要過分後傾，不要動脖子，也不要動頭。

　　（不適的學生回到場上）

　　歡迎進入蘇菲的世界。

　　你是龍捲風的中心、颱風的颱風眼。

　　中心在中間，你自己圍著自己轉。記得看著右手中指或延伸出去的世界。

　　身體不要往前或往後，保持在中間。如果可以的話可以開始慢慢調節速度，不要急著加快，只是比剛剛的慢動作更順暢一點而已。

　　當你覺得習慣了可以慢慢加快，但前提是你要保持在中心。

你是身體的主人，保持住你的身體。

你感覺到自己慢慢地飛了起來。

當你感受到腳已經穩穩地踩在地上時，開始加快。

如果你感受到情緒，就讓它出來：無論是哭、是笑、是叫，就讓它出來。

你看到世界不斷地轉，但你沒有變，你就是在中心點。

保持你是身體的主人。

天空、大地、身體合而為一。

讓自己飛起來！Let it go！最多就是跌倒而已不會死掉的！很好！

繼續保持你的平衡，連結著大地。

（第二階段音樂漸收）

繼續轉，速度慢慢減慢，不要馬上減慢。如果你想休息就慢慢停下來；想繼續轉的話待會會有第二首音樂。

接下來的音樂大概五分鐘，你可以繼續再轉個五分鐘；或是暈了累了想休息，就趴下來休息。

（部分同學趴下）

趴著的同學，用肚子呼吸。

3.「大休息」

1:28:09

速度慢慢減慢，不要一次減慢，慢慢來就好——現在身體雖然停了，可是你發現你的視覺仍然沒有完全停下來——讓你的視覺與身體能夠同步，接著慢慢蹲低，趴著。

趴著用丹田呼吸——除非你覺得趴著很不舒服，那你可以翻過來躺著——吸氣的時候腹部拱起來，吐氣的時候腹部慢慢凹進去。

你連結著大地。

想像你死了。身體變成泥土，愈來愈重；而你愈來愈輕。像是你的靈魂浮了起來，身體沉了下去。

享受這個寧靜。

我們會維持十到十五分鐘的寧靜。

圖 25　大休息／瑜伽癱屍式──置之死地而後生。

1:37:50

（第三階段音樂漸入）

保持閉上眼睛，轉身躺著：雙手雙腿打開成大字型。

感受你的身體、情緒。

觀察你經過了一個小時的靜心──超越時空的靜心──過程中有什麼感受？現在有什麼感覺？

1:40:28

（**AKASH 敲鐘**）

慢慢轉身至右邊側躺，慢慢起身，盤腿坐著：脊椎伸直、眼睛不要張開。

保持在自己的世界裡面、感受你自己。

現在有什麼感覺？

沒有過去、未來，現在你只是坐在這裡。

雙手合掌，靠近你的胸口。

1:42:32

（**第三階段音樂漸收**）

右邊代表未來、理性、內在男人；左邊代表過去、感性、內在女人。

保持在中心，現在你坐在這裡。

問問你自己：經過剛才的靜心你有什麼收穫？在你身上你發現了些什麼？你看到自己些什麼？

這個靜心的目的是：尋找你是誰？你想要什麼？你擁有什麼？

九、分享時間

（**背景音樂漸進**）

1:43:58

（**AKASH 老師敲鐘三下**）

眼睛慢慢睜開，兩個人一組，面對面坐著。多出來的同學就和其他兩人一組，三個人也沒問題的。

（**同學尋找身旁的人組成一組**）

請其中一人花一分鐘的時間分享他的感受——不可以停的，直接說

——一分鐘之後我會敲鐘，到時再換另外一個人分享。

1:45:54

最後十秒鐘！

（敲鐘，換另一人分享）

換另一個人分享。

1:47:05

最後十秒鐘囉！

（敲鐘）

謝謝大家。我們集合在一起。

（大家圍坐成一緊密圓圈）

現在我們還有有些時間，我們討論一下。

剛才大家很棒哦！幾乎沒有人跌倒，而且我加碼五分鐘的旋轉，還有人轉到最後。

如我剛剛說的：靜心會進入一個無時間性的維度。

做的時候好像去了一趟時間旅行，旋轉的時候咻一下就過了二十分鐘，而你可能還沒有感覺到已經時間過了。當我們進入一個喜悅的狀態時，時間是空的。

大家有什麼想分享的或是想問的嗎？我們還有十五分鐘唷！

（同學思考）

好玩嗎？

（同學點頭）

好玩就好。蘇菲旋轉其實可以沒有前面的準備動作，通常他們是直接轉一個小時。雖然我們剛才只轉了二十分鐘，其實是可以繼續轉下去的。

什麼時候會跌倒？害怕的時候會跌倒。

蘇菲旋轉就是要我們面對自己的恐懼。

我們看到小朋友，他們可以在捷運上抓著桿子不停地轉圈圈——我今天就看著一個小朋友一路從忠義站轉到關渡站——他們不怕暈，所以他們可以一直轉。

他沒有意識到害怕，所以不會跌倒。

今天跌倒的人很少，比我之前帶的其他班的厲害很多。

（同學哄笑）

我們今天這是動態靜心——靜心分成「動態」與「靜態」——透過動態來達到無我的狀態。

大家有什麼問題嗎？

圖 26 我站在舞台上演戲的時候，我就是現在在這裡，沒有過去、沒有未來，很真實的。

1:50:19

江同學：剛剛我在轉的時候，感覺有一個情緒從胸口出發，卡在我喉嚨這裡出不來。但我也沒有發出什麼聲音——因為我不知道要發什麼聲音——就這樣卡著。

1:50:36

AKASH：這個情緒是負面的嗎？還是感動？

1:50:42

江同學：苦苦的。就卡在我的喉嚨裡，無法從嘴巴出來。

1:50:54

AKASH：你今天回家後，摸摸你的胸口，感受一下那是什麼。

我們身體有七個脈輪——根據瑜伽的說法——胸口是心輪，心輪是關於愛與悲傷、接受與給予，無論愛情、親情、友情，或是自己的夢想。

喉輪是表達。我很想表達我的愛但沒辦法表達，所以它就卡住了。身體的能量與情緒是一起的。

我剛才說的，你覺得有符合你的狀況嗎？

（江同學點頭）

你也許可以試著表達——如果有條件的話——表達跟口才無關。表達是把我真實的想法呈現出來——不只是說話，藉由繪畫或其他的方式都可以，只要把內在的想法呈現出來就好。如果你是個演員，就演個戲給他，不擅於說話的話就演一齣默劇也可以。

對方或許接受或許不接受，但當我表達完了，那便是我自己的藝術治療了。也許你可以試試看。

有些時候，透過靜心這個技巧，你會看到最真實的自己。有些東西需要處理的就去處理；不行處理的，光是知道也很夠了。知道已經足夠了。

還有其他同學嗎？

1:53:22

秀真姊：我來分享一下。

我們前面在做「無邊無際之舞」的動作——我剛剛有和我的組員分享過了，但還是想和大家分享一下——目的是為了引導我們的心靜下來。

「無邊無際之舞」總共有六個動作，只要你心有旁騖，你的動作就會跑掉、忘記自己的方向。

接下來做蘇菲旋轉的時候——以我自己剛剛的狀況來說——我只要心思一閃，腳馬上就會偏移；但我心思一靜下來，腳就不動了，身體轉非常非常穩。所以我們要學會靜心，把心中的東西掏開。

但我今天站的位子不是很好——這張桌子一直在我面前——我一直很擔心跌倒了會去撞到桌腳。

我之前第一次做蘇菲轉，轉到很快的時候，就像小鳥一樣飛了起來。我當下一直笑一直笑，真的像小鳥飛起來，但今天沒有辦法進入這個狀態，因為心中一直有個罣礙。

最後我們趴下來的時候啊——我們現在一般可能會在電腦上看到讓自己感動的畫面——我光是聽到音樂，就感覺看到了「善的世界」，看到我未來想要的世界。即便只是音樂沒有畫面，我還是能夠感受得到。

這是我今天的分享，謝謝大家。

1:55:10

AKASH：謝謝你的分享。

當我們所有的情緒都釋放出來，安靜下來之後，我們就會有愛了。

沒有愛，通常是因為我們很忙、很累，感覺自己都不夠。所以當你足夠、當你做完靜心，你的慈悲心自然就會冒出來，很自然地感覺到自己充滿愛：

這個愛不一定是做善事，而是找到自己的價值，在地球上做該做的事。

還有其他人想分享嗎？

1:56:03

林同學：我剛剛在轉的時候，我沒有辦法不去專心地看著我的手。老師一直提到不要想過去、不要想未來。

趴著的時候本來想說：「好累哦，睡一下好了。」但我發現我睡不著，因為我一直在想。感覺一直有東西出現讓我想，後來我想起老師說的——在那之前我本來一直想著作業壓力好大好多之類的——「不要想過去、不要想未來，什麼都不要想。」

後來想一想就算了，但我突然就想到蒜頭義大利麵。

（同學哄笑）

而且聽著剛剛的音樂，會讓我好想去草原上趴著。

1:57:30

AKASH：謝謝你的分享。

你發生的這些完全不是壞事——想到蒜頭義大利麵——我們大家都會發生。

我們藉由靜心發現：原來我們的大腦跑得這麼快，且這麼難停下來。

這就是覺知：我們知道自己在什麼位置上、目標在哪裡、我正在往什麼方向——很多時候我的目標在一邊，但我正往另一邊走去，不知不覺走了很多冤枉路。

所以靜心很多時候只是讓我們清楚知道：「好啦，我現在正在想著蒜頭義大利麵。」我們知道自己想什麼，這樣就好了，不用責怪自己。

但有的時候我們想著太多的過去與未來——並不是說這樣不好——當你只是想著過去與未來，你根本沒有一分鐘是好好活著的。你無法享受生命。

以前我當演員的時候，我感覺到在舞台上是一件非常「現在」的事，所以我好愛舞台——我是說舞台劇唷，電影不一樣——我站在舞台上演戲的時候，我就是現在在這裡，沒有過去、沒有未來，很真實的。我知道我的動機、我與對手的關係、我該怎麼說話……帶著這樣的覺知，而當我們把這樣的覺知放在生活上面，那將會變得非常有意思。

我們往往對於生命的最高目標不清楚、與人的關係不清不楚、對白也講不清楚，這樣的人生就很失敗囉。所以我們怎麼詮釋人生是很重要的，今天你知道了覺知的重要性，下次再做會變得比較容易。

好，還有同學要分享或問問題嗎？

1:59:36

張同學：一開始拉筋的時候，我右肩膀超級痛！我記得老師說右邊是代表未來？我好像是太擔心未來了，同時要兼顧太多東西了。

但後來旋轉的時候感覺很平靜，很久沒有好好享受當下了——因為平常腦袋都一直轉得很快，可能是瞎忙也可能是真的忙，作業與其他種種——旋轉的時候有差點飛起來的感覺。

2:00:08

AKASH：很棒，謝謝你的分享。

在你們這個年紀想著未來是非常正常的——我們總是會計劃著未來——只是該在當下的時候就在當下。

如果很累的話，可以在家或找個空間做蘇菲旋轉——要在平地轉啊！凹凹凸凸的地方會跌死的！

今天天氣很好。我之前上課喜歡在戶外鷺鷥草原上課，但是上比較靜態的課。怕危險的話也可以用走路來靜心。

最後一個分享，還有同學嗎？

2:01:05

董同學：做動作的時候會想要調整自己的動作，但旋轉的時候沒有辦法去想，所以只好一直轉下去。然後我開始思考是哪裡要用力，哪裡如何調配。

但後來就釋放掉了，因為我發現在一直、一直做的情況下，它自己就會到位了。

2:01:32

AKASH：很好。試著下次做的時候，把「調整」這個概念拿走。

當你剛剛用頭腦去控制自己或多或少，這樣不是最精確的。你有沒有發現當我們做動作的時候，如果進入狀態，你根本不需要用頭腦記下動作，而是像剛剛同學說的：「你心安靜下來，動作自然就會出現。」

這就像是一個齒輪，只要當它轉動了，其它的齒輪也會跟著一起轉動。

剛剛靜心的目的並不是要你用頭腦去記住動作——當然一開始練習還是需要：右手往上、左手往下、眼睛看著右手中指、手腳角度如何調配等等——身體會慢慢帶你到正確的位置，你要信任自己的身體、心，信任你自己的存在。

所以下次你有機會做的話，試著不要想那麼多，也許你會發現更神奇的事：我不調整動作，但身體會自己調整。

像是台詞背完以後，當你上了台不會想著你要說什麼——除非你忘詞了——而是自然而然變成那個角色，你連呼吸都是那個角色。當你把這個想法放到靜心上，靜心就變得更好理解了。

謝謝大家今天來參加課程，希望大家能透過這個靜心更了解你自己，如同鍾老師說的：靜心和表演是連結在一起的，它們都要你「活在當下」。

感謝大家。

（同學鼓掌）

十、結束在 AUM

2:04:06

　　鍾：我利用這個機會分享——一方面也是請教 AKASH 老師——我剛開始轉的時候，想說音樂節奏怎麼這麼快？我都跟不上拍子。可是我後來就是一直專心地轉——就是當下嘛，不去想過去或未來——突然就踩在節拍上面了！我自己都覺得很驚訝。這就像 AKASH 老師剛剛說的：「身體會找到節奏，不要用腦筋去想。」是這樣吧？

2:04:51

　　AKASH：沒錯就是這樣。

2:04:53

　　鍾：所以身體有身體的智慧。

　　我很佩服 AKASH 老師可以從身體（Physical），談到形而上的（Metaphysical），而且不著痕跡。一般老師就會說：「這裡是身體的、這是物理的、那裡有四維五維空間，那邊是形而上學，根據柏拉圖怎麼講，新柏拉圖主義又怎麼講……」講到大家都睡著了。

　　AKASH 老師厲害就在於他把它說成像螞蟻那樣的故事，搞得我們哈哈大笑；又讓我們做了瑜伽裡的拜日式，而他也沒和大家說：「我們來練瑜伽吧！」可是他就是讓我們的身體放鬆了，並把我們慢慢調整到好的狀態。

　　利用旋轉——身體的動作，Physical 的——讓你自己進入到 Metaphysical，也就是形而上的。

　　我剛剛一開始介紹 AKASH 老師沒有介紹太多，因為他自己就是最好的介紹。大家現在知道什麼是「存在感」了吧？ Presence ──記住這個英文字，我們之後會多次談到。

　　（同學點頭）

　　希望之後有機會還能請 AKASH 老師過來，不一定蘇菲轉，可以就是唱歌或整夜跳舞，AKASH 老師有空要來哦？好，讓我們再次熱烈感謝 AKASH 老師。

2:06:40

　　AKASH：謝謝老師，請再給我最後一分鐘做一個小小的動作。

　　來，大家坐好，兩手放好，左手在下、右手在上、大拇指碰著：左手代表你的心、右手代表你的行動力──所有行動都是跟著你的心去做的──兩個大拇指碰著一切都完美了。下巴收回來、嘴巴微微張開、閉上眼睛。

　　頭靜！身靜！

　　我們待會發出「AUM」的聲音，三遍。「AUM」的意思是宇宙的一個聲音，代表「和諧」，發出三個「AUM」，意思是「和平」、「和平」、「和平」。

　　吸氣。

　　（學生吸氣，接著吐氣發出 AUM 的聲音）

　　第一個是指「我自己和平」。

　　吸氣。

　　（學生吸氣，接著吐氣發出 AUM 的聲音）

　　第二個是指「我身邊的人和平」。

　　吸氣。

（學生吸氣，接著吐氣發出 AUM 的聲音）

第三個是指「整個世界都和平」。

2:08:33

（AKASH 敲鐘）

眼睛慢慢張開。

這是個很簡單的靜心方式，當你感覺到身心不和諧的時候——如果你找不到適合的空間做蘇菲轉——你就發出三個 AUM。

AUM 是宇宙的第一個聲音，傳說所有的聲音都是從 AUM 而來的。聖經裡說上帝第一天做光，第二天就是做這個聲音。

謝謝大家。

（同學鼓掌）

2:09:19

鍾：各位同學如果有什麼問題，就等下週上課再好好聊囉！

2:09:23

AKASH：如果你回家還有感覺到暈眩，那是很正常的，最多大概維持一天而已——你們這麼年輕應該還好——記得多喝一點水、好好洗澡、洗頭，會把身體內的一些毒素排出來。

謝謝大家，有機會再見。

（同學鼓掌）

下課。

錄音檔結束。

引用書目

中文資料

王雪卿（2015）《靜坐、讀書與身體：理學工夫論之研究》。台北：萬卷樓圖書公司。

中嶋夏（1998）〈暗黑舞踏〉，《戲劇、歌劇與舞蹈中的女性特質與宗教意義》。台北：輔仁大學外語學院。頁 237-48。

約翰‧內哈特著，賓靜蓀譯（2003）《黑麋鹿如是說》。台北：立緒文化。

《孔子家語》。檢索自 https://zh.wikisource.org/wiki/%E5%AD%94%E5%AD%90%E5%AE%B6%E8%AA%9E/%E5%8D%B7%E5%85%AB。

史坦尼斯拉夫斯基著，瞿白音譯（2006）《我的藝術生活》。台北：書林。

李菲（2014）《嘉絨跳鍋庄：墨爾多神山下的舞蹈、儀式與族群表述》。北京：北京大學出版社。

阿布拉莫維奇，瑪莉娜（2017）《疼痛是一道我穿越了的牆：瑪莉娜‧阿布拉莫維奇自傳》。台北：大塊文化。

胡蘭成（2012）《心經隨喜》。台北：如果出版公司。

芭芭和沙瓦里斯著，丁凡譯（2012）《劇場人類學辭典：表演者的祕藝》。台北：書林。

吳錫德（2007）〈論羅蘭‧巴特的「中性」論述：兼論《異鄉人》的「零度書寫」〉，《淡江外語論叢》第 10 期：頁 150-58。

姜濤（2013）〈從時間節點，看斯氏體系接受過程中幾個值得注意的問題〉，《斯坦尼斯拉夫斯基體系與北京人民藝術劇院》，崔寧、劉章

春編。北京：中國戲劇出版社。頁 33-44。

韋斯科特，詹姆斯（2013）《瑪莉娜・阿布拉莫維奇傳》。北京：京城出版社。

特納，維克多，黃劍波譯（2006）《儀式過程：結構與反結構》。北京：中國人民大學出版社。

徐梵澄譯（2011）《五十奧義書》（修訂版）。北京：中國社會科學出版社。

奧修（n.d.）《狂喜的藝術》。2018 年 6 月 8 日檢索自：http://blog.xuite.net/light_love/blessing/32449702-%E9%9D%9C%E5%BF%83%EF%BC%9A%E7%8B%82%E5%96%9C%E7%9A%84%E8%97%9D%E8%A1%93+--+%E5%82%B3%E7%B5%B1%E7%9A%84%E6%8A%80%E5%B7%A7+%28%E5%A5%A7%E4%BF%AE%E8%AA%9E%E9%8C%84%29。

斯坦尼斯拉夫斯基著，史敏徒譯（1958）《我的藝術生活》，《斯坦尼斯拉夫斯基全集》，第一卷。北京：中國電影出版社。

張斗伊（2011）《葛羅托斯基和張斗伊》，韓文中譯手稿，未出版。

張佳棻（2019）〈從「藝乘」到「MPA」：論鍾明德的葛羅托斯基研究〉。（手稿）

陳玉璽（2014）〈阿賴耶識的心理分析（講義）〉，2018 年 1 月 1 日檢索自：https://chenyuhsi.wordpress.com/2014/08/30/psycho-analytic-approach-to-alayavijnana/。

陳品秀譯（1981）〈演員教室：「中性面具」訓練法〉，《新象藝訊週刊》第 57 期（0325-0331）第 14 版，第 58 期（0401-0407）第 10-11 版。

黃寶生譯（2017）《奧義書：生命的究竟奧祕》。新北市：遠足文化公司。

惠能《六祖壇經》。檢索自：https://zh.wikisource.org/zh-hant/%E5%85%A

D%E7%A5%96%E5%A3%87%E7%B6%93。

樂寇，賈克（2018）《詩意的身體》，馬照琪譯。台北：國家兩廳院。

鍾明德（1989）《在後現代主義的雜音中》。臺北：書林出版公司。

——（2001）《神聖的藝術：葛羅托斯基的創作方法研究》。臺北：揚智
　　文化事業。（本書 2007 年之後改由臺北書林出版公司印行，書名改
　　為《從貧窮劇場到藝乘：薪傳葛羅托斯基》）

——（2013）《藝乘三部曲：覺性如何圓滿？》。臺北：國立臺北藝術大學、
　　遠流出版公司。

——（2018a）《MPA 三嘆：向大師史坦尼斯拉夫斯基致敬》。臺北：書
　　林出版公司。

——（2018b）〈三身穿透本質出：葛羅托斯基的身體觀再探〉，《戲劇藝術》
　　（上海戲劇學院學報）。第 205 期：頁 4-26。

外文資料

Abramovic, Marina (2010). "Marina Abramovic on Performance Art," in *Marina Abramovic: The Artist Is Present,* ed. Klaus Biesenbach. New York: MoMA. p. 211.

-----. (2011). "Marina Abramović: An Artist's Life Manifesto," https://hirshhorn.si.edu/wp-content/uploads/2012/04/An-Artists-Life-Manifesto.pdf, checked on June 15, 2018.

-----. (2016). *Walk Through Walls: A Memoir.* New York: Crown Archetype.

Anelli, Marco (2012). *Portraits in the Presence of Marina Abramovic,* http://www.marcoanelli.com/portraits-in-the-presence-of-marina-abramovic/, searched on June 9, 2018.

Archer, Michael (2010). "Marina Abramovic," in *Speaking of Art: Four decades of art in conversation,* ed. William Furlong. New York: Phaidon. pp. 148-53.

Barba, Eugenio (1999). *Land of Ashes and Diamonds : My Apprenticeship in Poland.* Aberystwyth, Wales, UK: Black Mountain Press.

Barba, Eugenio & Nicola Savarese eds. (2006). *A Dictionary of Theatre Anthropology: The Secret Art of the Performer*, 2nd Ed. New York: Routledge.

Biesenbach, Klaus ed. (2010). *Marina Abramovic: The Artist Is Present.* New York: MoMA.

Brook, Peter (1997). "Grotowski: Art as a Vehicle," in *The Grotowski Sourcebook,* eds. Lisa Wolford & Richard Schechner. New York: Routledge. pp. 381-84.

Chamberlan, Franc and Ralph Yarrow eds. (2002). *Jacques Lecoq and the British theatre.* New York: Routledge.

Chang, Chia-fen (2016). *Grotowski in Taiwan: More Than Objective Drama.* Dissertation of the Department of Performance Studies, New York University.

Cotter, Holland (2010). "Performance Art Preserved, in the Flesh," *New York Times*, March 11, 2010. Checked on June 25, 2018: https://www.nytimes.com/2010/03/12/arts/design/12abromovic.html.

Eldredge, Sears A. and Hollis W. Huston (1978). "Actor Training in the Neutral Mask," *The Drama Review*, Vol. 22, No. 4, pp. 19-28.

Evans, Mark and Rick Kemp eds. (2018). *The Routledge Companion to Jacques Lecoq.* New York: Routledge.

Felner, Mira (1985). *The Apostles of Silence: the Modern French Mimes*. Cranberry and London: Associated University Presses.

Findlay, Robert (1986). "1976-1986: A Necessary Afterword," in Zbigniew Osinski's *Grotowski and His Laboratory*. New York: PAJ Publications.

Flaszen, Ludwik (2010). *Grotowski & Company*. Holstebro, Denmark: Icarus.

Furlong, William, ed. (2010). *Speaking of Art: Four decades of art in conversation*. New York: Phaidon.

Greenberg, Clement (1961). "Avant-Garde andt Kitsch." *Art and Culture: Critical Essays*. Boston: Beacon Press.

Grotowski, Jerzy (1968). *Towards a Poor Theatre*. New York: Simon and Schuster.

-----. (1989). "Around Theatre: The Orient-The Occident," *Asian Theatre Journal* 6, 1 (spring): 1-11.

-----. (1995). "From the Theatre Company to Art as Vehicle," in Thomas Richards's *At Work with Grotowski on Physical Actions*. London: Routledge.

-----. (1997). *The Grotowski Sourcebook,* eds. Lisa Wolford & Richard Schechner. New York: Routledge.

Herrigel, Eugen. (1999, originally 1953). *Zen in the Art of Archery*. New York: Random House.

Katz, Richard. (1982). "Accepting 'Boiling Energy': The Experience of !Kia-Healing among the ! Kung," *Ethos* 10: 4.

Laster, Dominika. (2011). *Grotowski's Bridge Made of Memory: Embodied Memory, Witnessing and Transmission in the Grotowski Work*. Dissertation of the Department of Performance Studies, New York University.

Leabhart, Thomas (1989). *Modern and Post-Modern Mime.* London: Macmillan.

Lecoq, Jacques (1987). *Le Theatre du Geste,* trans. Gill Kester (2002). Paris: Gorda.

-----. (2002). *Le Corps Poetique (The Moving Body)* , trans. David Bradby. London: Methuen.

Maharshi, Sri Ramana (1927). *Upadesa Undiyar (Happiness of Being) and other Works.* http://davidgodman.org/rteach/upadesa_undiyar.shtml.

McEvilley, Thomas (2010). *Art, Love, Friendship: Marina Abramovic and Ulay Together & Apart.* New York: McPherson & Company.

Might, Matt. "The Illustrated Guide to a Ph.D." http://matt.might.net/articles/phd-school-in-pictures/, checked on Nov. 15, 2017

Murray, Simon (2003). *Jacques Lecoq.* New York: Routledge.

Richard, Mary (2010). *Marina Abramovic.* New York: Routledge.

Richards, Thomas (1995). *At Work with Grotowski on Physical Actions.* New York: Routlage.

Roy, Jean-Noel and Carasso Jean-Gabriel (1999). *Les Deux Voyages de Jacques Lecoq.* Paris: La Septe ARTE-On Line Productions-ANRAT.（紀錄片，90 分鐘）

Slowiak, James and Jairo Cuesta (2007). *Jerzy Grotowski.* New York: Routledge.

Stanislavski, Constantin (1948). *An Actor Prepares,* tans. Elizabeth Reynolds Hapgood. Taipei: Bookman.

Turner, Victor (1969). *The Ritual Process: Structure and Anti-Structure.* New York: Cornell University Press.

-----. (1987). *The Anthropology of Performance.* New York: PAJ Publications.

Westcott, James (2010). *When Marina Abramovic Dies: A Biography.* Massachusetts: MIT Press.

Wolford, Lisa Ann (1996). *The Occupation of the Saint: Grotowski's Art as Vehicle.* Dissertation of the field of Performance Studies, Northwestern University.

-----. (1997). "Introduction," *The Grotowski Sourcebook,* eds. Lisa Wolford & Richard Schechner. New York: Routledge. pp. 367-75.

▌跋▌
在三界中流轉不熄

只要找到了 I_2（大我），I_1（小我）的好事情就會自然而然而生了？

這本書的產生就是上述命題的一個例證。可以這麼說，《三身穿透本質出：自殘、裸體與慈悲》這本書不是 I_1 想寫的，而是 I_2 要發生的。I_1 做為「作者」只是個媒介而已。整本書的內容——彷彿理所當然——就是流傳 I_2 的消息。所有值得一讀的書都在思念 I_2：有些比較直接如魯米，有些比較含蓄像黑麋鹿，但都來自 I_2。

這本書記錄了「$I_1 \leftrightarrow I_1\text{-}I_2 \leftrightarrow I_2$」這條道路的篳路藍縷。對葛氏而言，$I_1\text{-}I_2$ 意指「身體與本質交融」的狀態，亦即一般所說的「出神狀態」或「天人合一」。I_1 到 I_2 這條道路的開闢過程可以由書中各個篇章的生成順序折射出來：

第一章 三身穿透本質出：葛羅托斯基的身體觀再探

寫作於 2017 冬，2018 年 10 月發表

附錄 C AKASH 的蘇菲轉 MPA 工作坊實錄

寫作於 2018 春，2019 年 4 月發表

第二章 自殘、裸體與慈悲：阿布拉莫維奇的身體行動方法初探

寫作於 2018 春夏之交，2018 年 11 月發表

代序：每個人都去矮靈祭

寫作於 2018 年 8 月 9 日，未發表

附錄 A、B MPA 十問

寫作於 2019 春，未發表

第三章 中性涵養錄：樂寇的「中性面具」的身體行動方法初探

寫作於 2019 春夏之交，未發表

第四章 《我倆經》注：葛羅托斯基的「藝乘」法門心要

寫作於 2019 秋，未發表

　　換句話說，大約在 2017 年秋的「身體、儀式與劇場」課堂上——記得那天華旭、宥均、小郭、文翠、英戀、婉舜等等都在——我突然將葛氏的「我－我」（I-I）分別標示成「我 1」（I1）和「我 2」（I2），在白板上畫出了這個圖形：

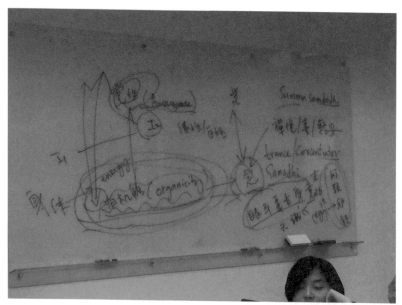

突然間 I1、I2 出現了？（攝影：石婉舜，2017 年 10 月 17 日攝於 T2201 教室）

　　經過大約一年的發展——從本書各篇章的相關圖表可以推敲出來——

這個葛氏的「能量垂直升降圖」，或者說，從 I_1 經由 I_1-I_2 到 I_2 的這條千年古道就在山林中重啟了。它濃縮和傳遞出以下重要的訊息：

一、「藝乘」（朝向 I_2 的作為）跟「藝術」（給 I_1 帶來抒發和慰藉）可以互補，必須上下流動。

二、「藝乘」的核心就是「身體行動方法」（MPA）。

三、「身體行動方法」（MPA）的核心就是「轉化」（transformation），亦即從 I_1 經由 I_1-I_2 到 I_2 的「能量垂直升降」。我們可以用「能量的垂直升降」然否來檢視一個 MPA 是否適用。

四、這種「能量的垂直升降」是「客觀的」，可以發生在任何人身上，也是每個人必須努力使之發生的功課：抵達 I_2，從 I_2 回來。

五、葛氏稱「I_2」為「更高的聯結」（the higher connection）、「本質」（essence）、「覺性」（awareness）、「臨在」（Presence），事實上，也可以稱為「源頭」、「存有」、「絕對」、「道」、「空」、「無」等等不可言說的東西。

六、如何找出 I_2？你千萬不要去想它，因為它不可思議。你只要工作你自己（I_1），觀看你自己，削弱你的 I_1，損之又損，I_2 就會浮現，你就覺得突然在那甜蜜的 I_1-I_2（「身體與本質交融」、「出神狀態」或「天人合一」）中恍兮惚兮、惚兮恍兮了。

七、I_1 是什麼呢？I_1 由新哺乳體、舊哺乳體和動物體這三身（心）

構成。所以，要穿透三身（心），真正的心（I₂）才會閃耀
如「某種沉寂的臨在（presence），像彰顯萬物的恆星太陽
──也就是一切」。

就在「能量的垂直升降圖」逐漸浮現之際──從〈三身穿透本質出：
葛羅托斯基的身體觀再探〉這篇寫作於 2017 年底的論文可以看出──另
一個可能同等重要的「三身穿透圖」也在醞釀之中：

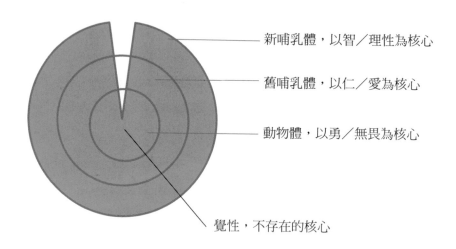

新哺乳體，以智／理性為核心

舊哺乳體，以仁／愛為核心

動物體，以勇／無畏為核心

覺性，不存在的核心

I₁ 乃由同心的三身──新哺乳體、舊哺乳體和動物體──形塑而成。
　這張圖補充說明了 I₁ 乃由同心的三身──新哺乳體、舊哺乳體和動物
體──形塑而成。三身重疊，且有後來坐大、居上之勢。三身各自朝向自
己的圓心如智（理性）、仁（愛）、勇（無畏）輻湊。然而，這三身的「三
心」──不管他們之間如何交相覆蓋──都會遮蔽 I₂（覺性）那個「真正
的核心」。

　　葛氏的身體觀厲害之處乃建立在扎實的劇場訓練、排練、演出之上。對他而言，以上這些「能量的垂直升降圖」、「三身穿透圖」和「三身／心觀」都是為了「表演者」的脫胎換骨，也都是實驗成功之後才用語言、文字做出的紀錄和溝通。它們是「建立下一個太平盛世的備忘」。

　　目前這本小書乃自 I₂ 這個「不存在的核心」流溢出來，但具體地說，是從葛氏和其他許多親愛的古聖先賢的「備忘」而來，如我每日早課之後的迴向所言：

　　　　願眾生共享這些 MPA 的利益與功德。

　　　　願釋迦牟尼佛到葛印卡老師、馬哈西尊者、戒諦臘法師，到 Sri Nisargadatta Maharaj, Jerzy Grotowski，到隆波田、隆波通、拉曼拿尊者，到所有古聖先賢的法脈常流。

　　願眾生常保正念，早日解脫，享受真正的快樂，真正的和諧，真正的幸福！

　　感恩一切有情眾生，感恩一切流轉，感恩不盡。

索引

中文

一畫

國家圖書館出版品預行編目資料

三身穿透本質出：自殘、裸體與慈悲 / 鍾明德著.
-- 初版.-- 臺北市：臺北藝術大學, 遠流, 2020.07
面；　公分
ISBN 978-986-99078-2-8(平裝)

1.表演藝術 2.藝術理論 3.現代戲劇

980　　　　　　　　　　　　　　　109009707

三身穿透本質出——自殘、裸體與慈悲

作　　者：鍾明德
執行編輯：顧玉玲
文字編輯：汪瑜菁
美術設計：上承文化有限公司

出 版 者：國立臺北藝術大學
發 行 人：陳愷璜
地　　址：臺北市北投區學園路 1 號
電　　話：(02) 28961000 分機 1233（教務處出版中心）
網　　址：http://3w.tnua.edu.tw

共同出版：遠流出版事業股份有限公司
地　　址：臺北市南昌路二段 81 號 6 樓
電　　話：(02)23926899 傳真 (02)23926658
劃撥帳號：0189456-1
網　　址：http://www.ylib.com

2020 年 8 月 初版一刷
定價：新臺幣 350 元
ISBN　978-986-99078-2-8（平裝）
GPN　1010900975
如有缺頁或破損，請寄回更換